流轉的符號女性
戰前台灣女性圖像藝術

賴明珠 著

藝術家

目錄

序一 石守謙

大約二十年前，我讀廖輝英的《油蔴菜籽》，看到「查某囡仔是油蔴菜籽命，落到哪裏，就長到哪裏」這麼一段文字，很有感觸。近日在讀完賴明珠教授的《流轉的符號女性》文稿後，感觸更深。

賴明珠此書純為學術研究，本不應與廖輝英的小說相提並論，但兩者都以台灣的女性為對象，且以其所受「油蔴菜仔命」擺布之殘酷事實為寫作的出發點，表達的方式雖然不同，然則基本關懷實一。她們在著作中所處理的時代各不相同。廖輝英小說中的主角活在當下，但她的苦難源自於她的母親，或者說母親所代表的「傳統」。賴明珠所探討的則是戰前的台灣女性，以日本治台為其時空，說起來正是台灣「傳統」中非常主要的段落；而且，由於涉及日本殖民統治的特殊脈絡，這段「傳統」又有超越單純時間之外的複雜。今日台灣女性所承受的一切「命運」，如要有個深刻的掌握，對其「歷史」的探討，尤其是在日本殖民台灣的這個「近代」階段，便要扮演著不容忽視的角色。

《流轉的符號女性》一書的主角是一群曾經醉心於藝術，卻沒有成為「專業藝術家」的戰前台灣女性。即使是其中「成績」最為耀眼的一員，今日被尊為「台灣第一位女性畫家」的陳進，也在中年之後因故自畫壇退出，未再以畫為其「專業」。她們的總數不多，也沒有留下很多的作品；她們的一生大半沒有做出什麼引人注意的「貢獻」，更沒有什麼「可歌可泣」的「事蹟」，因此幾乎沒有被「歷史」所記錄。換句話說，這是一群「被歷史遺忘的女性」。賴明珠選擇了這些女性作為她歷史研究的對象，意謂著她不肯讓這些女性繼續被遺忘，而試圖要在過去的空白中重新拼湊出她們走過的一段藝術歷程，不管多麼短暫或挫敗，並讓之成為我們「歷史」的一部分。她的這個企

圖，不止是從台灣美術史，或是台灣女性史，甚至是整個台灣歷史來說，都有值得注意的意義。

為本來沒有「歷史地位」的，甚至能不能冠以「畫家」之名尚有疑問的這些戰前台灣女性補寫「歷史」，作者所面臨的挑戰壓力，可想而知。作為一個踏實的歷史工作者，賴明珠確實真誠地面對著她書中主角的一切。她沒有刻意戲劇化她們的一生，也沒有美化她們的作品，或者企圖去發掘，去誇飾她們作品中任何可能被忽略、未為人所查察的「卓越」價值，反而是詳實地重建了她們在學習過程中所受父兄、師長的引導，以及由之而來的「成功」與「制約」，並在倖存的作品資料之仔細分析中，客觀地陳述了她們在追求藝術表現時的「努力」與「局限」。對於她們大部分人後來因不同原因而放棄藝術，轉入家庭生命的「結局」，賴明珠也坦然面對，未為之尋求更「動人」的曲折解釋。從一般的美術史寫作之角度來看，她如此為戰前台灣女性所補寫的這段歷史，實在是她們在追求藝術過程中所展示的「挫敗史」。對於這個「挫敗史」，賴明珠無意作任何辯解，在全書六篇文章中，她反覆思索的其實是一個對她更為重要的問題：她們為什麼挫敗？她們為什麼不能完成她們原本對藝術的追求？這才是全書的根本關懷。

對於這段歷史的探討，賴明珠最後在「傳統封建父權未泯」與「殖民專制政權崛起」的「雙重權力架構」中找到了解釋。日本在台灣的殖民統治雖開啟了台灣的「近代化」，並帶動台灣美術的新一波現代發展，台灣女性亦蒙其利而「開始接觸視覺圖像的創造領域」，但那並沒有從根本上改變女性原所身處的封建父權架構，反而以另一種方式強化了它的壓力。除了提出這個有力的見解外，作者在書中其實費盡

苦心地對當時藝壇之女性參預作了「全面」的重建，並以盡可能徹底之資料對若干有代表性的個案作了豐富的描述，以支持她的核心論述。除了較為人熟知的陳進外，她也提供了同樣自第三高女畢業，曾入選官展，但經歷又頗有不同的黃早早、黃荷華、周紅綢等人的個案。另外如曾在官展中三次獲得特選，卻受困於傳統才德觀的張李德和，以及為嚴父陳澄波刻意培植，但在二二八事件後頓然中止繪畫生命的陳碧女，則在本質上更加不同，後者尤其以最讓人感到悲痛的方式，呈現著作者所論父權與政權雙重壓力作用下的藝術挫敗。除了那些因接受新式教育而接觸藝術的女性外，作者還特別注意兼顧及其他出身傳統漢文化背景的台灣女性畫人，如曾拜閩派畫家李霞為義父的新竹才女范侃卿，以及曾至廈門美專進修，後潛修佛法而摒棄官展活動的澎湖蔡旨禪。她的這部分研究也都揭示了台灣美術史中較少受到注意的面相。

對於戰前台灣女性藝術挫敗歷史的這些努力探索，我們或許也可從相反的角度說，正是來自於作者本人追究此挫敗緣由的根本提問。也即因為如此，讀者在重返她所提供的這些女性歷程時，每每在其客觀的文字敘述底下，仍然可以感受到她在提問時無法壓抑的激揚情感。當賴明珠決定將她的這些探索結集成書，《流轉的符號女性》應當也包含著她的熱切期待，期待日後有更多的人一起來豐富這段方才開始重新書寫的歷史。這不禁讓人憶起1971年 Linda Nochlin 所發表的〈為什麼沒有偉大的女性藝術家?〉一文；她的震撼性提問開啟了往後整個西方女性藝術史研究的蓬勃表現。對賴明珠的這本《流轉的符號女性》，我個人也衷心地期盼有同樣的作用。

（2009/1/20，本文作者為中央研究院歷史語言研究所研究員）

序二 廖新田

Art herstory 與 art history：
台灣美術史中性別認同的改寫

關於藝術史，晚近學界越來越傾向流動與辯證的看法，不同於以往固定的線性觀點。這種變化帶來多元論述的好處，特別是性別認同，藝術的 history 可以是藝術的 herstory。這個「允許」的口氣是多麼的無奈、諷刺與掙扎，而社群中人的觀念的改變是多麼大的一項工程——啟蒙是需要代價的，時間、心力甚至生命的投注與犧牲。如果我們相信思想是行動的導師，同理，藝術思想是藝術行動的導師。

這一段語重心長的開場也許有些肅沉，卻是我閱讀這本書首先的感受。

台灣美術史的書寫與建構，在前輩及新秀的「前仆後繼」下，二十年來已隱然形成台灣美術研究學群，從歷史的鋪排也逐漸進展到主題，書寫者也呈現殊異的關懷和旨趣。賴明珠的這本關於台灣女性美術史的論述，是這個趨勢的代表之一，而她所探討的台灣女性在美術創作方面的軌跡，正好彌補了台灣女性主義藝術興起前的一段空白，一段台灣前現代的女性藝術；同時，也回應了這篇文章的開頭所說：藝術史的書寫決定了藝術的存在有無及方式。通過史料搜集與訪查，賴明珠描繪出一段少為人知的台灣女性美術「運動史」，因為沒有男性畫家相似的社會條件，加以文化社會內外條件無法支持她們持續創作，這一段「運動史」是如此靜默而寂寥，沒有掌聲與觀眾。藉著賴明珠的書寫，我們得以知道女性並沒有在台灣美術史中缺席或僅止於點

綴，她們開始有了聲音，開始在台灣美術版圖中被看見。所有這些改寫將平衡台灣美術史中性別認同的偏頗，因此這樣的藝術書寫可以說是一種敘述認同——藉由史料的重纂建立起歷史架構做為舖陳性別集體記憶的基礎。賴明珠稱這種路徑是藝術社會學的介入，以揭露藝術世界背後的性別權力運作。類似這樣的書寫是辛苦的、寂寞的，需要往歷史裡鑽、檔案裡找、人群中探，但也是極有價值的。

除了上面的挑戰，被壓迫階級的美術史書寫需要重新置入脈絡，因此理論的細膩運用、詮釋的恰當拿捏是很關鍵的。賴明珠在這本書中的嘗試，當能提示豐富的史料架構，並鼓舞更多讀者（尤其是女性及邊緣階級）關心、投入這個相當被忽略的領域，讓 art herstory 和 art history 共同構織成台灣視覺美術發展的圖像。當然，這個計畫尚未完成，原住民、非北台灣、非西方現代甚至新移民等等在主流意識型態中被排除的都要「挺身」書寫。當每個區塊都有開發的痕跡，各種觀點都逐漸浮現，這樣的台灣美術史才是真正代表台灣的美術史。在此，台灣美術史是一個文化政治觀點的美學競賽場，而非政治觀點的圖騰。

（本文作者為國立台灣藝術大學藝術與文化政策管理研究所副教授兼所長）

自序

1994年以前筆者和多數從事視覺圖像研究的人一樣，關切、注視的是佔據藝術史篇幅的男性藝術家。因為藝術場域（art arena）是由製造「文化產品」（cultural production）的強勢男性所集體建構（collective formation）。依據社會慣例與制式化的思考模式，「人」無分性別，通常在無意識中多數會遵從已被架構好的情境（context）中應對生活。這樣的存在盲點，多年來筆者並不自覺，直到一九九〇年代初期於英國撰寫論文及閱讀後殖民、女性藝術論述時，方萌生性別的意識與省思藝術史中的性別議題。

1993年完成論文返台後，筆者開始著手收集多位隱身於殖民社會藝術階級底層的台灣女性畫家的文獻及圖檔資料。之後藉由口述訪談與田野調查，試圖逐步拼貼出，被遺漏的台灣女性視覺創作、個人生命史及社會中女性被壓抑、限制的歷史脈絡意象。

1994年首度於《藝術家》雜誌發表〈女性藝術家的角色定位與社會限制？談三、四〇年代台灣樹林黃氏姊妹的繪畫活動〉，是個人撰寫計畫的初步嘗試。當時選定出生於一九一〇、二〇年代之交的黃早早、黃新樓姊妹，作為代表性的縮影，論述二十世紀前期台灣女性掙破傳統規範，得以在視覺文化領域初露頭角的時代背景，並探討她們在日後創作中仍須面臨殖民政權與男權社會所加諸的層層箝制。1995年筆者又於同一雜誌發表〈才情與認知的落差？論張李德和的才德觀與藝術創作觀〉，檢視、探索出生於十九世紀晚期，身跨傳統書畫與近代東洋畫兩種視覺媒介張李德和的創作世界。筆者嘗試分析張李氏文學藝術養成經歷，及她所編撰《琳瑯山閣唱和集》表露的才德觀與藝術觀，闡述一位兼融傳統儒學思想與近代繪畫知識的女姓畫家，如何在視覺與言辭表徵系脈（visual and verbal expression）中，演繹出過渡時期的矛盾女性形象。1998年撰寫的〈父權與政權在女性畫家作品中的

效用？以陳碧女四〇年代之創作為例〉，則持續探討殖民政權與男權對女性在視覺表現領域的影響與介入。筆者試著從批判的角度，反思油畫家陳澄波以「父親之名」，以及殖民強權在「時局」、「聖戰」中，如何將權力慾望仲介、轉稼到，居於弱勢的「女兒」、「被殖民者女性」的視覺圖像中。

1998年筆者同時發表了〈日治時期留日學畫的台灣女性〉及〈閨秀畫家筆下的圖像意涵〉兩篇文章，探討二十世紀前葉台灣女性，如何在教育、官展或留學殖民統治機制中，跨出深閨門檻並活躍於公共藝術場域。在〈閨秀畫家筆下的圖像意涵〉一文中，筆者刻意納入對傳統漢人藝術圈中繪畫才女的討論議題，目的在凸顯被邊緣化漢人社會中文人畫系脈的傳承，以及傳統女性圖像所傳達另一種層面的表徵蘊涵。雖然官展系脈與文人畫系脈女性畫家圖像，在對照中顯示出分歧的意涵與不同的價值取向。但無論現代或傳統系脈的女性畫家，事實上都共同面對封建男權及殖民政權的雙重制約。

2002年筆者曾應英國倫敦藝術大學研究員菊池裕子之邀，撰寫〈現代、權力及性別：日治時期台灣女性藝術家的婦女意象〉（Modernity, Power, and Gender： Images of Women by Taiwanese Female Artists under Japanese Rule）一文，收於《反射現代：殖民台灣的視覺文化與認同》（Refracted Modernity： Visual Culture and Identity in Colonial Taiwan）論文集中（2007年由夏威夷大學出版）。此篇英文論文，主要是依據〈閨秀畫家筆下的圖像意涵〉加以擴充改寫。英文文稿中，針對兩位屬於台灣社會文人畫系脈的女性畫家——范侃卿及蔡旨禪著墨更多。改寫的初衷，即欲強化在現代化殖民美術氛圍中，傳統本土視覺圖像所展現的自我認同形象。此部分延伸性的論述，於此次修訂版本中亦擇要加入文本當中。

此文集的最後一篇文章〈流轉的符號女性——台灣美術中女性圖像的表徵意涵1800s-1945〉，乃刊載於2006年第64期《臺灣美術》中。此文追溯從清朝中、晚期至日人治台的一百五十年之間，女性圖像在傳統漢人紙本卷軸、彩繪壁畫或雕塑，以及在近代東洋畫、西洋畫的形式中，如何被建構成視覺性的「交流系統」（a system of communication）與「表意系統」（signifying system）。「符號女性」（sign woman）作為一種視覺的「符徵」（signifier），實乃封建男權社會及現代殖民政權所形構的「文化產物」。不同時期被符號化的女性圖像，往往被掌控權力的男性賦予高度政治、社會、宗教或文化象徵意涵。然而當近代進步女性意識到自我的獨特價值時，被物化的「符號女性」則轉化為，女性主體用以「指涉」（signify）個人藝術理念的象徵符號。在歷史的轉折過程中，「符號女性」已非男性他者（the other）的掌中物。百年來在台灣美術長河中隨波流轉的「符號女性」，終於脫離他者主控，並成為女性自我詮釋、創造的符徵。

上述六篇文章乃是筆者十幾年來，在不同時間、不同機緣所寫的文字，想表達的是個人對台灣女性藝術及本土藝術的觀照。2008年暑假下定決心加以修改並集結成冊，不料遭逢全球性金融海嘯，台灣出版業界在景氣寒冬中人人自危。最後幸得藝術家出版社何政廣先生鼎力襄助，得以順利付梓，特此致上誠摯謝悃。台大石守謙教授及台藝大廖新田教授，應允為文集撰序，亦讓筆者銘感在心。

台灣美術研究是近二十多年來，才成為生活在這塊土地上研究者觀照、對話的學科主題。在錯綜複雜、多重疊合的認同中，台灣美術的書寫也呈現多種「凝視」（gaze）角度的詮釋面向。筆者希望此書的出版，能夠提供給凝視流轉於歷史長河中台灣視覺圖像的閱觀者，一些再介入（reintroducing）、再評價（reappraisal）的思考空間。

1

女性藝術家的角色定位與社會的限制
談一九三〇、四〇年代樹林黃氏姊妹的繪畫活動

▌一、緒言

　　本文為筆者「日治時期台灣女性藝術家研究系列」之一。在傳統父權的社會環境中，女性通常被要求扮演被動、消極、退縮、弱者的角色，因而她們不是被禁止參與社會活動，就是被以「鄙夷」的眼光凝視其在公共場域的出入。女性對自我角色的認同及社會加諸於她們身上的種種限制，往往抹殺了她們在文學與藝術領域方面的創作潛力。在這篇文章中，筆者嘗試以台北縣樹林黃氏姊妹的繪畫活動為例，探討一九三○、四○年代日本殖民統治下台灣的女性畫家如何伸展其在繪畫領域的活動空間，又如何受制於整個政治、社會的大環境。

　　依據日治時期發行的《台灣日日新報》和《台灣民報》上的一些零星的報導，以及台灣教育會及總督府出版的《台灣美術展覽會圖錄》十冊，及《台灣總督府美術展覽會圖錄》六冊，在日治時期台灣畫壇留下名字的女畫家共有二十三位（請參看三十八頁附表「日治時期台灣女性畫家一覽表」）；其中有十九位為東洋畫家（包括加膠的重彩畫及水墨畫類），四位為西洋畫家（包括油畫及水彩畫類）。在這些女性畫家當中，除了一位的學經歷缺乏明確的資料之外，其他二十二位都受過高等學校（相當於今天的國中程度）以上的教育。其中更有六位曾遠渡重洋進日本或中國美術專門學校研習繪畫課程。在二十三位女性中，除了二位之外，其餘二十一位都曾經在「台灣美術展覽會」（簡稱「台展」）及「台灣總督府美術展覽會」（簡稱「府展」）中入選或得獎，她們的成果較諸同時期之男性畫家不遑多讓。

　　這些身處在由傳統過渡到現代的女性藝術墾荒者，雖然排除了社會對女性角色的壓抑和歧視，在世紀初葉的藝壇中努力地邁出腳步，但是其中除了表現特別出色之陳進外【註1】，其餘諸人並未受到當代藝術史家的青睞，而成了日治時期台灣繪畫史中的邊緣人物。這些女性畫家之所以長時期受到漠視，據筆者之分析，主要原因有四：一、她們從事創作的時期較短，所累積的成果較有限。二、受限於女性身份，其社會活動力較弱。三、大多數的藝術史家於纂史時乃採取精英

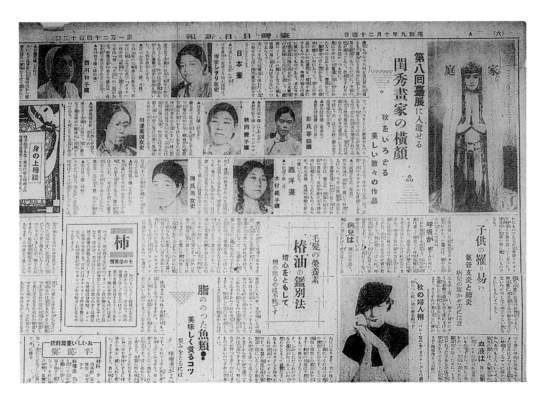

圖 1-1
1934年（昭和9）10
月24日《台灣日日
新報》家庭版，刊登
十四位日籍女性畫家
的入選簡歷及三位台
籍女性畫家的名字和
入選作品名稱。

主義的挑選標準，並未從社會的或女性主義的觀點考慮女畫家的特殊
處境。例如，當時社會環境的限制下，以及女畫家本身對其所扮演角
色的疑慮等因素，導致她們在藝術成就上大多無法充份地發揮。史家
之忽視，再加上二十世紀前半葉台灣女性畫家開始活躍時期，文字媒
體大多由男性主控。因而雖有評論和報導文章偶然提及女性畫家，但
多從男性中心的觀點，將她們歸類為「閨秀畫家」【註2】，把有關她們
的報導放在生活版，與家庭疾病、烹飪、服飾等的訊息並置（圖1-1），

註1
一九七〇、八〇年代起研究日治時期美術的風潮興起，《日據時代台灣美術運動史》作者謝里法先生堪稱是這個研究領域的開
路先鋒。他是第一位詳盡、有系統地記錄1895年至1945年間活躍在台灣藝壇的畫家及雕塑家的生活與創作。謝先生寫入此本美
術史著中的，清一色都是男性藝術家，唯一的女性畫家則是陳進。（謝里法，《日據時代台灣美術運動史》，台北市，藝術
家，1978，頁105-106。）

註2
例如昭和7年7月19日《台灣日日新報》記者撰寫〈裝飾島都之秋〉一文，提到初擔任「台展」第六回審查委員的陳進為一新進
的「閨秀畫家」。用「閨秀」一詞來指稱女性畫家，很明顯地表露出掌控媒體文字者以男性為中心的意識型態。（佚名，〈裝
飾島都之秋〉，《台灣日日新報》，1932、7、19。）

但並未對他們的藝術成就作適當的評介【註3】。四、女性畫家本人及其親屬多對其成就抱持懷疑的態度，因而多未能珍惜、保存其作品及生平文字、圖片等的相關資料。筆者以為，這二十三位女性畫家在家庭教育、學校教育、官方及私人展覽的鼓勵等外在環境因素的影響之下，踏出深閨內閣，參與公眾的社會活動，並成為文化製造（produce of culture）的新兵，她們的貢獻在台灣女性藝術史的初始階段，是應該受到肯定。這些女畫家目前有的已邁入耄耋之齡，有的則已遠離人寰，有鑑於此，筆者不揣簡陋，希望藉由社會藝術史及女性藝術理論的觀點【註4】，透過有限之史料及訪問畫家本人或其親友，對這些女性畫家的生活、技藝訓練、作品意象、作品風格及與當時的社會、政治等大環境之間的互動關係作一個全面的瞭解，一方面重新建構當時女畫家身處之藝術環境，另一方面歸納她們所呈現的視覺意象（visual image），以審視她們在台灣美術史，甚至於歷史文化中所呈現的意義及所創造的價值，並同時還給她們應有的歷史地位。

　　本文之所以選定黃早早（1915-1999）及她的妹妹黃新樓（1922-），做為第一個研究個案，主因有二。第一，黃氏姊妹的家庭背景，受教過程，殖民官展的參展經歷，及在婚後中斷畫藝，是當時女性畫家典型的範例。第二，從訪談中，筆者獲得較完整的黃早早與黃新樓兩位女畫家的資料，並親睹了黃新樓女士妥善保存的四件五十多年以前入選「府展」及「台陽美術展覽會」（簡稱「台陽展」）的作品，同時也藉著當年旅居美國的黃早早女士於1994年3月返台的機會，瀏覽其存放於台中舊居塵封的畫稿及新作。

註3

昭和9年10月24日《台灣日日新報》第六頁家庭版刊登了一篇報導文章〈第八回台展入選閨秀畫家側記—妝點清秋之諸作〉，簡述十一位日本畫（東洋畫）和三位西洋畫入選女畫家的出生背景及學經歷。另外三位台灣籍入選女性畫家，則僅刊登名字及入選作品名稱，連簡單的介紹文字都沒有。可見媒體語言在帝國主義的強勢運作下，台灣女性畫家生存的文化空間顯然是比日籍女性畫家窄化了許多。（佚名，〈第八回台展入選閨秀畫家側記—妝點清秋之諸作〉，《台灣日日新報》，1935、10、24。）

註4

自一九七〇年代開始，女性主義藝術（feminist art）成為西方藝術中的一個專門學科，無論在創作，理論或藝術史的研究方面都有斐然的成績。西方的女性主義藝術論者，藉著調查、研究女性藝術家在中產階級中爭取精神的權力（moral authority）、專業的地位（professional status）及主控權（hegemonic power），所遭遇到來自社會、政治、經濟等各方面的衝突與阻力，以揭發女性受男權、父權支配荒謬的社會現象。（Deborah Cherry, *Painting Women—Victorian Women Artists*, London, Routledge, 1993, p.9.）

▋ 二、黃早早與黃新樓的家庭背景

「家」是哺育一個人的成長，薰陶及培養一個人的習性、處世觀及未來志趣的小型社會。在傳統保守的父權社會中，家更是女子終身依賴及奉獻的唯一生存空間。二十世紀前半葉的台灣社會，一般人仍持續保有「男主外，女主內」的傳統觀念，維持家庭經濟之重擔屬於男性的責任，女性則被定位在「家」的場域內，負責家人的照顧及幼兒的哺育，以及從事家事及女紅等閨內的工作。即使在一個以書畫為專業的家庭，其技藝只會傳授給兒子，女兒因無緣接手家族的事業，也就沒有機會接受技藝的訓練。學習料理家事、烹飪和針黹刺繡（圖1-2），乃是一般傳統中產階級所能夠提供給女兒的家庭教育。少數的例外則是出身於家境優渥，或文風鼎盛的世家之女。在這些家庭之中，女兒通常被賦予較高的教育水準。父母除了要求女兒嫻熟操作家中各類事務，同時還培養她們對琴、棋、書、畫的興趣（圖1-3），以陶冶溫靜嫻淑，大家閨秀的性情。黃早早與黃新樓姊妹正是世家子女的兩個例子。她們出身於一個既富裕又文采炳然的家庭，從小即在祖父、父親及三叔營造的良好的文藝氣氛中成長。

黃早早與黃新樓的祖父黃純青（1875-1956），為人「溫厚篤實，博學多才」，是日治時期台北州樹林地區的名士。因漢學造詣深湛，又熱心於地方公益事業，日治期間黃氏曾先後出任樹林街庄長、樹林區長、鶯歌庄長、台北州協議會員、總督府評議會員等職【註5】。

據黃新樓口述，其先祖父昔日以詩文名播遠近。新樓及大姊兩人具有詩趣的名字便是由祖父所取。姊姊因為比預產期早生，故以「早早」命名；她則因為出生時家中新厝恰好落成，故取名「新樓」。

在那一個男女不平等的時代，女人被排拒於由男性主宰的教育、政治的權力場域之外。進入私塾讀書習字，往往是家中男子的特權，女子不僅不需要，也不能夠踏入塾堂受教。黃新樓回憶說，幼年時期

註5

台灣新民報社編，《台灣人士鑑》，東京，湘南堂書店，1986（1937年復刻本），頁129。

思想開通的祖父並不拘泥於封閉保守的風氣，反而親自帶領她們誦讀傳統漢文典籍。其中《三字經》是祖父所傳授的眾多古典經集中，令她印象最深刻的一本啟蒙書。除了跟隨祖父背誦古文，臨寫書帖亦是重要的一項庭訓【註6】。漢學詩文皆精通的祖父，是第一位引領黃氏姊妹接觸傳統文人精神領域的功勞者。

　　黃純青膝下有四男兩女。早早與新樓的父親逢時（1898-1985）為其長男。黃逢時「幼受庭訓，秉賦敦厚」，樹林公學校畢業之後即投身商界，經營樹林紅酒株式會社，家境因而日益富裕，並負起栽培三位弟弟的責任【註7】。逢時的大弟及時（1902-？），1927年自東京商科大學畢業之後即進入三菱株式會社工作【註8】。二弟得時

圖 1-2
刺繡小錦囊 20世紀初
棉布、色線、珠子 寬
10.1cm高6.8cm線長
23.5cm 筆者收藏

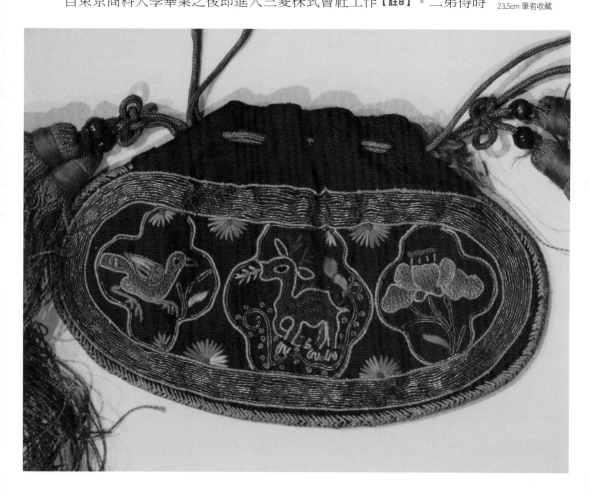

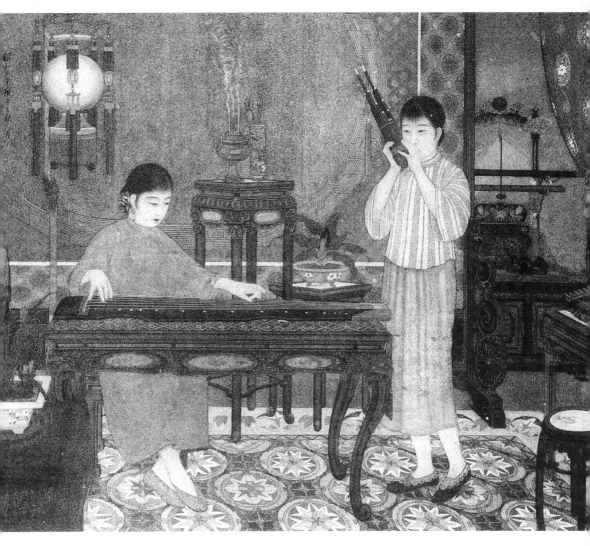

圖 1-3
潘春源 琴聲雅韻 1930
第四回台展圖錄東洋
畫部

（1909-？），台北帝國大學文政學部文科畢業，日據時期曾擔任《台灣新民報》記者及文藝部主任【註9】和《文藝台灣》的編輯委員。三弟當時（1916-？），畢業於台北帝國大學醫學部。

註6
1994年1月28日筆者訪問黃新樓稿。

註7
黃逢時長老治喪委員會編撰，《黃榮譽議長逢時長老訃告》，1985。

註8
興南新聞社編，《台灣人士鑑》，東京，湘南堂書店，1943，頁150-151。

註9
1994年2月18日筆者訪問張武雄先生（黃新樓的先生）稿。

黃逢時共育有四個女兒，早早排行老大，新樓老三。以他的經濟狀況，大可多生幾個，以期待傳宗的兒子出世。但勇於突破又不拘泥於傳統習俗，似乎已成為黃家的傳家精神。故黃逢時能夠勘破「多福多壽多男子」的陳舊觀念，不以死後無克紹箕裘者為憂，而竭盡所能的栽培女兒接受高等學校的教育【註10】。在開明的家庭與父母眷愛、呵護的環境中成長的黃早早與黃新樓，因而得以自由地發展個人的才藝與興趣。

　　黃早早與黃新樓的三叔黃得時，是當時文壇健將之一。因稟承家訓，對傳統漢詩、書法亦極擅長。黃新樓猶記得幼年時期，鄉里人士因喜愛三叔之字登門求書，三叔讓她在旁側幫忙拉字幅，並觀看他執筆、落筆的方法與神氣【註11】。耳濡目染之下，她對傳統的詩文與書法的喜好和體認也就更深了。

　　一九二〇年代之後，台灣社會中的輿論菁英開始對婦女解放問題有相當程度的認知，雖然其重要性仍不及民族與勞農勞工階級的解放，但是進步的男女知識領袖，對婦女在家庭、經濟、教育、政治四個層面所受的不平等、不自由的待遇，提出了許多破除與改革的意見【註12】。樹林黃家的眾男士，雖然對當時前衛的婦女解放議題未必有什麼體察和認知，但他們能開風氣之先，以平等的態度對待家中的女性，並且讓她們享受到向來由男性所獨享的教育權與知識權，這在當時保守的父系社會中，實屬難能可貴。

▍三、黃早早與黃新樓所受的繪畫訓練——有限的學校　美術課程與校外的進修教育

　　日人領台為了「同化」殖民地人民及貫徹其統治目標，乃相繼展開許多項新政策，其中近代化教育乃被列為首要項目。雖然殖民教育被預設為高等民族的教化措施，洋溢著階層劃分的象徵意味；但不可諱言，卻也促成台灣步入近代化社會的開端。在諸多新式教育措施當中，公學校的圖畫教育及高等女學校的美術教育，是初級及中級學校

的教學課程之一；同時也是日治時期多數女性接觸西式繪畫概念的場所。據游鑑明的研究，1918年至1933年之間，公學校的女學生每週大約上4-6個小時的圖畫課程【註13】，上課內容有鉛筆畫與蠟筆畫等。高等女學校的美術課程每週約3-4個小時【註14】，主要是畫水彩畫。

黃早早小學時期唸的是台北的樺山小學校，這是一所主要供日本子弟唸書的學校，一般尋常的台籍學生是無法就讀的。據黃早早女士的口述，由於在樺山小學的日籍導師（圖畫課程亦由他或她們負責）幾乎是年年更換，因而並沒有那一位對她有較深的影響【註15】。1929年小學畢業之後，黃早早考入台北的第三高等女子學校（以下簡稱第三高女）就讀（圖1-4）。當時第三高女的美

圖 1-4
1932年（昭和7）黃早早第三高女三年級的手工藝課程所刺繡的作品。此作是由畢業自東京女子美術學校，並任職第三高女手工藝課的楊招治老師所指導，書法部分則由鄉原古統老師落款。（1994年筆者拍攝。）

註10
同註7。

註11
1994年1月28日筆者訪黃新樓稿。

註12
楊翠，《日據時期台灣婦女解放運動──以台灣民報為分析場域（1920-1932）》，台北市，時報文化，1993，頁91及178。

註13
游鑑明，〈日據時期台灣的女子教育〉，國立師範大學歷史研究所碩士論文，1987，頁297，附表四-12。但依黃早早1994年8月24日寫給筆者的信，則認為當時「中小學校所有繪圖的時間每週僅有一小時而已」。

註14
同上，頁311，附表五-11。

註15
1994年6月24日訪問黃早早稿。

術教師，是擔任「台展」東洋畫部審查委員的鄉原古統先生。這一位日治時期台灣畫壇重要領袖，在第三高女負責書法及美術兩門課程【註16】。在學期間，黃早早於美術課堂上極獲鄉原老師的激賞。二、三年級時，她的作品曾被推選送至日本參加學生美術競賽展，而且還榮獲獎章【註17】。1933年第三高女畢業之後，黃早早繼續在原校的補習科進修一年【註18】。

由於鄉原古統在第三高女的美術課堂上只傳授西式水彩畫，因而只在課餘時指導有興趣的學生學習東洋畫。黃早早還記得求學期間，她曾和前一期及前三期的幾位學姊，包括邱金蓮、彭蓉妹、林阿琴等人，以及鄉原老師的校外得意門生郭雪湖（圖1-5），利用暑假期間合租民屋充當畫室，繪製參加「台展」的大作。當時曾獲得「台展」特選多次的郭雪湖，也常指點她們創作。鄉原老師則會在即將繳件之前，到畫室看她們作畫的情形，並給予適當的指導。可見早期男性畫家在年輕女性的業餘創作過程中，扮演著技術指導與概念啟發的重要角色。

圖 1-5
1954年郭雪湖（右）赴日旅遊拜訪恩師鄉原古統（左）於信州。（1988年郭雪湖提供照片）

1934年第三高女補習科畢業之後，黃早早繼續追隨郭雪湖學習東洋畫直到1937年結婚。婚後黃早早跟隨新婚夫婿楊華玉飄洋過海至日本。楊華玉仍回到東京帝國大學法學部唸書，而原本有意唸書的黃早早，則因遠從長野趕到神戶港接船的恩師鄉原古統之勸阻與告誡，放棄深造的念頭轉而以家庭為重。鄉原此舉，據說與其較早時力勸陳進之父，允許陳進攻讀日本東京女子美術學校有關。陳進雖然在畫業上表現優異，卻變成高齡的獨身者。為此鄉原始終耿耿於懷，因而反對黃早早也投考美術專門學校，深恐她過於專注在個人畫藝而忽略了家庭。黃早早最後遵從師命擱下畫筆，從此即單純地做一個盡職的家庭主婦。

早早之妹黃新樓，小學時就讀於樹林公學校。三年級到六年級時的導師，是甫自台北第二師範畢業的吳棟材（1911-1981）【註19】。吳氏為「台灣西洋畫啟蒙師」石川欽一郎的學生之一，作品曾入選第三回「台展」，後來並加入「台陽美術協會」。吳棟材在圖畫課程中教的即是以鉛筆及蠟筆為材料的西式繪畫，藉著他的指引，黃新樓因而對美術有了基本的認識與興趣。1935年黃新樓自公學校畢業之後，亦考入第三高女就讀（圖1-6）【註20】。她的一年級美術老師也是鄉原古統，但是鄉原於隔年（1936）退休離台，因而黃新樓未能繼續跟隨這一位「台灣東洋畫啟蒙師」學習，並參與他所領導的校外創作團體（圖1-7）。接替鄉原古統在第三高女美術教職，是同樣畢業自東京美術學

註16
黃碧蓮，〈三高女精神〉，三高女聯誼會編，《回顧九十年》，台北市，三高女聯誼會，1988，頁146。 此文中提到鄉原古統教的是「東洋畫與書法」，但依據筆者1994年3月17日訪問黃早早，「東洋畫」實應更正為「水彩畫」才對。

註17
1994年3月17日訪問黃早早稿。

註18
第三高女的補習科，分成教育與家政兩類別，修習年限為一年。自補習科畢業者，即可獲得教師的任用資格。（同上註）

註19
同註6。

註20
黃新樓是十二位此校畢業的女畫家中屆數最晚的一位（參見文末所附的「日治時期台灣女性畫家一覽表」）。

註21
同註6。

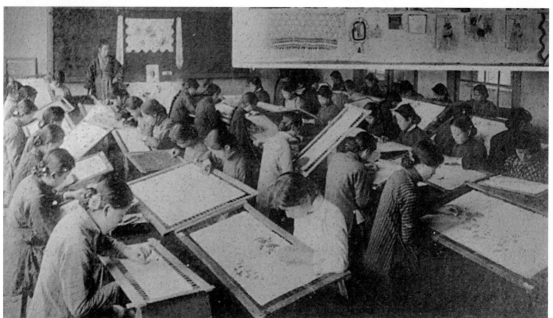

圖 1-6（左頁上圖）
黃新樓（前排左起第六）於1935年入學第三高女時與加藤導師（前排左起第八）合影。（黃新樓提供照片）

校的東洋畫家丸山福太【註21】。他曾於1936年第一次入選第十回「台展」，並從第一回「府展」開始至第四回「府展」，連續四次以「無鑑查」身份受邀參展【註22】。黃新樓在第三高女其餘三年的美術課程，便是由他所指導的。丸山福太雖然以東洋畫的創作崛起於官展當中，但是他在第三高女只教水彩畫，同時並未積極推動課外東洋畫的教學活動，因而他傳授給黃新樓的，大抵上也僅限於體制內所允許的西方基礎繪畫概念與技法。

黃新樓的東洋畫創作，嚴格講起來是從1939年才開始。黃逢時深悉女兒素喜繪畫，因而讓她在第三高女畢業後拜摯友郭雪湖為師。黃逢時此舉事實上有兩個目的，一方面可以繼續涵養女兒的藝術氣質，一方面則在贊助郭雪湖的創作【註23】。黃新樓跟隨郭雪湖學畫，從1939年到1943年，前後大約有五年。在郭氏的鼓勵與指點下，她參與了「府展」及「台陽展」的競賽展，並且獲得入選。據黃新樓的口述，當年由於父母親無法放心讓她一人遠涉重洋赴日求學，因而她也沒有強求。1943年結婚之後，此項自學生時代培養出來的繪畫興趣即告終止。

圖 1-7（左頁下圖）
第三高女的課程結構乃以訓練女子的品德操行及生活技能為主，其中尤以刺繡課程最能彰顯生活性與實用性的功能，同時又與繪畫技巧相關連。因而鄉原古統任教於此校時，對統整刺繡課與圖畫課相當重視。翻拍自1988年三高女聯誼會出版《回顧九十年》。

整體來說，日本人殖民台灣的前半期，屬於高等教育層級的專科學校只設立了醫學校及師範學校。因為醫學人材的訓練與師資的培養，吻合帝國的統治方針與實際上的需求。往後有鑑於殖民者的新生代必須接受高等學府教育，故於1928年創設了台北帝國大學。但也只設立人文、政治、法律、商業、農業、工業及醫學等方面的學科。至於缺乏實用效益的美術訓練專門研究機構，自始至終未曾在殖民地設置，這對熱中於美術創作的殖民地青年而言無疑是一大憾事。為了追求更專業，更完整的美術訓練，家境富裕或獲得後援會資助的台灣青年，大都負笈東瀛，進入正式的美術學院或有名的私設美術補習學校

註22
李進發，《日據時期台灣東洋畫發展之研究》，台北市，台北市立美術館，1993，頁469-470，附錄4-8。
註23
在當時畫壇享有聲望的專業畫家郭雪湖是黃逢時的忘年之交，黃逢時曾經買過郭氏的畫作以贊助他的創作。（1994年2月18日筆者訪黃新樓稿。）

接受專門的訓練。渡越大洋至遙遠的彼岸求學，即使對當時的男性而言都不是一件容易的事，更何況是活動空間被劃限於「家」的狹窄範圍的女性，想要突破社會加諸在她們身上的枷鎖而放洋留學，更是難如登青天。黃早早、黃新樓和其他大部分同時期的台灣業餘女性畫家一樣，以僅接受過高等女學校的圖畫教育及額外的校外訓練，想要在日趨專業的藝壇獲得更上一層樓的成就，似乎是不可能的事。這應該也是日治時期絕大多數台灣女性畫家，婚後死心地走回家庭，不再優游於繆思王國的內、外在因素吧！

四、黃氏姊妹所參與的公共領域藝術活動及其視覺性意象的創造

「閨房」、「內闈」、「家室」是父權社會用以規範女性的活動領域，凸顯男女之性別差異的語文（圖1-8）。二十世紀前期台灣傳統社會中，開始出現少數敢於拋頭露面與男性爭取專業知識、政治參與、事業成就的進步女性，雖然人數有限，但女性跨出「家」的藩籬以爭取生活空間的案例逐漸增多。不管是間接地受到進步男性，如父親或老師的鼓勵，或者是基於本能上自我表現慾望的驅使，女性畫家加入藝術圈的活動已受到知識文化界的認可。雖然在人數上仍然有限，但是由於她們有優異的

圖 1-8
黃華仁 內房 1929 第三回台展東洋畫部入選

圖 1-9
1930年代黃早早於家
中創作情形（黃早早
提供照片）

成就，因而藝評家、媒體工作者亦不得不正視她們的存在，並對她們的創作寄予期待。

日治時期女性藝術家最主要的活動舞台為「台展」與「府展」。此二項延續性的官辦藝術競技場（arena），乃為當年殖民政府所創辦。幾乎所有想要出人頭地，或樹立個人聲望的台灣美術家，都無法排拒此盛大的「秀場」（show-place）。由殖民政府策劃、掌控的官展，因為一切比賽規則與評審標準都採公開、公平的原則，因而台籍女性參展畫家並不會受到性別或種族的歧視。黃早早從1933年開始參加第七回「台展」競賽，即以〈朝顏〉一作獲得入選。之後連著三年又分別以〈金黃色剪刀花〉（ひわふき）、〈林投〉及〈絲瓜〉三次入選「台展」（圖1-9）。黃新樓也在第三高女畢業的那一年（1939）因郭雪湖的鼓勵，送了兩件作品〈宵〉及〈花〉參加第二回「府展」比賽，兩作都得到入選榮譽。之後她又以〈池畔〉、〈仙丹花〉分別入選第三回及第五回「府展」。

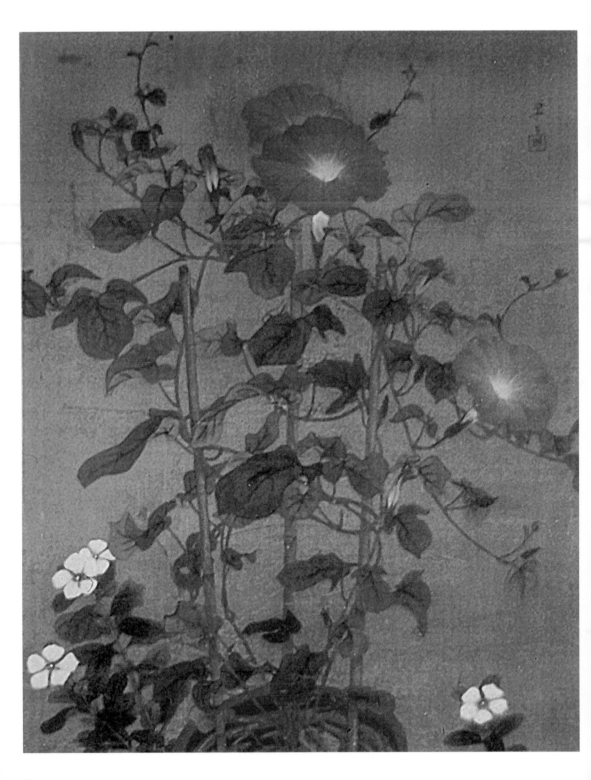

除此之外，屬於私辦性質的藝術團體之定期活動，亦提供女性藝術家切磋技藝、觀摩研究的機會。這類型的繪畫團體通常會舉行會員成果展，以鼓勵成員的創作；或公開徵選作品，以提攜後進的年輕畫家。由私人推動的展覽會，不但讓藝術家有更多發表作品的機會，同時也提供區域性文藝愛好者欣賞、品評藝術作品的良機。黃氏姊妹對私辦繪畫團體活動的參與，顯然並不特別熱中。黃早早從不曾參與日治時期私人畫會團體的展覽會，而黃新樓也僅只以作品〈柚子〉入選過「台陽展」一次。以下將針對黃氏兩人上述九件作品，就其技巧、內容、風格等方面做個別的分析，以了解兩人作品所呈現的風貌與時代意涵。

1933年三高女畢業時，黃早早以〈朝顏〉（圖1-10）乙作首度入選「台展」。此作是以學校走廊上栽種的牽牛花盆景為描寫主題。據其所訴，她曾花了許多時間觀察牽牛花含苞、盛開的姿態，及其枝葉茂密、隨風搖曳的生長情形。經過多次實地寫生的磨練後，方將練習所得成果表現在大作上。在牽牛花幾乎占滿全部畫幅的布局中，黃早早特別在畫幅下方左右兩側，點綴粉色的日日春三、四枝，以避免觀畫者產生單調之感。〈朝顏〉屬中規中矩、垂直式的構圖，畫幅下方的花盆讓視覺產生穩定感，正中央三根直立供牽牛花攀爬的竹枝，則使蜿蜒柔軟的牽牛花在平穩的架構間展現綽約的風姿。

〈金黃色剪刀花〉（圖1-11）是黃早早入選「台展」的第二件作品。剪刀花是台灣常見的室內盆栽，從此作的題材可以看出黃早早十分喜愛以生活周遭習見的盆景花卉入畫。此畫在處理手法上，與去年的〈朝顏〉一作有所不同。畫家以書法的波磔筆勢，巧妙地將疏密有致的綠色葉子交差分佈於畫面上，金黃色的花朵則不規則地散布在畫幅右上角。此種隨意、自由的構圖法，表現出動態的自然韻律之美。

1935年黃早早以〈林投〉（圖1-12）乙作第三次入選「台展」。之前她習慣於在熟悉、舒適的工作環境——學校或家庭中描寫室內人工培植的花卉盆景。為了突破局限的題材，並能在競爭激烈的官展中有更優異的表現，黃早早踏出了戶外，擴大自己寫生的範圍，她特地選定樹林阿姨家附近溪邊的林投林作為入畫的景點。為了製作此畫的寫

圖 1-11
黃早早 金黃色剪刀花
1934 第八回台展東洋
畫部入選

生稿，黃早早說她可是吃盡了苦頭。當年她在野外臨畫時，人是站在
溪流當中；因為害怕青竹絲掉到頭上，還特地找來同窗好友為她撐傘
擋蛇。林投是一種海邊、溪邊常見，生命力強勁的亞熱帶沙地植物。
這種題材對她而言，可謂是全新的嚐試與挑戰。她將林投樹幹成對角
線地橫跨畫面，成為整幅畫的主要動勢，成簇的綠葉叢聚在畫幅的右
側，其後隱約可見一種長著紅色果實的藤蔓植物，左側畫單獨的一叢
葉片，其下則畫了一顆黃褐色林投果。留白是黃早早處理背景的一貫

圖 1-12
黃早早 林投 1935 礦
物彩、絹 176×87cm
第九回台展入選（黃
早早提供照片）

作法，此作也不例外。

　　〈絲瓜〉（圖1-13）是黃早早參加日治時期展覽會的最後一件作品，並且被藝評家評為第十回「台展」中極有成就的入選畫作【註24】。此作中黃早早仍延續〈林投〉一作的構圖法，將橫畫幅中間留虛，並把描繪的重心偏置於左右兩側。她以右側的絲瓜棚為主重心，再以左側的絲瓜架為副重心。橫懸的繩索將右左兩側聯繫為一，使畫面不致有分離之感。蟲蝕的葉片，攀爬的細蔓，皆以寫實的手法，描繪出植物在自然中成長的盎然生氣。

　　黃新樓是在三高女畢業那一年（1939）開始參加官展競賽（圖1-14）。〈宵〉和〈花〉為她首次入選「府展」東洋畫部的二件作品。〈宵〉以斜對角線劃分為右上及左下兩個畫面。作者採用仰視的角度將曇花畫在右上方，左下方則留白並稍加渲染，烘托出朦朧夜色中綻放的花朵。曇花的題材乃寫生自黃家庭院中的植栽，而〈花〉則是室內瓶花，兩者都是畫家生活周遭垂手可得的素材。她以西洋寫實的技法，將花瓣、花蕊及葉片如實地描繪，再運用東洋畫暈染的技巧，將物體的陰陽、質感表現出來（圖1-15）。

註24
《臺灣教育》第412期，1936，頁124。

1940年入選第三回「府展」的〈池畔〉一作,是黃新樓作品中取材較特殊者。基本上她和姊姊早早一樣,都喜愛以花卉、植物為題材,唯獨此作加了鳥類,已超越一般所認定的閨秀畫家只畫靜態花草的模式。〈池畔〉為黃氏在樹林鄉野實地寫生的成果。前景為一荷塘,塘中有殘凋的荷葉,暗示著時序為夏末秋初。池塘裡一排竹籬橫亙六分之五的畫面。籬下五隻鷺鷥昂頭鳴叫;籬上兩隻鷺鷥,一隻單腳獨立左視,一隻伸頸低首,似乎正在和籬下鷺鷥唱和。籬後左側為一株木瓜樹,往右則隱約可

見其他矮樹叢。右側破籬處立一根較粗的竹竿，則與左側木瓜樹形成視覺的平衡。整體而言，此畫亦是運用寫實的技法，描寫出郊野荷塘靜謐和諧的自然景色（圖1-16）。

　　1942年黃新樓以〈仙丹花〉三度入選「府展」（第五回）。此畫完全以仙丹花為素材，中間偏左從上至下，為一長枝配一中枝與一短枝，偏右下方則為一高一矮的短枝，形成了一個直立式的構圖。此種將仙丹花分主體與次體兩部分處理的手法，和插花的技巧頗有雷同之處。作者以寫實的技法，將花朵的圓團形狀及葉子的陰陽背向仔細地描繪。單一主題物的描寫及暗沉背景的處理，突顯出畫者對主體花卉細微敏銳的觀察，並流露出與物合一的專注情愫（圖1-17）。

　　〈柚子〉是黃新樓唯一參加非官方性展覽會的作品。此作完成的年代，作者已無法記起。依筆者的推測，其創作時間當是在1940年「台陽展」開始設東洋畫部起，至1943年黃氏結婚之間。她擇選柚子樹的樹枝為入畫的題材，先用濃淡變化的墨法，將主枝自畫面左邊中央位置往右邊迤邐拖遠，再以細描填粉的畫法，將柚葉、柚果作寫實

圖 1-15
黃新樓 宵 1939 第二
回府展東洋畫部

的表現（圖1-18）。

　　綜合黃早早與黃新樓兩人的作品，有二個共同特色值得提出來討論。第一，就繪畫的技法和風格的表現來說，她們和當時所有的男女、台日籍畫家一樣，大都採用日本學院派寫實的技巧，並強調以大自然為師的寫生途徑。經過多次實際觀察、寫生、製作白描稿後，最後才進入以絹布為主的「大作」創作階段。這是她們承襲自男性東洋畫指導老師的技法及風格。而她們的老師輩在美術學院所受的訓練，亦是遵循明治維新以來，西化後的

圖 1-16（上圖）
黃新樓 池畔 1940
礦物彩、絹 146×
87cm 第三回府展入選
（畫家提供照片）

圖 1-17（下圖）
黃新樓 仙丹花 1942
礦物彩、絹 第五回府
展入選（畫家提供照
片）

日本美術學院推崇自然、強調寫實畫風的傳統。黃早早及黃新樓的作品即是以寫實的技法，描繪周遭生活化、熟悉的事物，以捕捉爛爛生動的自然生命力。

第二，就繪畫題材的取擇來說，她們兩人都傾向於以花卉、植物做為創作的主要對象。就此點而言，除了東洋畫家陳進、林玉珠，西洋畫家張翩翩、張珊珊姊妹及黃荷華等人之外，當時的台灣女性畫家，尤其是出身自高等女學校的業餘東洋畫女畫家，一般都會以台灣本土特有的亞熱帶植物為寫生入畫的主題【註25】。當然，這一類題材的抉擇，難免有其社會及政治的背景，以下將就此點做進一步的探討。

十九世紀中葉以前在西方藝術世界畫類階級化尚甚為明顯時，屬於初級的花卉靜物畫，通常被藝評家貶抑為手工技藝而非高級知識領域。因而此類所謂「低級」畫種，乃被以男權理論系統架構起來的歐洲藝評界，區劃為適合由天生具有柔性特質的女性來創作的範疇【註26】。台灣現代畫的發展是在日本殖民時期才起步，同時因為中國傳統繪畫系統中花卉植物本為獨立的一個類別，因而不曾有畫種性別階級化的現象。當時的東洋畫、西洋畫壇中，台灣的男性藝術家以花卉、植物、靜物、美人等柔性、唯美的主題為創作素材者不乏其人。

就實際的情況作分析，黃早早與黃新樓之所以選擇以花卉、植物為主要的創作題材，與她們的女性性別並沒有必然的對等關係，而是因為她們所受的殖民地學校美術教育及官辦美術展覽會所倡導的「地方色彩」理念關聯較密切【註27】。而業餘的訓練背景，也是限制畫家往難度較高畫種發展的阻力。

從黃早早與黃新樓的畫作所呈現的視覺意象，我們看到的不是女

註25

Lai Ming-chu, "The Development of Eastern-style Painting（Toyoga）in Taiwan during the Japanese Occupation ,1895-1945", *M.Litt Dissertation* , University of Edinburgh ,1993 , p.184.

註26

Deborah Cherry , *Painting Women—Victorian Women Artists* , p.25.

註27

日治時期台灣甚多男女性畫家嘗試以亞熱帶花卉植物為創作主題，與當時官展提倡以南國、鄉土題材入畫，強調表現出異於東京、京都、朝鮮的地域性特色。此議題請參看註25筆者之英文論文，頁184及198。

黃新樓 柚子 c.1940-1943 礦物彩、絹 112.5×62.5cm 台陽展東洋畫部入選（畫家提供照片）

性獨立自主思想下的視覺文化產物（cultural production）【註28】，而是帝國主義殖民體系下，統治者透過公學校、高等學校的圖畫教育系統，進行陶冶殖民地女性溫靜嫻淑的性情，灌輸她們相夫教子、效忠天皇的使命觀所凝塑的社會文化意象。在殖民統治成熟期，殖民當局適時地推出官辦美展，成功地運用藝文策略塑造帝國文治的完美形象。黃早早與黃新樓雖然比其他台灣女性畫家幸運，在婚前可以免除漢人社會父權制度的箝制。但在殖民統治社會、政治的特殊環境之規範下，還是得承受來自殖民者所實施的帝國主義思想的洗禮。而她們婚後為了家庭停止創作的想法與舉措，讓我們體認到二十世紀前葉的台灣女性在帝國主義、男權中心思想的雙重束縛下，她們在文化生產的改造工程上，事實上仍無插手的餘地。

註28

正如帕克· 蘿茲絲卡（Rozsika Parker）及波拉克· 葛芮悉達（Griselda Pollock）所論：「男權中心的美術史論述，彰顯男性（male gender）才擁有並掌控著文化生產（cultural production）的核心領域」。她們呼籲，「女性藝術史家及藝術家必須在性別支配及權勢系統中，扮演起文化生產及文化表述（cultural production and representations）的角色」。（Rozsika Parker and Griselda Pollock, *Old Mistresses: Women, Art and Ideology*, London, Pandora Press, 1992, pp.169-170.）

圖 1-19　黃早早　電信蘭　1987　礦物彩、絹 58×77cm　第五屆台灣省膠彩畫展　畫家提供照片

▌五、結論

　　1945年以前的台灣女性畫家，拜殖民教育「現代化」之賜獲得知識的權力，並且藉著官展及其他型態的藝文展覽的參與，踏出「家」的藩籬並跨入社會的公共場域。當時的二十三位女性畫家勇敢地踏出閨閣，參與公開的競技展覽及藝術圈的聚會活動，寫下台灣女性藝術史上極具有時代象徵意義的新史頁。這些一度活躍於一九二○至四○年代台灣藝壇的女性畫家們，除了接受了現代西式美術的啟蒙教育，並且和台、日籍男性畫家在殖民官方所操控的美展體系中共享社會文化的活動空間。可惜的是她們多數都無法突破由殖民及父權社會所構築的束縛，以成就個人的繪畫事業【註29】。

　　日本殖民帝國只提供「同化」、「皇民化」的教育，以培養服從統治中樞的次等國民，至於培育專業美術人材的機構及美術館，則始終未在殖民地成立。這使得殖民地大多數的男女畫家因未能接受專業的美術訓練，而缺乏追求精進畫藝的信心與條件。從殖民政府的文化政策角度觀照，日本治台中期所創立的「台展」、「府展」——藝術家追逐身份表徵的競技場，單向鼓勵殖民地畫家創造地方、田園風味的「鄉土繪畫」，及以日本中央「帝展」、「文展」之作品風格為導引方向。使得台灣官展系統扶持下的眾多專業或業餘男、女性畫家，最終成為帝國學院主義支流末梢的追隨者。他們或她們所創作的作品，嚴苛的講，是流行於日本本土學院中的西方外光主義加上日本國粹主義思想影響下的產物【註30】。至於能掙脫政治與社會的桎梏，而從事於具有批判、反省意識的視覺藝術工作者，在帝國強權的箝制下可說是鳳毛麟角。

　　傳統父權社會對女性畫家的束縛在於將女性定位在「家庭」中，不論婚前或婚後都得依附家中男性生存。女性基本上是沒有追求知識的權力，也不被寄望成就個人事業，她們的最終歸宿是婚姻及家庭。雖然二十世紀前葉，台灣社會中女性受教人數逐年增加，女權解放的思想也在知識、文化界普遍受到肯定。但實際上男女的社會及政治不對等的結構關係，依然未有解體重組的跡象。當時即使出生於開明家

庭的女性，最終仍逃脫不了結婚——日治時期女性畫家創作生命的「終結者」，及相夫教子這條傳統父權社會為女性所鋪設的路徑。包括黃氏姊妹在內的這二十幾位女性畫家，在重男輕女的社會中，她們何其有幸能夠進入高等女學校唸書，或參與官展公共場域的活動，但是最終仍然無法突破男權社會的陳腐陋規，掙脫婚姻的束縛，全力衝刺以開創個人的藝術天地。

五十多年之後，黃早早女士於兒女成家立業，子孫繞膝閒暇之時，重新握拿畫筆，參與畫會組織，希望能再圓少女時代的夢想【註31】。但終因早年專業訓練的不足，因而晚期復出後的作品雖然功力尚在，但已難跳脫昔日作畫的技巧、形式與風格（圖1-19）。

在二十世紀後葉女權意識抬頭的台灣，專業女性畫家如雨後春筍般地逐年增加，但是量的增加並不代表質的相對提高。我們期待這一輩的女性畫家，能以前一輩為借鑑，努力開拓自我、獨立思惟的領域，扮演起新世紀視覺「文化生產」及「文化表述」的領航者角色。

註29
陳進是當時唯一的例外，她從日治時期開始一直到一九九〇年代都不曾中斷繪畫。如果從政治、社會及心理的觀點來探討，陳進是一個相當有趣又特別的個案。
註30
有關日本官展與學院派畫家作品如何影響台灣畫家的問題，請參看筆者論文（見註25）第七章（The Formation of a New Art — Taiwanese Eastern-style Painting during Japaneses Rule）的論述。
註31
1987年黃早早透過許深州的引薦，拜林之助為師，並於同年開始參加台灣省膠彩畫協會所主辦的「全省膠彩畫展」（同註17）。

[附表] 日治時期台灣女性畫家一覽表

名字	生卒年	籍貫	學歷	師承(學習時間)	參展經歷
李研 (或名李妍)	20C.	新竹	1926年第三屆第三高女畢業【註32】，1927年考上東京美術學校【註33】，但是否赴日就學，尚缺乏資料佐證。	鄉原古統 (1922-1926)	無任何記載
林阿琴	1915-	台北	1932年第九屆第三高女畢業，1934年台北高等女子學院畢業【註34】。	鄉原古統 (1928-1934)	入選台六、台七、台八。
林玉珠	1920-	淡水	1936年淡水高等女學校畢業	陳敬輝 (1933-1936)	獲竹南日人所辦的「新竹書畫展」街長賞【註35】；入選台十、府一、府二、府四。
林周茶	20C.	嘉義	-	-	入選1922年嘉義廳主辦「勸業共進會書畫展覽會」【註36】。
周紅綢	1914-1981	台北	1930年第七屆第三高女畢業。1931年入台北高等女子學院，翌年轉入東京女子美術學校就讀。	鄉原古統 (1926-1930)；東京女子美術學校系脈(1932-1935)	入選台五、台七、台十。
邱金蓮	1912-	苗栗通霄	1930年第七屆第三高女畢業。1933年台北高等女子學院畢業。	鄉原古統 (1926-1933)	入選台六、台七。
陳雪君	c.1912-?	台北	1930年第七屆第三高女畢業。1933年台北高等女子學院畢業。	鄉原古統 (1926-1933)	入選台六、台七。
陳進	1907-1998	新竹	1925年第二屆第三高女畢業，1929年東京女子美術學	鄉原古統 (1921-1925)；結城素明、遠藤教三	入選台一；連獲台二至台四共三屆特選；榮膺為台展免

（名字之後加 ★ 記號者乃為西洋畫家，其他無此記號者為東洋畫家）

			校畢業，入日本美人畫家鏑木清方畫塾。	(1925-1929)；伊東深水、山川秀峰 (1929-?)	審查推薦畫家；擔任台六至台八東洋畫部審查委員。入選日本第十五、十六、十七回「帝展」，第四、五、六回「新文展」及第一、十回「日展」【註37】。1942年參加南方美術振興會主辦，文教局等單位協辦的「祝戰勝日本畫展覽會」【註38】。「台灣美術奉公會」於1943年5月5日成立，被推為理事長【註39】。
陳碧女★	1924-1995	嘉義	1943年嘉義高女畢業	西洋畫家陳澄波之女	1936年入選「第一回台灣書道展覽會」【註40】。1942年初次入選「台陽展」（第八回)西洋畫部【註41】。1943年二度入選「台陽展」【註42】。1943年入選「台南州美展」【註43】，同年首度入選「府展」（第六回）。1943年5月10日被推薦為「台陽美術奉公會」會員，11月25日成為「台灣美術奉公會」會員。【註44】
郭翠鳳	1910-1935	嘉義新港	台南第二高等女學校畢業。【註45】東京女子美術學校（1933年前後）肄業【註46】。	畫家陳慧坤之妻（1930年結婚）	入選台七

張李德和	1893-1972	雲林西螺	1910年台北國語學校附屬女學校技藝科第四屆畢業。之後曾任教於斗六公學校及西螺公學校【註47】。	師承林玉山嘉義諸峰醫院院長張錦燦之妻（1912年結婚）	入選台七、台十及府一；府二、府三、府四獲得特選，府三作品同時獲得總督賞；府五為推薦第二名，府六升格為無鑑查畫家【註48】。 1937年獲日本文人畫協會主辦的第一回展覽會三等褒狀賞【註49】。1942年參加「祝戰勝日本畫展覽會」【註50】。1943年被推為台灣美術奉公會第一部(東洋畫)委員長之一【註51】。
張珊珊★	1920-?	台南	第十四屆台南二高女畢業；留學日本。	張翩翩之妹	入選府五；1936年入選「台陽展」【註52】。
張敏子	1920-1980	嘉義	嘉義高女補習科第一名畢業；1938年入東京日本女子大學家政科就讀。	師承林玉山張李德和之次女	入選府一。1937年獲東京「第七回泰東書道院展」少年部及第一部褒狀賞。同年成為「台灣書道會」第一回展之推薦書家【註53】。
張翩翩★	1919-?	台南	1937年台南第一高女畢業；留學日本時入熊岡英彥的美術研究所一年【註54】。	熊岡英彥(東光會會友)	1936年以〈靜物〉入選第二回「台陽展」【註55】；1938年入選府一；同年以〈靜物〉入選第二回「新文展」【註56】。
張麗子	1922-?	嘉義	嘉義高女畢業；東京女子大學【註57】。	師承林玉山張李德和之三女	府二特選，府三無鑑查。
黃早早	1915-1999	樹林	1933年第三高女第十屆畢業，1934年第三高女補習科畢業。	鄉原古統(1929 -1934)郭雪湖(1934 -1937)	入選台七、台八、台九、台十。1937年與丸山福太、高梨勝瀞、盧雲友、張秋禾、黃

				林之助 (1983－1990)	水文、野田民也共七人，同時被推薦為（第八回）「枘檀社」同人【註58】。
黃荷華★	1913-2007	台南	1930年台南第一高女畢業；1933年東京女子美術學校畢業【註59】。	台南教育界及實業界名士黃欣（台南洋畫團體南光社成員）之姪女【註60】。就讀台南第一高女時，美術教師川村伊作鼓勵她繼續學畫。留日期間曾隨郭柏川同赴岡田三郎助畫室請益【註61】。	入選台七、台十。
黃新樓	1922-	樹林	1939年第三高女第十六屆畢業。	吳棟材 (1932-1935) 鄉原古統 (1935-1936) 丸山福太 (1936-1939) 郭雪湖 (1939-1943)	入選府二、府三、府五。 1941年6月10日至16日與木下靜涯、村上無羅、郭雪湖等人參加在廣東南支日報所舉辦的「日華親善展覽會」【註62】。
黃華仁	1905-？	台北 新店	1926年第三高女第三屆畢業，1927年第三高女講習科畢業後任金瓜石公學校教師【註63】。1929年辭去教職，和任職於總督府水產課的康健時結婚【註64】。	鄉原古統 (1923-1927)	入選台三
彭蓉妹	1912-？	中壢	1930年第三高女第七屆畢業，1933年台北高等女子學院第一屆畢業。（後旅居日本）	鄉原古統 (1926-1933)	入選台六、台七、台八。
蔡旨禪	1900-1958	澎湖 馬公	幼從陳錫如學漢學；廈門美術專科學校深造【註65】。	－	入選台九

41

蔡品	1907-?	新竹	1925年第二屆第三高女畢業，1927年考上東京美術學校【註66】。	鄉原古統 (1921-1925)	入選台二、台三。1930年「梅檀社」成立時，與陳進同為創立會員【註67】。
謝寶治	20C.	台北	1928年第三高女第五屆畢業。	鄉原古統 (1924-1928)	入選台四、台五、台六。

註32 台北第三高女校友聯誼會編印，《台北第三高等女學校同學錄》，台北市，台北第三高女校友聯誼會，1992，頁42。

註33 《臺灣民報》，第148期，1927、3、13，頁6。

註34 1994年3月27日筆者訪郭禎祥(林阿琴之女)稿。

註35 1993年11月8日筆者訪問林玉珠稿。

註36 張李德和、賴子清纂修，《嘉義縣志，卷六學藝志》，嘉義，嘉義縣文獻委員會，1975，頁56。

註37 韓秀蓉編，《陳進畫集》，台北市，台北市立美術館，1986，頁93-94。

註38 《興南新聞》，1942、3、31、(二)。

註39 《興南新聞》，1943、4、29、(二)。

註40 《台灣日日新報》，1936、9、24。

註41 《興南新聞》，1942、2、24，(二)。

註42 陳碧女自撰「履歷書」。

註43 1943年陳碧女以〈後方的勞動〉一作入選「台南州美術展覽會」。此作現由其子張文先生保存。

註44 同註36，頁64及67.

註45 1996年5月17日筆者訪陳慧坤先生稿。

註46 《台南新報》，1933、10、26、(四)。

註47 同註5，頁237。

註48 王白淵，《台灣省通志稿，卷六學藝志藝術篇，第二章美術》，台北市，台灣省文獻委員會，1958，頁32。

註49 《台南新報》，1937、1、21、(四)。

註50 《興南新聞》，1942、3、31、(二)。

註51 《興南新聞》，1943、4、29、(二)。

註52 王行恭編，《台展、府展台灣畫家西洋畫圖錄》，台北市，王行恭設計事務所，1992，附表。

註53 《台灣日日新報》，1938、10、20、(五)。

註54 《台灣藝術》，第一卷，第五號，1940、15、7，扉頁。

註55 《台南新報》，1936、4、26，(二)。

註56 顏娟英編著，《台灣近代美術大事年表》，台北市，雄獅圖書，1998，頁170。

註57 1994年5月28日筆者訪問張妙英(張敏子、張麗子之妹)女士稿。

註58 《台灣日日新報》，1937、4、23。

註59 《台南新報》，1933、10、26，(四)。

註60 同註5，頁124。

註61 1998年2月12日訪問黃荷華稿。

註62 《台灣日日新報》，1941、6、17、(二)。

註63 同註13，頁239。

註64 《台灣日日新報》，1930、6、8、(二)。

註65 蔡平立編著，《增訂新編澎湖通史》，台北市，聯鳴文化，1987，頁1247。

註66 《台灣民報》，第148期，1927、3、13，頁6。根據1995年1月22日筆者訪問陳進稿，蔡品與陳進同為第三高女第二屆畢業生，又都是新竹人，但蔡品是陳進在東京女子美術學校二、三年級時，才入該校就讀。蔡氏後來嫁給一名醫師，定居日本後即放棄創作。

註67 《台灣日日新報》，1930、4、3、(四)。

2

才情與認知的落差
論張李德和的才德觀與繪畫創作觀

▌ 一、張李德和的生平事蹟及繪畫歷程

依據筆者前文的研究分析，日治時期台灣共有二十多位女性畫家曾在殖民政府主辦的官展中入選或得賞，她們多半具有相似的成長背景、創作歷程及創作的限制。概言之，這些早期的女性畫家至少都受過高等女學校的教育，出生於中上社會階層的家庭，家境大抵上都頗為優渥。她們對於西方現代美術及繪畫技法初淺的認識，主要來自於每個月公學校大約4-6個小時及高等女學校3-4個小時的圖畫課程。嚴格說來，除了陳進、蔡品、周紅綢、郭翠鳳及黃荷華五人進日本美術專門學校，及蔡旨禪至廈門美術專科學校深造之外，其餘幾位都不曾受過專業的美術訓練。這二十幾位女性畫家雖因緣際會得以在日治時期綻放光采，除了陳進及長齋繡佛的蔡旨禪之外，其他人婚後即不再參與公共領域的創作活動。個人認為這二十幾位早期的女性畫家中，年紀最長的張李德和（1893-1972）之學畫經歷、藝術認知及創作歷程，顯然和其他女性不同，值得作為單一個案研究的對象。

張李德和1893年（光緒19）出生於雲林縣西螺鎮，祖父李朝安乃清代艋舺營水師參將【註1】。張李德和之父李昭元自幼苦讀漢學，青年時期遭逢台灣改隸，為了求得新知與就業專長，乃於1897年北上，考入台北國語學校——當時全台最高學府，成為該校第二屆的畢業生【註2】。學成之後，李氏曾留校擔任「訓導」，從事新式教育的工作【註3】。

依據張李德和手編《琳瑯山閣唱和集》一書所載，她在六歲（1898）時，先入表姑劉活源書房習讀漢書五年。劉氏之夫詹紹安乃清代武探花，除了武藝之外，亦精於琴棋書畫詩唱【註4】。自幼接受表姑、表姑丈傳統式的教育，張李德和因而自幼即耳濡目染文士優游倘佯於經史子集及琴棋書畫的生活型態，這對她日後的藝文創作活動影響頗深（圖2-1）。

由於李昭元兼受新舊（日式及漢式）思想的薰陶，對子女的教育也是採取雙管齊下的方法。他於1903年將十一歲的長女送入西螺公學校接受近代教育。1907年張李德和公學校畢業後，也北上考入國語學校第二附屬學校技藝科。第二附屬學校乃日治中、後期，大多數台灣

女性畫家的母校——台北第三高等女學校的前身（圖2-2）。張李德和雖然
有幸入此校就讀，然而當時尚屬日人治台的「武治期」，軍事鎮壓台
民的氣燄熾盛，經濟文化的策略尚未成氣候【註5】，因而學校教育多偏

圖 2-1
張李德和表姑丈武探
花詹紹安行書聯屏。
（翻拍自1968年詩
文之友社出版《琳瑯
山閣唱和集》。此書
由張李德和六女張妙
英女士餽贈，特此致
謝。）

註1
李朝安在1854年(咸豐4)及1859年(咸豐9)，兩次出任正三品官職的清代艋舺營水師參將。(陳培桂，《淡水廳志》，第二冊，
台北市，台灣銀行經濟研究室，1963，頁230。)

註2
1895年日本領台後設總督統轄治理台灣，總督府設學務部掌理全台教育事宜。1896年設國語學校於台北，以培育公學校的師資
為設立宗旨。(三高女校友聯誼會編，〈尋根〉，《九十五週年紀念冊》，台北市，三高女校友聯誼會，1993，未編頁碼。)

註3
張李德和編著，《琳瑯山閣唱和集》，嘉義市，詩文之友社，1968，頁圖19。(此唱和集之頁碼之編排，未從第一頁順排至末
頁，因而本文依原書頁碼，分為前、圖、中、後等四部分註記。)

註4
同上註，頁圖11及後21附〈略傳〉。

註5
黃昭堂將日治時期的殖民統治史依總督的職銜分為：「初期武官總督時代」(1895-1919)、「文官總督時代」(1919-1936)
及「後期武官總督時代」(1936-1945)。(黃昭堂，《台灣總督府》，台北市，自由時代，1989，頁70、112-113、
164-165。)武官總督時代著重軍事高壓乃為「武治期」；文官總督時代趨向自由、文化的治理乃為「文治期」。

重在語言、生活技藝的訓練及日本國民精神的灌輸上。張李氏就讀期間（1907-1910），附屬女學校乃以培育公學校女教師為宗旨，其教學內容侷限於日語、造花、編織、裁縫等實用性科目【註6】。因而在校期間，她是否曾接觸過鉛筆畫、水彩畫及西方近代繪畫知識，在缺乏文獻佐證下無法確認。

　　1910年張李德和畢業自附屬女學校，之後任教於斗六公學校及西螺公學校【註7】。二年後（1912），張李氏嫁給嘉義張錦燦為妻。張錦燦生於1890年（光緒16），是清代歲貢生張元榮第四子。1913年（大正2）自台北醫學校畢業，先任職於公立台南醫院，翌年（1914）返鄉創設諸峰醫院【註8】，而張李德和則辭去教職以協助夫婿創業。張氏夫婦均出身書香世家，平素雅好詩文書畫聚會，工作之餘常與嘉義文人騷客及書畫名家酬唱或揮毫。除此之外，張李德和更熱心於提倡文藝或贊助藝術家，其居家庭院遂成為地方士紳雅敘酬酢的場所（圖2-3）。

　　1927年殖民政府在台北舉辦大型展覽會，向全島推廣近代日本藝術風潮。嘉義一地原本文風駸盛，但因新興中產階級熱中於文藝的研究與教育的提倡及贊助，故對新潮繪畫的接受度也很強。由於全邑的藝術活動普及，促使日治時期嘉義畫家入選官展的比例高居全台第二【註9】。1929年甫自東京川端畫學校習畫回來的嘉義畫家林玉山，除了

圖 2-2

張李德和1907年至1910年就讀國語學校第二附屬學校技藝科時，校舍乃借用艋舺公學校。1915年艋舺校區木構造建築新校舍落成，第二附屬學校才遷校。此照片為艋舺時期的校舍。（翻拍自1993年三高女校友聯誼會編《九十五週年紀念冊》。）

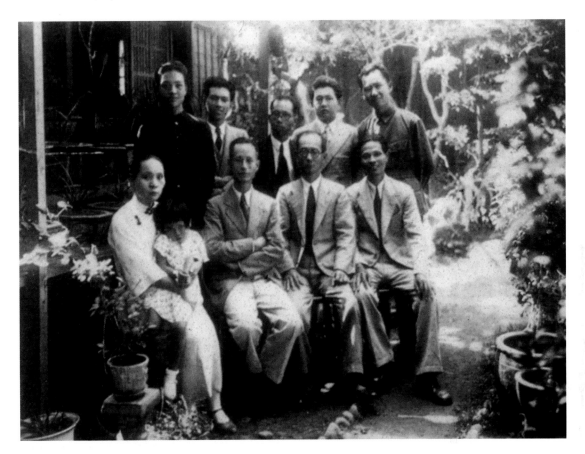

圖 2-3
1930年代晚期廈門
美專教務主任王逸雲
（前排左三）拜訪
張李德和（前排左
一）、張錦燦（前排
右二）夫婦，與嘉義
畫家陳澄波（前排右
一）、林玉山（後排
右一）、朱芾亭（後
排右三）等人於張家
庭院留影。（張妙英
女士提供）

送畫參加「台展」以開創個人畫業，同時也積極參與家鄉仕紳所贊助
的書畫教學活動。

　　1930年正值三十八歲的張李德和，也投入林玉山門下學習東洋畫
【註10】。同年，她送出畫作參加新竹「書畫益精會」主辦的「全台書
畫展覽會」【註11】。1933年則以〈庭前所見〉（**圖2-4**）入選第七回「台

註6
三高女校友聯誼會編，《九十五週年紀念冊》，未編頁碼。

註7
台灣新民報社編，《台灣人士鑑》，東京，湘南堂書店，1985（1937年復刻本），頁237。

註8
同上註，頁226。

註9
林柏亭，〈日據時代嘉義地區畫家的活動〉，台北市立美術館編，《「中國‧現代‧美術」國際學術研討會論文集》，台北
市，台北市立美術館，1991，頁184。

展」東洋畫部。1936年及
1938年則分別以〈木瓜〉、
〈閑庭〉入選第十回「台
展」及第一回「府展」。
1939年至1941年，張李氏又
連續三年以亞熱帶花卉為題
材的畫作──〈蝴蝶蘭〉（圖
2-5）、〈扶桑花〉、〈南國
蘭譜〉（圖2-6），獲得第二、
三、四回「府展」特選殊
榮。其中〈扶桑花〉，更贏
得第三回「府展」評審青睞
勇奪「總督賞」。1942年時
張李氏於第五回「府展」榮
獲「推薦畫家」頭銜，隔年
（1943）最後一回「府展」
則榮升為「無鑑查畫家」【註
12】。

圖 2-4
張李德和 庭前所見
1933 入選第七回台展
東洋畫部

張李氏在她步入中晚年
（38歲至50歲）時，透過參
與殖民政府主導的美術競技
場，個人畫業逐步地攀升至
最高峰。這和其他多位近代
女性畫家，以高等女學校圖畫教育為基礎，在十幾二十來歲即在官展
中嶄露頭角有極大的差別。張李氏雖是眾多第三高女畢業業餘畫家的
學姊，但因當時屬於「武治期」，「台展」也尚未開辦，導致其繪畫
潛能及才華，要延至三、四十歲才有機會展露。

　　1945年二次大戰結束，日本殖民政權撤退台灣，國民黨所領軍的
國民政府接手管轄殖民地的統治大權。台灣的社會、經濟、文化、教
育與藝術生態，伴隨政權的轉移也產生巨大的變化。張李德和在戰前

圖 2-6
張李德和 南國蘭譜
1941 第四回府展東洋
畫部特選

所擁有的殊榮，普遍受到當時文人書畫壇的矚目，其聲望之隆甚且不輸男性畫家。但是在戰後，張李氏的畫藝並未繼續發展，甚至可說是中斷了。張李氏未能延續其藝術創作，曾引起藝壇諸多揣測。筆者認為透過她所遺留的詩詞文字中所表達的才德價值觀及創作認知，或許有助於釐清張李德和戰後旺盛創作力不再的原因。

註10
張李德和於1930年開始參加嘉義地區仕紳文友組成的「墨洋社」，並跟隨林玉山學習日本現代東洋畫的技法。(同註9，頁189。)
註11
同註9，頁189。
註12
參看中央圖書館台灣分館收藏歷屆「台展」及「府展」圖錄之目錄資料。

圖 2-5
張李德和 蝴蝶蘭 1939
第二回府展東洋畫部

▌二、張李德和的才德觀

　　明馮夢龍及陳繼儒在他們的著作中，不約而同地錄有古訓曰：「男子有德便是才，女子無才便是德」【註13】。這種源遠流傳的才德觀，直到十八、十九世紀還極為盛行。漢人傳統思想中有「罪才」、「貶才」、「重德輕才」的傾向，衛道者多數認為「才能妨命」、「才過德者不祥」、「才多福薄」、「造物忌才」【註14】。換言之，傳統的觀念中才華外露並不被嘉許。才與德相剋，雖然是以男性為中心的思想理論，套用至女性身上則箝制更多。古人普遍認為教育女兒

「識字讀史」或「吟風詠月」不合乎禮教，唯有學習既定的「婦德、婦言、婦容、婦功」方為正道。因而傳統儒士多嚴守「丈夫之學」和「女子之學」的分辨，教導女兒以針黹、烹飪、節孝及婦人「四德」之道。唯有稍為開通者，才會不顧社會成見，授與女兒詩文書畫琴棋等才藝。

　　李昭元屬於二十世紀初台灣社會中少數開通的知識份子，他對子女的教育觀念堪稱前衛。他曾說：「琴棋詩畫，係陶冶性情，修煉身心，雖女子至少須精一藝。【註15】」足見他並不拘泥於「女子無才便是德」的陳腐觀念。後來，張李德和也將此奉為座右銘，並常在畫作上蓋「雖女子須精一藝凜遵庭訓李氏德和」的印章【註16】。除此之外，李昭元還送長女入其義姊劉活源的私塾讀漢學，聘名師劉毛教女兒樂藝【註17】，並親授女兒經史子集及琴棋書畫。在這樣一位既開明又嚴格父親的薰陶下，張李德和乃得以在日後憑藉著自幼培育出來的多項才藝，成為嘉義文化藝術圈中的焦點人物（圖2-7）。

　　文采斐然的張李德和深獲嘉義仕紳及各地文友的讚揚，例如嘉義醫師賴尚遜詠詩稱譽她：「……品重瓊臺聲窈窕，才誇粧閣稿聯翩。……風流真個女詩仙」【註18】，醫學博士黃文陶稱她为「嘉邑之曹大家」【註19】，嘉義名醫方輝龍推崇她为「諸羅一代風騷主」【註20】，

註13
劉詠聰，《女性與歷史─中國傳統觀念新探》，台北，台灣商務印書館，1995，頁89。
註14
同上註，頁90-91。
註15
同註3，青溪「李德和詩畫名全台」，頁前10。
註16
黃婧如、楊杏秀編，《桃城早期書畫集》，嘉義市，嘉義市立文化中心，1995，頁104、106及108所刊三件水墨作品皆落有此印。
註17
同註3，頁圖95。
註18
同註3，賴尚遜「和連玉女士瑤韻」，頁中4。
註19
同註3，賴惠川「琳瑯山閣唱和集序」，頁前5。
註20
同註3，方輝龍「題琳瑯山閣唱和集」，頁前14。

高雄文士鮑樑臣誇讚她「才追謝女與班姬」【註21】，詩友蘇宜秋推重
她的詩才，將她比喻為「女青蓮」【註22】。以上所引，雖屬吟詠酬酢
之詞，有文人相互吹捧之嫌。但即使如此，還是相當程度地反映出，
當時南台灣文士，對傳統所謂「紅顏薄命」、「才思非婦人事」、
「女人弄文誠可罪，那堪詠月更吟風」【註23】等貶抑才女的舊有思
想，已有所調整。而張李德和的文采詩情受到時人的肯定，亦可見
一斑。

　　然而張李氏畢竟仍是女性，在以男人為中心的傳統社會結構裡，
仍然無法逃遁男權主宰的框架。台灣當時雖已發展為近代化、半開放
的社會，但是社會能否接納她的才氣端視一個大前提，那就是她是否
遵守婦女的「四德」之道。因而隸屬於傳統女性的工作，如烹飪煮
食、侍奉翁姑、養育子女、協助夫業等，仍舊佔去她生活中大部分的
時間。

　　如前所述，張李德和在未嫁入張家之前，曾經任教於雲林斗六

及西螺公學校，並且以擅長於文學著稱於鄉里。二十歲當她嫁入張家時，張錦燦尚在台灣總督府醫學校唸四年級【註24】，為了就近侍奉公婆，她自動請調至嘉義公學校，以兼顧工作及媳婦的責任。進入張家初期，她的尊翁張元榮因為執著於傳統的婦德觀，擔心新娶入門的媳婦過於炫耀個人才藝，而忽略女人應盡的職責，特別作了一首詩告誡她，不可忘記應盡的婦德，「女紅文學夙稱長，遠近傳聞姓氏香。只恐未嫻烹飪事，調羹要囑姒姑嘗。」【註25】張李德和的答和詩則說：「女紅中饋貴兼長，姑姒名傳烹飪香。願拜下風資切手，寸蔥方肉佐烝嘗」【註26】，則明白表達她會謹記「四德」之訓，並跟隨婆婆、姒娌學習份內工作。惟相處過一段時日，張李德和婦德與文采並呈不悖，張元榮才冰釋成見，並經常和媳婦吟詩唱和，甚至於還作了一首詩誇讚她：「羨子能詩詩俊逸，淵源想是學青蓮。」【註27】

　　嘉義辯護士及名儒賴雨若（1878-1941）為張李德和所匯編的詩文集題序，讚美張李氏：「身為主婦，佐夫育子，治產持家。……不因俗累而沒其性真，不因繁忙而擾其雅趣。屢於忙中得閒，非吟則繪，非繪則書。書甚秀逸，繪妙丹青，吟多麗句」【註28】。序文中賴雨若雖推崇張李氏具有閨中十種才趣，堪為「女界風雅之先聲」，但他在序文一開始仍然無法規避傳統男女分工的觀念，先提綱挈領道出張李

註21
同註3，鮑樑臣「題琳瑯山閣唱和集」，頁前14。
註22
同註3，蘇宜秋「題琳瑯山閣唱和集」，頁前20。
註23
同註13，頁95-97。
註24
同註7，頁226。
註25
同註3，張元榮「示季媳連玉」，頁中1。
註26
同上註，張李德和「恭和阿翁見示瑤韻」，頁中1。
註27
同上註，張元榮「和季媳連玉韻」，頁中1。
註28
同上註，賴雨若「琳瑯山閣題襟集序」，頁前2。

氏生為人婦應盡之天職，家務之餘則得撥冗遊於詩書畫之趣。文友李詩全稱頌張李氏「柳絮才華籍隴西，張家賢母又良妻。……詩賦珠璣留寶島，文章環珮響螺溪。椒花堪頌明閨理，四德三從一品題。【註29】」很顯然地，李氏亦認為，女性在詩賦文章方面的成就與她身為母親、妻子應恪守的傳統禮儀風範是不可分割的。

綜而言之，張李德和的父親、尊翁及地方仕紳與文士，雖然對傳統「女子無才便是德」的觀念並不全然苟同，但是仍然堅持女子應先遵守「三從四德」，琴棋書畫則是賢妻良母持家之餘的消遣活動。而在男權中心思想濡染中成長的張李德和，對「才」、「德」的認知也從「社會化」的犧牲者轉化為體制的推手。

張李德和對才德觀的認知，基本上也是男女有別。1967年她為次男張藩雄創立的四德電音社撰寫序文，引昔日曾參恪守「孝、悌、信、忠」而揚名萬世，藉此勉勵次男應嚴守此四德【註30】。她在「教子」詩中諄諄教誨兒子：「趨庭有訓義方欽、畫荻和丸費苦心。待得蟾宮攀桂日，一經勝似滿籯金」【註31】；「示兒」詞裏則鼓勵兒子：「試看蘭桂成芳日，費盡心機寒暑時」【註32】。顯見張李德和對傳統儒家君臣倫理及功名觀堅信不疑。

對於女性的才德，張李氏亦遵奉傳統準則。例如長女張女英出閣時，張李德和贈以詩賦，叮嚀她要「四德慎毋違姆訓，一心端合守坤儀」【註33】；次女敏英（敏子）出嫁時，她也作詩告誡女兒要「慎修婦道期無忝，和睦宗支計有方，從此家室宜且樂，西河流遠熾而昌」【註34】。

她在戰後編纂的《琳瑯山閣唱和集》中，收錄了許多長輩及平輩的詩文和序文，其中不乏讚揚張李氏「才德兼備」，詩品與人格「俱稱完璧」，是桃城的「不櫛進士」【註35】、「女狀元」【註36】等讚美詞句。足見她仍以才華過人自傲，並陶醉於他人為她所塑造的完人、女狀元的形象。然而她為婆婆張施勸寫了一篇略傳，談到張施勸生來「性慈質慧」，二八荳蔻年華時全城縉紳因她「容貌、體格、足小、淑德、才華五者俱備」，而公推她為「美人狀元」（圖2-8）【註37】。略傳中張李德和將才華與容貌、體格、小足及德行並列，顯見她仍忽略了才華足以列為彰顯女性生命核心價值的首要條件。

姑嫜張施勸略傳

姑嫜名勸字昂性慈
質慧善調藥擇曆猶
廬名家生四子二女
長者幼殤次承大房
元祥公之嗣也當其
二八肯春本城縉紳
以容貌體格足小淑
德才華五者者俱俗公
辭曰美人狀元年過
金婚壽到七十八婦
真

張李德和誌

圖 2-8
張李德和〈張施勸
略傳〉（引用自
《琳瑯山閣唱和
集》）

雖然張李德和謹遵父親庭訓教導子女各類才藝，但是對子女仍採取差異性別的教育準則。她重視兒子的綱常道德及功名教育，要求女兒謹守「四德」、「坤儀」與「婦道」。她的認知侷限於傳統父權思維，因而道德和名節重於一切，詩畫琴棋等才情只是「排遣疏慵」與

註29
同上註，李詩全「題琳瑯山閣唱和集」，頁前18。
註30
同上註，張李德和「四德電音社序」，頁圖108。
註31
同上註，青溪「李德和詩畫名全台」，頁前10。
註32
同上註。
註33
同上註，張李德和「長女女英出閨賦此示之」，頁中80。
註34
同上註，張李德和「次女敏英於庚辰(1940)蒲節之日出閨賦此以示」，頁中143。
註35
同上註，李碩卿「琳瑯山閣題襟集序」，頁前3。
註36
同上註，林臥雲「賦女狀元」，頁中21。
註37
同上註，圖頁16。

「資養德性」的餘技【註38】。傳統儒家「德勝才」的意識型態牢固地存在她的思想觀念中，並深深地影響她一生的繪畫創作。

▋三、張李德和的創作觀

1、傳統南宗文人畫的餘技觀

　　張李德和由於出身書香門第，父親又悉心栽培，因而成為一位多才多藝的奇女子。嘉義名仕洪東發稱譽她「身懷十藝」，詩、畫、琴、棋、書、刺繡、著作、講演、園藝樣樣精通【註39】。在跟隨林玉山學東洋畫之前，新竹詩友魏經龍（1907-？）曾將她的畫作譬擬為「蘭竹宗蘇軾，石卉似米顛」【註40】；基隆李碩卿則讚譽她「畫品高超，舉筆神追石谷」【註41】；嘉義儒師陳春林稱譽她「裙釵隊裡女荊關，善畫由來豈等閒」【註42】。從以上的品評，大約可知張李氏的繪畫在當時台灣文人雅士的眼中，乃承襲荊浩、關仝、蘇軾、米芾、王翬等南宗文人畫的正統。而她在詩文中經常提及「墨戲」、「餘技」的觀念，多少透露出她的創作觀，原則上並未跳脫傳統文人對繪畫的技藝觀。例如1933年，張李德和第一次以東洋畫〈庭前所見〉入選台展時，有感作了一首七言律詩，其中詩句曰：「耽心藝術聊消遣，敢慕高風逐後先」【註43】。1940年，她以〈扶桑花〉一作獲「府展」特選及總督賞，並蒙總督小林躋造訂購，欣喜之餘，特地作七言律詩一首呈奉總督，詩云：「勤修美術息機心，末技叨蒙寵錫深」【註44】。另外，稻江文士張希舜向她求索菊花圖，隨後寫了一首道謝詩，張李氏在回覆的和詩中謙稱：「君家索畫不容謙，末技雕蟲媿且添」【註45】。從早年至晚年在詩文中她常以「消遣」、「末技」、「雕蟲」等字眼比喻繪畫作品，足見她對藝術的觀點始終停留在傳統文人畫家「墨戲」與「餘技」的觀點，未將繪畫視為專業的技藝。

2、藝以養性

　　張李德和父親自幼即灌輸她，「琴棋詩畫」之類的才藝訓練是

為了「陶冶性情，修煉身心」。這種觀念一直存留在她的腦海中，並成為後來她對「志於道」與「游於藝」之間主次關係的思想根源。例如她在詩文中說：「詩畫琴棋資養性」【註46】，又說「勤修美術息機心」【註47】，可見她深信游於畫藝以涵養美德的儒家藝術觀。基本上，她的創作仍沿襲傳統「藝以養性」的概念，至於「為藝術而藝術」的近代美術思潮則非她所關切。

3、「藝名揚」乃三不朽之一

除了深受傳統「文人餘技」及「藝以養性」觀念的影響之外，張李德和的藝術觀中亦具有濃厚的功利色彩。例如，1930年同邑西畫家陳澄波第四次入選「帝展」，她寫了二首七言絕句祝賀。一曰：「文展（應為帝展之誤）今朝願已酬，一躍龍門身價重」；第二首曰：「一例棘圍鏖戰處，又看姓字占鰲頭」【註48】。1939年張李德和在「府展」中獲得第一次特選，有感而吟：「已蒙督憲（指小林總督）頒嘉賞，又得元戎（即台灣軍司令官兒玉友雄）獎藉優，……作畫從今饒逸興，心花喜逐筆花開」【註49】，詩中雀躍之情盈溢。在日本殖民時期的台灣，不止張李氏，部分男性畫家或多或少也有此觀念。由於科舉已廢，致仕之途已絕，因而能在官方主辦的美術競技賽中擊敗群雄，無形中成為樹立不朽之業的捷徑。這種創作動機，大抵受到傳統漢人「三不朽」思想之影響。總之，張李德和自幼受父親、表姑、

註38 同上註，〈附題襟亭詞集〉，「略傳」，頁後21。

註39 洪東發，〈愛蘭與嘉義市〉，《蘭友》（日本蘭藝雜誌），第四號，1960，頁29。

註40 同註3，魏經龍「敬題琳瑯山閣唱和集」，頁前12。

註41 同上註，李碩卿「琳瑯山閣題襟集序」，頁前3。

註42 同上註，陳春林「戊寅秋祝德和女史並令媛敏子雙入美術台展，並謝賜畫」，頁中138。

註43 同上註，張李德和「台展入選感作」，頁中124。

註44 同上註，張李德和「府展特選蒙小林總督閣下特賞之賜及御買上之榮，謹賦誌感奉呈」，頁中142。

註45 同上註，張李德和「謹和瑤韻奉酬」，頁中145。

註48 同註3，張李德和「陳澄波君文展第四回入選賦此以祝」，頁中128。

註49 同上註，張李德和「第二回府展感作」，頁中141。

表姑丈傳授漢儒的思想，生活周遭的仕紳朋友也多抱持傳統文人的觀點，導致她難以超越舊社會以藝立名的思想模式，也就難以單純地看待藝術本身的價值。

▌四、結論

　　二次大戰之後台灣政局再生劇變，張李德和在所謂「公爾忘私心若水，齊驅共解倒懸愁」的責任感號召下，出任1951年第一屆台灣省臨時議會議員【註50】。從此張李氏忙錄於救濟及婦女政治等公眾事業，繪畫創作則流為酬作墨戲的形式化活動。戰後張李德和鮮有精品佳構出現，分析其因，固然與她缺乏專業創作精神有關，而她深受傳統儒教陶冶，對樹立三不朽之企圖心甚強；因而當她跨入政界發展時，繪畫生命也隨之告終。

　　論才情，張李德和堪稱是日治時期台灣藝文界的佼佼者，其他女性畫家甚少人能與她相比。單就她在官展上所獲致的成就而論，日治時期的女性畫家中，除了陳進之外，就只有她一個人曾經三次獲得特選，並晉升為「推薦畫家」及「無鑑查畫家」。可惜的是由於她誕生的年代較早，自幼深受傳統禮教薰陶。雖然她有幸最早接觸近代繪畫教育，但因狹隘的才德觀及藝術認知限制她的視野，因而戰後她的繪畫無法有突破性的發展。

註50
同上註，張李德和「台灣省議員當選即興」，頁中149。

3

父權與政權在女性畫家作品中的效用

以陳碧女一九四〇年代之創作為例

▌一、緒言

　　一九二○至四○年代，在台灣畫壇載浮載沉的女性畫家，多數都是在掌控政治、社會、經濟、教育與美術權勢的男性之聲援下，才得以逃脫父權與殖民社會的體系與規範，享受到自由翱翔及追求繆思之美的時光。前輩畫家陳進被送往日本學畫的歷程，即是一個極佳的例證。1925年，陳進自台北第三高女畢業時，幸得校長與美術老師鄉原古統的提拔鼓勵，並出面和她的父親溝通遊說，陳進方得成為台灣第一位赴日習畫的女性。假設當時少了開明的殖民文官臨門一腳的勸說，極力為陳進爭取留日習畫的機會，恐怕她也會步上一般女性結婚生子的後塵，陷入傳統父權社會早已架構好的女性生活模式中。倘若如此，那麼早期台灣女性繪畫史中，最閃耀的一顆星星，極可能也就墜毀了，無法綻放出熠熠四射的永恆光芒。

　　日治期間其他幾位曾經一度活躍於畫壇的台灣女性中，如蔡品、黃華仁、謝寶治、周紅綢、邱金蓮、陳雪君、彭蓉妹、黃早早、林阿琴等多人，都是台北第三高女的畢業生，在校期間跟隨過鄉原古統習畫。1931年台北高等女子學院創設時，周紅綢、邱金蓮、陳雪君、彭

圖 3-1
1931年台北高等女子學院一年級時，周紅綢（第二排背對者右）、邱金蓮（第二排背對者左）正在上鄉原古統的東洋畫課程（邱金蓮提供）

蓉妹及林阿琴五人，又先後進入該院就讀，繼續追隨鄉原學習東洋畫的創作技法（圖3-1）【註1】。如果檢視這幾位女性的創作年代及入選屆數，赫然發現，她們與鄉原在台教書和擔任台展審查委員的時間，竟然有相當高的重疊性。而且，1936年鄉原古統退休返日之後，台北第三高女系統的學生，由於缺乏重量級畫伯的引領，參展的成績似乎就不那麼耀眼。唯一的例外是屆數甚晚的黃新樓。然而指導她創作參展者，已變成是鄉原的得意門生郭雪湖，而非校內日籍的美術老師【註2】。當然這樣的現象並非是巧合，事實上，如果沒有鄉原這位殖民美育家，如「守護神」般地循循誘導與呵護，上述幾位在性別上、政治位階上，都屈居弱勢的台籍年輕女學生，是否有機會擊敗其他日籍男、女性畫家或台灣男性畫家，確實是相當令人懷疑。

　　另外非第三高女系統，活動於一九三、四〇年代的台灣女性，如：林玉珠、張李德和、張敏子、張麗子、張翩翩、張珊珊、黃荷華及陳碧女等人，帶領她們從事於藝術創作者，分別是她們的老師、好友、伯父或父親等進步男性。換言之，當時台灣女性仍處於男權及殖民政治雙重箝制的社會架構與規範中，如果沒有思想開明先進男性的鼓勵與協助，她們在繪畫創作的領域中或許也無法有斐然的表現成績。然而不可諱言，早期進步男性之所以支持並提攜其周遭年輕女性從事於繪畫活動，動機混雜，頗值得從不同的角度進行探討。事實證明，當後來年輕女性已達適婚年齡時，進步男性也會在態度上軟化，反過來要求女性以家為重，以先生、小孩為中心。因為在男權至上的體制下，女性捨棄自我，專一扮演社會所規範的賢妻良母角色，社會的倫常秩序與道統方能永久維繫。這也說明，為何台灣早期女性在畫

註1

賴明珠，〈日據時期台灣東洋畫的啟蒙師─鄉原古統〉，《現代美術》第56期，1994，頁57。

註2

黃新樓於1935年考入第三高女就讀，升上二年級時鄉原已離校。接替鄉原的美術老師是東洋畫家丸山福太。雖然丸山氏也是東京美術學校師範科畢業生，並且在官展中也有不錯的表現。但是他在畫壇的聲望與地位，終究無法與鄉原古統相提並論。學生時期對繪畫和參展有興趣的黃新樓，只能轉而向父親的朋友郭雪湖拜師學藝。郭氏的畫歷與聲望，在當時的台灣畫壇舉足輕重，當然遠比丸山更適合指導黃新樓創作參展。

壇的活動幾乎都集中在婚前，婚後就鮮少參與公共場域的藝術活動。

　　一九四〇年代前半葉開始在畫壇活躍的陳碧女，其崛起與消蹤匿跡的歷程，固然和其他早期女性有其類同之處，但也有她個人特殊的家庭背景與政治權力變遷的因素摻雜其中，交織出陳氏促起促落、戲劇性的繪畫命運。本文希望透過陳碧女特殊、短促的創作經歷，探討一九四〇年代男性父權及殖民政權，對女性藝術創作的正負層面之影響。

▌二、父權效用在女性作品中的顯現

　　陳碧女（1924-1995）是台灣早期西畫家陳澄波（1895-1947）的次女。她於1942年首度入選第八屆「台陽展」，當時十八歲的她是嘉義高等女學校三年級學生。次年（1943），陳碧女又連續入選「台陽展」、「台南州美展」及第六回「府展」。從1943年的連續入選美展，說明了一件事，天份加父親刻意的栽培，是她繪畫前途光輝燦爛的前提條件。

　　詩人兼藝評家王白淵（1902-1965），曾於評論第六回「府展」文章中，對陳碧女入選作品〈望山〉作如下的評述，他說：「（陳碧女）有乃父之風，雖然尚有幼稚之處，但願能成為一位不亞於其父的偉大藝術家」【註3】。可見陳澄波有意栽培女兒繼承其衣缽，已是畫壇樂見的一椿美談。事實上陳澄波育有二男三女，但僅次女兒陳碧女在繪畫上具有天份及興趣。我們從陳氏1931年所畫的〈我的家庭〉一作中，即可看出其中端倪。

　　1929年陳澄波自東京美術學校研究科畢業後，應聘至上海新華藝術專科學校擔任西畫系教授兼主任。隔年夏天，陳氏將妻子張捷（1891-1993）、大女兒紫薇（1919-？）、二女兒碧女及兒子重光

註3

王白淵，陳才崑譯，〈關於台籍畫家「府展雜感」怎麼說〉，《大成報》，1995、3、29，第23版。

（1926- ）都接到上海居住。1931年陳澄波趁著全家難得團聚共享天倫之際，畫下〈我的家庭〉一作。此作以俯瞰角度記錄家庭所有成員，坐在最右邊的是正在作功課的長女紫薇。第二位是年僅五歲的長男重光，右手把玩著手搖鼓。妻子坐於中間，手中握著做到一半的衣服。次女碧女，身披斗篷，戴著紅手套的雙手撫觸一張人物畫稿，坐於妻子和畫家中間。最左邊的則是拿著畫筆與調色盤的陳澄波本人。從畫中人物位置的安排與手中握拿的物件，暗示著為人之父對子女性向的分析及未來志趣的關懷與期望（圖3-2）。從心理學的觀點來看，陳澄波將次女安排在緊鄰自己的位置，雙手緊扶著畫稿，可見他對年僅七歲

圖 3-2
陳澄波 我的家庭
1931油彩、畫布 91×
116.5cm 私人收藏

的次女寄以厚望。據陳紫薇女士的口述：「小學四、五年級時，父親將母親和我們接往上海同住。在那一段快樂相聚的時光中，下課後父親往往喜歡將當天上課畫的速寫或寫生稿，和我們姊弟三人討論，並要求我們提出個人的看法，目的就是要訓練我們鑑賞美術的能力」【註4】。換言之，陳澄波對子女的美感訓練很早就開始，而他也觀察到第二個女兒在繪畫方面的潛力遠超過其他小孩。因而在〈我的家庭〉全家福畫像中，刻意以象徵手法暗示他冀望碧女繼承畫業的心願。後來陳碧女果然不負父望，在十八歲時入選台籍畫家所創辦、規模盛大的「台陽展」，十九歲時又入選殖民政府主辦的「府展」。

至於陳碧女本身對於父親的主觀意願看法如何？從她日後的追述，或者可以看出當年她的心情與想法。她說：「唸嘉義高女時，父親對我寄望很深，常常帶我到嘉義公園或嘉義街上寫生，但我當時好玩又不懂事，因而老是惹他生氣。有一回，因為和同學約好去游泳，沒有留在家中畫畫。父親盛怒之下，把我畫到一半的作品塗抹地一蹋糊塗，令我深感恐慌與畏懼」【註5】。顯然一位嚴父的管教對正值十七、八歲荳蔻年華的少女來說，與其說畫畫是自發性的興趣，勿寧說是懾於父親的約制性要求。這樣的訓練背景與其他早期台灣女性畫家不同。例如前述第三高女畢業並入選官展的年輕女性畫家，大抵都在鄉原古統的引導下，處於一種比較舒緩、愉悅的氛圍中創作及參展。反觀之，陳碧女則是在父親斯巴達式的訓練與鞭策下，被動地參與繪畫競賽。這對一個正在接受多樣化現代教育的少女來說，無形中讓她產生既想反抗但又害怕的迷惑感。而這種震懾於父權而非自發性的學習，恐怕是她在父親罹難後放棄畫筆的主因。

十八、十九歲稚嫩少女，畫風卻流露出拙樸老練的格調，其實反映出來的是父權運作下的文化產物。從這個觀點來看，陳澄波愛女心切，因而未依正規教學方式指導女兒循序學習繪畫的基礎技法，而是將個人窮研繪畫的獨特心得，一股腦地傳授給女兒。但是這樣的教學方式，是否對陳碧女未來的發展有裨益，其實是值得深思的問題。以下筆者嘗試著從陳澄波及陳碧女父女兩人作品的技法和風格，分析在父權的運作下女性創作空間的侷限性。

陳碧女遺留下來的油畫作品計有九件，二件畫在畫布上，七件畫在木板上【註6】。如果按照風格、技法的呈現及她所題年款分析，其中〈嘉義女中大門口〉（圖3-3）及〈盆景〉（圖3-4）落款為「昭和十六年（1941）七月」，是創作年代最早的畫作。這兩件嘉義高女二年級時的油畫作品，應屬於嘉義高女美術老師學院派指導下的習作【註7】。整體而言，這兩件較早期的作品，雖然手法稚嫩，但卻謹守光影、明暗的寫實技法，及定點透視的遠近表現法，嘗試在二度平面上營造三度空間的視覺意象。而大塊色面平塗技法的運用，也是陳碧女嘉義高女學習階段的作品特色。

署款嘉女三年級（1942）的〈乘涼〉（圖3-5），顯示陳碧女受寫生觀的啟發，經實際觀察南台灣炎熱耀眼風景後，嘗試以構圖、光影、筆觸的表現技法，表現當時盛行於日本、朝鮮與台灣官展中的「外光

圖 3-4
陳碧女 盆景 1941 油彩、木板 24×33cm
畫家家族收藏。

註4
1997年12月2日電話訪問陳紫薇稿。

註5
1995年4月20日訪問陳碧女稿。

註6
陳碧女所遺留的這九件油畫作品圖版資料，請參見1997年12月台北尊彩藝術中心出版的《陳澄波與陳碧女紀念畫展》圖錄。

註7
陳碧女嘉義高女的美術老師，她只記得教水彩畫的矢澤(Yazawa)先生。第六回府展時，還曾和她一起入選西洋畫部。(1995年4月20日訪問陳碧女稿及1995年7月11日訪問陳重光稿。按核對第六回「府展」圖錄，洋畫部入選的矢澤一義，或許就是陳碧女的圖畫老師。)

派」風景畫特質【註8】。至於陳澄波中晚期典型「移動視點」、「逆透視」、「反空氣遠近」等刻意違反學院派，【註9】凸顯個人風格的表現手法，在這些作品中並未出現。

　　1942年之前陳澄波對女兒繪畫技法影響較明顯之例，有1941年的〈嘉義中央噴泉〉（圖6）。此作鳥瞰的視點，中央圓環的螺旋狀動勢，以及擦刷粗率的筆觸，讓人聯想起陳澄波

圖 3-3
陳碧女 嘉義女中大門口 1941 油彩、木板 24×33cm 畫家家族收藏

圖 3-5
陳碧女 乘涼 1942 油彩、木板 33×24cm 畫家家族收藏。

「夏日街景」系列之作,顯示她就讀嘉義高女時已開始受父親繪畫的
影響。

　　1927年入選第八回「帝展」的〈夏日街景〉,描繪的是嘉義火車
站前中央噴水池景點。陳澄波極喜歡以此人潮匯聚的開放空間入畫,
以表現台灣南國亞熱帶地區的風土特色。1933年6月從上海回台後,一
再以此地景致入畫。例如1933年〈嘉義中央噴泉〉、1934年〈嘉義街
中心〉等系列作品,即從不同角度,描寫故鄉地標——中央噴泉具有人

註8
所謂「外光派」乃指受法國學院派畫家柯林(Raphael Collin, 1850-1916)教導的日本近代西洋畫家,包括黑田清輝
(1866-1924)、久米桂一郎(1866-1934)、岡田三郎助(1869-1939)、山下新太郎(1881-1966)等人的作品,表現一種融
合了學院派與印象派明亮色彩特質的折衷風格。而這幾位「外光派」西洋畫家身兼東京美術學校教職及日本中央官展審查委員
的重責,因而「外光派」對日本內地或殖民地畫壇自然產生支配性的影響力。(王秀雄,《日本美術史》下冊,台北市,國立
歷史博物館,2000,頁31-40。)

註9
蕭瓊瑞,〈陳澄波作品中的空間表現及其相關問題〉,《島嶼色彩:台灣美術史論》,台北市,東大圖書,1997,頁
328-356。

文地理特質的景色。陳碧女的〈嘉義中央噴泉〉應是追隨父親此系列寫生的作品，故在繪畫題材、技法和風格上都呈現陳澄波作品的形式風貌。

　　從技法的呈現來看，二十世紀前葉一般受過學院派指導的台灣畫家，大抵都會採用消失點的透視法，即物象的大小比例與清晰度恰好與距離成反比的視覺表現法則。陳碧女前三件作品，基本上都依循此種透視原則安排畫面景物的空間關係。然而〈嘉義中央噴泉〉卻一反此西方學院派原理，改而運用東方繪畫居高臨下的鳥瞰視點。此種轉變，其實正是她受到父親創作觀左右下的產物，只是兩人之間尚存有差異性。如果將陳碧女的〈嘉義中央噴泉〉和陳澄波的〈嘉義街中心〉（圖3-7）放在一起比較，顯然地她對父親所傳授獨特的空間表現

圖 3-7
陳澄波 嘉義街中心
1934 油彩、畫布 91
×116.5cm 私人收藏

技法，尚未能掌握及運用。在〈嘉義街中心〉一作中，陳澄波為了表現完整、如臨其境的空間效果，近景的街屋、點景人物、電線桿等，乃採用俯瞰式的眺望視點，而遠處水池及周圍的景物則變換成水平的視點。他巧妙地運用移動視點，將二度平面空間延伸為遼闊的立體空間。而陳碧女的〈嘉義噴水池〉，僅採用單一的鳥瞰視點，描繪街景、建築物、腳踏車及點景人物。中景的噴水池及樹叢，也一致地以俯瞰角度描繪，因而缺乏其父強調變換視點與戲劇性的敘述效果。

下文將以陳碧女唯一入選「府展」的作品〈望山〉（圖3-8）遭修改的事例，進一步探討視覺藝術背後所蘊涵的權力運作之脈絡。〈望山〉是陳碧女依據住家樓上陽台遠眺玉山的寫生題材之創作。如果把陳碧女〈望山〉和父親〈嘉義老家〉一作（圖3-9）對照比較，陳碧女嘉義高女畢業後的作品和父親的相承脈絡關係似乎越來越清晰。從兩作右上角斜出橫亙於畫幅上方的樹枝，位於中景的傳統房舍與遠處圓緩的山巒，及近處的建築屋頂等，說明陳碧女在取景或布局上大抵效法父親。唯一的不同是，〈嘉義老家〉視點拉長了，景深加闊，因而前景的欄杆、盆栽、曬衣架及近中景的建築物的添加，讓全幅作品的敘述風格更強。從色調、筆法、透視點或構圖來檢驗，〈望山〉步趨〈嘉義老家〉的形式風格明顯，女隨父風的態勢確立，難怪王白淵會評論陳碧女〈望山〉一作「有乃父之風」。

〈望山〉雖然是陳碧女在父親毫無保留的指導下所創作的作品，但是它依然流露出陳碧女年齡層應有的視覺語言。此作在空間結構及表現手法上不夠成熟、不夠豐富，但它具有作者與作品互證的存在意義。據陳碧女所述，現存的〈望山〉（圖3-10）已非1943年的原貌。戰後不久在父親的授意下，陳碧女曾親手修改增補過原作。修改畫作事件的發生，象徵在父權與政治的干預下藝術品所承載的沉重社會文化意涵。

1945年台灣脫離日帝掌控得以重歸「祖國」時，陳澄波與所有的島民一樣內心充滿歡欣與雀躍。他不但畫了〈慶祝日〉作為第一屆「台灣省美術展覽會」（簡稱「省展」）審查委員的示範作品，表達個人對回歸祖國的憧憬與欣喜。同時他也指引女兒陳碧女將〈望山〉加以修改，以表達對同種同文漢人統治的認同。首先他要求女兒在中

景的房舍外牆添插國民政府的國旗，然後再將他不滿意的單重山巒增補成雙重，並為近景房屋的白色山牆塗抹日影【註10】。從心理層面來分析，國家象徵旗幟的添加，或許讓陳澄波個人的愛國情操得以紓解；雙重山巒與日影的添補也修正了〈望山〉的缺點，然而女兒的創作卻因此受到戕害。

　　傳統父權社會中女兒被視為「賠錢貨」，生兒子叫「弄璋」，生女兒叫「弄瓦」。璋玉當然是比瓦片尊貴寶貝，透過小孩誕生的賀詞凸顯的是古人重男輕女的觀念。身為開明知識份子的陳澄波，對子女的照顧與教育並無傳統保守的差別觀念；但是在繪畫創作上，他終究無法擺脫專制獨斷的父權心態。在引導女兒習畫的過程中，他捨棄循序漸進的養成步驟，獨斷地指導女兒遵循他的畫技與畫風。畫家女兒的作品既然是男性畫家意志力下的產物，當他將〈望山〉視為家族財產時，因時代環境變動及個人好惡，驅使女兒變更修改〈望山〉，當然也被合理化為恰當的舉措。而這件女性藝術史上的文化產物，因此二度被烙下專斷的父權印記。

圖 3-8（上圖）
陳碧女 望山 1943
油彩、畫布 70.5×
59.5cm 第六回「府
展」洋畫部入選

圖 3-9（下圖）
陳澄波 嘉義老家
1940-1941 油彩、畫
布 私人收藏 翻拍自
1992年藝術家出版
《臺灣美術全集1—澄
波》

圖 3-10
陳碧女 望山（戰後修
改過） 1943 油彩、
畫布 70.5×59.5cm 畫
家家族收藏

▌ 三、政治權力效用在女性作品中的體現

　　一九四〇年代初期，台灣業已掉入日本人所宣揚的「聖戰」漩渦
中。隨著海外軍事武力的告捷，日本擴展帝國版圖的野心歷歷可見。
殖民政府積極地規劃台灣為「南進」的基地，並在全台各地厲行「皇
民化運動」。在經濟、軍事、文學、藝術總動員的殖民政策下，畫家

註10
1995年4月20日訪問陳碧女稿。

和他／她們所生產的視覺文化產物，乃成為後武治期總督府極欲操控及開發的資源。為了整合台灣美術家的力量，驅使他／她們為「大東亞共榮圈」奮鬥，為「天皇」效命，並成為「宣傳政策」和「推動事業計劃」的工具，殖民政府乃於1943年（昭和18）5月5日組成「台灣美術奉公會」【註11】。隸屬於「皇民奉公會」中央本部文化部的「台灣美術奉公會」，其組織編制設有會長一名，理事長一名，理事二十名，幹事長一名，幹事五名，第一部（日本畫）及第二部（洋畫）委員長各一名，還有兩部的委員共四十五名。殖民政府幾乎把所有台灣知名的東、西洋畫家都列入這個戰時的組織編制中，而陳澄波亦被列為「台灣美術奉公會」的理事之一【註12】。台灣總督府強力運作下，台灣美術家無論是志願或被動，幾乎無人能夠逃避殖民政權強力的動員與操控。

白熱化的「皇民化運動」不僅迫使台籍畫家被納編到「皇民奉公會」的組織系統中；殖民當局更積極呼籲畫家，以實際行動表達效忠天皇及支持「聖戰」。總督府遂透過各種管道，一方面鼓勵畫家改日本姓，一方面聳恿他們配合時局創作戰爭題材，以達到宣揚戰爭、鼓舞士氣的作用。例如，第一回「府展」時，林玉山〈雄視〉及郭雪湖〈後方保護〉，雖以畫名暗合時局，作品本身卻無緊張火爆的戰爭景象。此外，同一回參展作品中，也有表現時局氣氛下的後方情勢，例如院田繁〈飛機萬歲〉、劉文發〈赤誠女學生的千人針〉及謝國鏞〈非常時期的電影院〉；或者以前方戰場的戰事或士兵為入畫主題，譬如鹽月桃甫〈爆炸行動〉及秋山春水〈大陸和兵隊〉。之後的五屆「府展」，陸續也有參展畫家從時局或戰局中尋找素材，以發揮戰爭繪畫的政治功能。而後武治時期殖民政府處心積慮利用視覺圖像為媒介，目的就是要彰顯藝術為政治效勞的能量與功用。

1943年4月陳碧女兩度入選「台陽展」，5月10日即被推選為已歸編到「皇民奉公會」系統的「台陽美術奉公會」會員。同年11月25日，她也被推薦為「台灣美術奉公會」會員【註13】。陳碧女加入「台陽」及「台灣美術奉公會」的時間實際上很短。因為1945年戰爭結束，1947年她的父親在「二二八事件」中罹難，從此她就不再接觸繪

畫。目前她所留下來反映時局的作品，以1943年2、3月間參加「台南州美展」的〈後方勞動〉（圖3-11）足作代表【註14】。

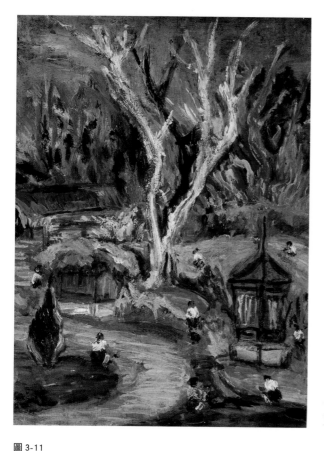

一九四〇年代二次大戰期間，台灣年輕力壯男子多半被徵調至中國、東南亞或太平洋上日屬島嶼，充當層級較低的軍屬或軍伕。留在後方的老弱婦孺，因實施物資管制及配給制，日常生活處處捉襟見肘。但還是要配合青年團、婦女團及各式奉公會團體，從事勞力性的義務服務。1943年陳碧女以〈後方勞動〉參加「皇民奉公會」台南支部所主辦的「台南州美展」【註15】。畫作中她描繪自身的經驗──被校方派遣到公園拔草、整理花木的勞動情景。然而透過後方勞動的圖像，無形中卻也體現了殖民政府所強調的「時局」意識及「聖戰」意涵。因而〈後方勞動〉

圖 3-11
陳碧女 後方勞動
1943 油彩、木板 24
×33cm 台南州美術
奉公會展 畫家家族收藏

註11
《興南新聞》，1943、4、29，（二）。

註12
同上註。

註13
見陳碧女手書「履歷書」。（陳碧女之子張光文先生提供）

註14
日治晚期台灣各州教育會為了推廣州內圖畫美術教育的水準，紛紛開辦州、郡學校美術展覽會，並聘請知名畫家擔任審查委員。從中遴選學生及教師的優異畫作，頒予獎狀及獎牌以資鼓勵。其中以新竹州於1928年11月開辦的「新竹州學校美術展覽會」最早。之後，高雄州(1930、10-)、台南州(1931、3-)、台中州(1931、4-)、台北州(1932、2-)都相繼舉行州內中、小學校美術展。每一州展舉行的時間，大抵各自固定在每年的同一月份，如台南州大約都在二月或三月舉行。(賴明珠，〈台灣總督府教育機制下的殖民美術〉，《何謂台灣？近代台灣美術與文化認同論文集》，台北市，行政院文化建設委員會，1997，頁210。)

註15
〈後方勞動〉一作畫框背後標示有「台南州美術奉公會出品」的字樣。

所呈顯的時空意義及權力運作的脈絡，相當程度地反映出圖像背後所象徵的歷史意涵。誠如研究繪畫與政權關係的學者王正華所言：畫作是政權流佈、顯現的媒介，從「畫作中即可辨認出權力的效用及性質」；畫作本身就是一種權力的形式，它「具有改變現狀及真實認知的效用」【註16】。因而透過陳碧女〈後方勞動〉一作，可以看到殖民政權運用地區域性畫展的機制，動員殖民地年輕學子以圖像作為聲援帝國「聖戰」的媒介。

此外從陳碧女戰後與繪畫斷絕的歷程，也凸顯出藝術與權力運作之間糾葛關係。如前所述，陳碧女是由父親陳澄波引領走上繪畫的路途，她的創作也深受父親的影響。假如缺乏父親的嚴厲教導與督促，她是否還能順利地在官展、私人畫展中屢創佳績呢？但是也由於父權過度介入，因而當另一股權勢阻擋原有的推進力，被推物在頓失前進能量時，遂不得不急速墜回原起點。

1945年台灣脫離日本殖民政權「回歸」祖國的懷抱，乃是陳碧女順遂繪畫旅程的終點。因為現實的發展恰好與代表台灣菁英份子陳澄波所憧憬的願望相背而馳。「回歸」並非「重生」的轉捩點，而是噩夢接連而來的開端。1947年2月的事變，宛如星星野火般地蔓延至全台各地。同年3月25日，陳碧女親眼目睹自己的父親——一位對「祖國」充滿美麗幻想的愛國畫家，竟為了調解群眾與政府間的誤解，而被槍斃於嘉義火車站前。

無論如何不甘命運的嘲弄，家中遭此慘變，陳碧女因大姊紫薇已嫁，大弟重光尚就讀於台北師範，大妹白梅（1931-）及二弟前民（1934-）年齡還小，故任教於小學的她也只能背負起維持家計的重擔。【註17】失去了生命中最大的支柱及創作的導師，陳碧女的繪畫生

註16
王正華，〈傳統中國繪畫與政治權力——一個研究角度的思考〉，《新史學》，第8卷，第3期，1997，頁187。

註17
1995年4月20日訪問陳碧女稿。

註18
陳碧女寫於1993年3月18日凌晨五時的散文詩。（張光文先生提供）

命頓然終止。戰後紛亂的政局與喪父的悲淒，父親最摯愛的繪畫反而
變成痛苦的印記。此段永恆的傷痛，即使在四十多年之後，仍然噬囓
著劫後餘生者的心靈。陳碧女對「二二八事件」對她的家庭及所有受
害家屬所造成的傷痕，以詩銘誌曰：

往事不堪回
可惡可恨那旨意者
禽獸不如行與動
台灣大損失
人才精英被毀
家破人亡妻離子散
一去不復返
螞蟻不如的人命
好聽嘛！無妄之災
當真是人為
討公道已數十年
在那天之靈亡者
永久不安寧
良心何在魂不散
幾時得道補償失【註18】

詩中表達對台灣菁英的冤屈一日未得洗刷，台灣人集體深沉的
哀怨與悲痛也就無法隨著歲月的流逝而減輕。父親的枉死恰如晴天霹
靂，創作的路途不但失去有力的扶持者，而為了守護殘破的家園繪畫
也只得捨棄。對處於社會弱勢的她，畫圖或許是學校老師或父親交待
的功課，但是只要她遵從男性權威所傳授的技法觀念去畫，繪畫競技
場中的勝利可以帶來集體的榮耀與讚美。父親橫死之後，陳碧女既失
去創作動力，又必須承擔生活的磨難，繪畫對她而言，顯然已失去奮
鬥的目標與意義。專斷政權的流佈與彰顯，不但改變戰後台灣畫家的
創作觀，同時也崩解原有的創作生態。

▌四、結語

　　日治時期由於殖民政府導入現代化西式教育，台灣年輕女孩都可進入公學校或高等女學校等公共領域，接受西方圖畫教育的薰陶。身懷繪畫稟賦者甚至有機會獲得先進男士——圖畫老師或畫家長輩的指導，在公開的展覽競技場中脫穎而出。可見男權、政權力量的適當引入，事實上有助於改善整體女性學習藝術的環境。然而日治晚期窮兵黷武的日本軍國政權，以組織動員的方式收編殖民地男女藝術家，支配、利用他／她們成為彰顯帝國榮耀的工具。當局要求藝術家捨棄個人創作理念，全力配合政令，以「頌揚戰爭」、「反映時局」作為創作的最高原則。陳碧女在「皇民運動」如火如荼推展期間，無論是題材的選擇或圖像的意涵，確實已落入殖民政權預設的框架。殖民地繪畫創作者，無論男女，其筆下的視覺圖像都變成帝國權力流佈、折射的象徵產物。

　　二十世紀前葉台灣女性畫家多數是在男權與政權交相扶持及干涉的衝突中成長。陳碧女的例子則較特殊，她的畫家父親陳澄波迫使她選擇以繪畫作為志趣，並且傳授女兒獨門的形式風格。父權的強力介入與培訓，使得陳碧女戰前順利地在繪畫競爭場域中晉升為業餘的女畫家。但戰後初期陳澄波的枉死，卻也提前宣告陳碧女創作生命的斷絕。戰前殖民地台灣缺乏專業美術訓練學校，陳澄波出於愛女心切，或基於培育接班人的動機，採取強勢父權管教及封閉式教學法，指導女兒從事創作或參加公、私立繪畫競賽。這種家庭式的圖畫訓練及缺乏自主性的藝術養成，值得我們從性別、社會結構的角度加以批判討論。而政治權力對女性在藝術的成長是助長或抑制，從陳碧女的視覺作品中也留下歷史轉輪移動的痕跡。

4

日治時期留日學畫的台灣女性

▌一、前言

　　傳統的父權社會中，儒學教育與科考制度有強烈的性別歧視特質，因而只有男性被允許接受教育及參與科舉考試。清末時期地處於邊陲海域的台灣移墾社會，已有富紳家族允許女性眷屬進入私塾讀書，但人數極為有限【註1】，而且所學習的也僅限於《三字經》、《女論語》、《女則》、《孝經》、《列女傳》及賢哲遺文等，偏向於灌輸貞節、柔順的婦德教育【註2】。1880年代則有西方傳教士，分別在台灣南、北部成立女子學校，推動現代化女子教育。例如，1884年加拿大長老教會教士馬偕於淡水成立「淡水女學堂」；1887年英國基督教長老會教士李庥則在台南創設「新樓女學校」【註3】。但這兩所基督教學校的教育宗旨與招收的學生有其限制，因而對整體台灣女性教育的提升與影響極為有限。二十世紀初期透過台灣總督府殖民政權的宣導與推廣，台灣女子教育的發展堪稱展現多樣化及普及化的功效。然而由於殖民政策及傳統婦德教育觀的雙重箝制，二十世紀前葉全台女子教育的發展仍存在重重的人為障礙。

　　日人治台時期女子初等、中等教育，最注重的是培養忠君愛國的思想與薰陶貞順溫和的品德。而女子職業教育則多偏重在農業、商業及家政方面的專職訓練【註4】。可見殖民教育的教學內容與宗旨，基本上是和統治方針吻合一致，最終目標追求資源開發及富國強民。在殖民地台灣和產業或統治政策無關的美術專門學校，統治當局自始至終都不曾考慮過要規劃成立。因而二十世紀前葉凡是希望接受美術專業技藝訓練的年輕人，無論是台籍或日籍的女性或男性，都得遠度重洋

註1

根據台灣總督府的統計，1898年全島書房中的女塾生計有六十五人，僅佔就讀人數的0.2%。(臺灣教育會編，《臺灣教育沿革誌》，台北，臺灣教育會，1939，頁84。)

註2

游鑑明，《日據時期台灣的女子教育》，師大歷史研究所碩士論文，1987，頁29。

註3

同上註，頁31-32。

註4

同上註，頁154。

到殖民母國學藝（圖4-1）。

　　筆者依據目前所收集到日治時期報刊雜誌之資料及訪談記錄，經過整理、統計、分析後，得知台灣居民考進日本「內地」美術專校者，計有台籍女性六位、日籍女性十二位。六位台籍女性皆在台灣完成高等女學校教育，之後考入東京女子美術學校（以下簡稱「東女美校」）。完成學業後，僅陳進一人得以在南部的屏東高等女學校任教。（參看108頁附表一）十二位日籍女性全都是「東女美校」畢業生。她們或者在殖民地完成高女教育赴日，或者於「東女美校」畢業後來台活動。十二名日籍在台女性畫家「東女美校」畢業後，也只有田部蕉圃及馬場ヤイ兩人謀得教職。田部蕉圃大約於一九三〇年代初期開始在台北活動，除了擔任台北女子職業學校繪畫科教師外，同時也是東洋畫團體「楠檀社」社員（圖4-2）。馬場ヤイ於1925年自「東女

美校」刺繡科高等師範部畢業，之後任教於台中高女圖畫科。（參看109頁附表二）以1927至1943年台、日籍女性在「台展」、「府展」的活動紀錄來看，當時日籍女性參展者高達七十九人，是台籍女性將近四倍的人數。而留日習畫的人數，也是日籍女性高於台籍女性約兩倍半。（參看111頁附表三）可見二十世紀前葉，台灣女性畫家既要面臨男權社會的束縛，又得和佔有殖民統治優勢的日籍女性競爭，方能掙脫重重箝制脫穎而出。本文即是以這六位曾經考上美術專門學校的女性作為論述主軸，探討二十世紀前期台灣女性赴日習畫的歷程與發展結果。

▌二、留日習畫女性的家庭、社會背景與成就動機

　　早期女性在教養、成長的階段，家庭、宗族及社會乃是她學習角色認同的場域。西方研究者指出，女性在社會化過程中受家庭牽制、影響，追求個人成就機率較低，而男性則反之【註5】。依據呂玉瑕的分析，影響台灣婦女對角色所持態度有三方面因素：（1）個人特質及家庭狀況：包括年齡、教育程度及家庭社會經濟地位。（2）家庭背景因素：父、母親之教育程度與職業。（3）社會環境因素【註6】。因而探討二十世紀前葉六位赴日習畫台籍女性，在個人、家庭、社會三方面的生活環境與成長背景，乃成為了解當時台灣女性藝術發展的關鍵因素。藉著解析她們成長的家庭社會背景，或許對六位女性遠渡重洋赴日學畫的歷史真象較能畫出輪廓。這幾位接受現代化美術專門教育洗禮的女性，出嫁前的家庭狀況與背景顯然與一般少女不同。但畢業步入「婚姻牢籠」後，六位精英女性中有五位隨即放棄個人興趣與成就動機，認命扮演男權社會所設定的性別角色。二十世紀前葉因緣際會投入繪畫創作的台灣女性，在角色扮演與對自我成就認同上，婚前與婚後所呈現的落差，則值得從社會及性別藝術的角度來探討此種特殊的歷史現象。

　　大約在一九二〇年代晚期至三〇年代，六位台灣女性全都考入位

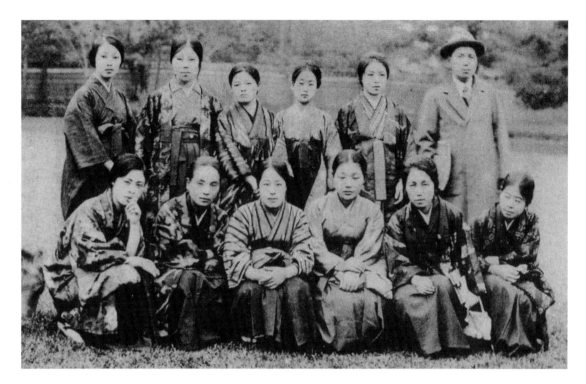

圖 4-3
陳進（前排右一）與
東京女子美術學校老
師、同學，於１９２８
年10月到奈良公園旅
行。（陳進家屬提供）

於東京本鄉菊坂的「東女美校」就讀【註7】。陳進是六人中最早進該校就讀的台灣女性（圖4-3）。1925年3月陳進自台北第三高女畢業，通過嚴格入學考試後，於同年4月進入「東女美校」師範部。1927年同樣來自新竹，而且也是第三高女畢業的李研及蔡品，也考進該校成為低陳進

註5
呂玉瑕，〈社會變遷中台灣婦女之事業觀──婦女角色意識與就業態度的探討〉，《中央研究院民族學研究所集刊》，第50期，1981，頁30。

註6
同上註，頁28。

註7
創立於1900年的東京女子美術學校，為一所私立女子美術學校，是日本最早的女子美術教育學府。1929年改名為女子美術專門學校；1949年升格為女子美術大學；1950年增設短期大學（大專）。近百年來該校為日本及其他鄰近國家，培養出眾多優秀的女性美術人才。（參看Baidu知道網站資料，網址：http://zhidao.baidu.com/question/37361396.html「女子美術大學」條）

註8
根據1927年3月21日《台灣民報》第六版的報導，李研與蔡品都取得「東京美術學校」（應為「東女美校」記載之誤）入學測驗合格的通知書。

註9
1996年5月17日筆者訪問陳慧坤稿。

三屆的學妹【註8】。1930年台南第二高女畢業的郭翠鳳【註9】，以及台南第一高女畢業的黃荷華也順利考進「東女美校」【註10】。最後一位進入該校的台灣女性是來自台北的周紅綢。她於1930年自第三高女畢業，次年先在新成立的私立台北高等女子學院唸了一年，1932年才赴日進入「東女美校」。綜合來看，她們六人都是在台灣接受完高等女學校的教育，之後轉往日本深造。易言之，六個人離開父母遠渡重洋學畫的年齡，大約都是十八、九歲荳蔻年華，經濟尚未獨立的少女。

就家境、父母的教育程度及職業背景來說，這六位女性都來自於擁有龐大土地或優沃資產的鄉紳家庭【註11】。早期台灣傳統社會的仕紳家族，源於漢人的性別差異觀及男性威權思想，多數都反對女兒接受教育。二十世紀前期，家有恆產的台灣鄉紳，本身雖受過傳統儒家教育思想的陶冶，但他們普遍也對現代化教育採接納的態度。處於新舊文化交接的菁英族長，普遍也樂於讓待字閨中的女兒們接受島內的初、中級教育，以儲備將來當新娘的資本。至於女兒求學階段參與美術競賽展入選或得獎，基本上也是從光宗耀祖及提升家族社會聲望的心態看待。

對於作為一種專業學科的美術創作，或以藝術的追求為職志，一般的父母往往缺乏這樣的認知。因而若說要讓從小穿金戴銀，呵護長大的女兒，遠渡重洋學習專業繪畫技藝，大概可以說是天方夜譚。例如陳進的父親陳雲如（1875-1964），是一位具有深厚儒學涵養的仕紳型知識份子。他能打破傳統「女子無才便是德」的觀念，送女兒到台北接受高女教育，在當時社會環境中已屬難得。但他對再將女兒送至遙遠的日本接受專門的繪畫訓練，當然是猶豫不前。不過，陳雲如最後還是在台北第三高女校長田川辰一【註12】及美術老師鄉原古統的勸誘下，點頭答應讓女兒赴日學畫。

另外三位女性：李研、蔡品及郭翠鳳，留日之前是否也曾遭遇家人反對，目前尚缺乏佐證資料。然而一九二〇年代後葉，台灣仕紳對男性子嗣赴日攻讀美術普遍都抱持反對態度，推測李研、蔡品及郭翠鳳渡日學畫應當也曾遭遇阻撓。1927年考上「東女美校」但未就讀的李研，或許就是因為向家庭或社會妥協，最終還是放棄渡海追求夢想

的機會【註13】。

　　自一開始就沒有遭受家庭阻止的周紅綢和黃荷華兩人，可以說是少數中的少數。這或許和兩人特殊的家庭背景有密切的關係。周紅綢出生於台北永樂町，父親周宗興在迪化街經營益芳商行，專賣各式紙類。周紅綢排行老大，下面有二個妹妹，二個弟弟。周紅綢十一歲時（1925）父親過世，家中五個小孩全由剛毅獨立的寡母鄭粘獨力撫養，而商行業務則由小叔協助管理。由於鄭粘對周紅綢兄弟姊妹五人的教育，不分性別，一律積極栽培。故周紅綢及兩個妹妹於完成高等女學校（都唸第三高女）教育後（圖4-4），都依照興趣分別送往日本深造。周紅綢進

圖 4-4
1930年周紅綢（左）就讀第三高女三年級時與同班同學邱金蓮合影

註10
陳進、李研、蔡品都是經過入學測試的嚴格篩選，才得以進入「東女美校」就讀。而1930年進入「東女美校」的黃荷華，根據她本人的說法，當時並沒有參加考試，只是將高女成績寄至該校申請，後來就獲得入學通知函。不須考試即可入學，或許是「東女美校」於一九三〇年代初期更改校規，但目前缺乏直接的佐證資料。

註11
留日習畫的台灣女性，大都是來自擁有龐大土地或資產的鄉紳型家庭。而同時期留日習畫的日籍女性，其父執輩則多為大型株式會社管理人、高級殖民官僚、專業人員或新興中產階級，兩者在社會結構的位階上有顯著的差異性。

註12
韓秀蓉編，《陳進畫集》，台北市，台北市立美術館，1986，頁93。

註13
筆者曾向陳進女士請教，就她所知，一九二〇年代晚期在「東女美校」就讀的台灣女性，就只有她和蔡品兩人。蔡品和她第三高女同一屆，但是卻晚三年才進「東女美校」，至於李研她就完全沒有印象。（1995年1月9日筆者訪問陳進稿。）按李研或許並沒有赴日唸書，或者沒唸多久就休學，因此陳進才會對同為新竹人，但晚她一屆第三高女畢業的學妹李研，一點印象都沒有。

「東女美校」學畫，二妹周繡則學習音樂，三妹周緩進修設計專業【註14】。雖然鄭粘本身沒有受過教育，但由於她堅毅的性格及獨撐家業磨練出果斷力，她反而能跳脫傳統「重男輕女」、「女子無才便是德」的父權觀念，讓女兒充分享有和兒子同等的受教權。

　　黃荷華出生於台南，乃東門實業家黃溪泉之長女【註15】。黃溪泉（谿荃）與哥哥黃欣（茂笙）雖然都接受日式現代化教育，但兄弟兩人的傳統漢學、詩文造詣頗深，對於作育英才的教育事業也甚為重視。黃氏兄弟有感於異族統治下，台灣人就學於中等學校的比率偏低。家庭經濟富實的子弟尚有父兄資助，可以留學內地與日人同享高等教育資源。但是中下階層學子，往往因無從籌措教育費用而放棄就學機會。為了讓更多有為的台灣青年免遭輟學之痛，黃氏兄弟乃挺身而出。自1928年開始，他們四處奔波，呼籲仕紳巨賈出資襄助在台南成立台陽中學【註16】。可惜此計劃案歷經三年的策畫與奔走，最後卻胎死腹中【註17】。黃溪泉不但熱心推動公共教育事業，同時對子女的教育也極為關注（圖4-5）。因而1930年黃荷華台南第一高女畢業後，黃溪泉毫不猶豫地就將女兒送往「東女美校」進修。

圖 4-5
約於1922-1923年間黃欣（立者）與黃溪泉（坐者）兄弟兩人帶領子女至台南溫泉勝地關子嶺旅遊。（黃荷華提供）

除了家境、父母態度及社會價值觀之外，接受美術專門訓練的女性是否具有成就動機，也是影響她們畢業後從事創作的重要因素。早期女性學畫的歷程中，大約可以分成兩個階段來討論她們對自我的期望與要求。以六位（事實上只有五位）留日學畫的台灣女性為例，她們在尚未踏入繪畫專門學校習藝前，都是十七、十八歲懵懂的富家少女。她們對於專業領域的繪畫創作，進入職場後的競爭，或必須面臨的諸多困難，應該是完全沒有概念。她們之所以選擇美術科系就讀，大抵是受日籍師長影響與鼓勵，因而對畫畫有某種憧憬與幻想。也就是說，二十世紀前葉留日習畫的台灣女性，最初的鞭策與原動力，恐怕是外在進步男性的督促多於內在女性的自覺。

　　例如，陳進的繪畫才華是由第三高女老師鄉原古統挖掘，並積極鼓勵她赴日習畫。李研及蔡品追隨陳進之後入「東女美校」就讀，是否也是因鄉原「慧眼識英雄」並加以協助，目前無法求證。但兩人同為鄉原第三高女學生，蔡品還於1930年參加鄉原領導的「栴壇社」，鄉原對她們的細心呵護與盡力栽培，應當是勿庸置疑的。因此兩人在老師的激勵下投考「東女美校」，應當也是極有可能的。

　　周紅綢在寡母全力栽培下赴日求學，至於她之所以選擇美術學校就讀，應該也是和鄉原古統有密切關係。1930年與周紅綢同期自台北第三高女畢業的邱金蓮曾說，她和同班同學周紅綢、陳雪君、彭蓉妹在台北唸第三高女時，是由鄉原老師引領而開始對繪畫萌生興趣。1931年私立台北女子高等學院創立時，鄉原仍受聘為該校兼任美術教師。她們四人在鄉原的鼓勵下，繼續進入此所學院跟隨老

註14
1994年11月17日訪問周紅綢媳婦楊幸月稿。
註15
黃家祖籍泉州府晉江縣。遷來台灣四、五代之後，即在台南東門城內彌陀寺前，經營錦祥記糖廠。（婁子匡，〈話說人物〉專欄，《大華晚報》，1968、12、13。）
註16
《台灣日日新報》，1928、10、16、(4)；10、19、(6)。
註17
《台灣日日新報》，1930、10、11、(4)。

師學畫。但是周紅綢只唸了一年，就在母親的督促及鄉原的鼓勵下赴日學畫【註18】。

　　1930年赴日學畫的黃荷華也提到，鼓勵她留日學畫的是台南第一高女的美術老師川村伊作【註19】。事實上，黃荷華伯父黃欣應該是另一位影響她赴日習畫的關鍵人物。黃欣1924年自明治大學專門部正科畢業返台後，除了從事於農業及魚塭業的經營之外【註20】，工作之餘他對文學藝術則有濃厚的興趣。黃欣於1927年曾參加黑田清輝（1866-1924）高足鈴木清一遊台南時所組的洋畫研究團體「南光社」【註21】，並於第一回「台展」時送件參加西洋畫部競賽【註22】。由於伯父熱愛油畫創作並和洋畫家密切往來，這對住在同一個宅院的姪女來說【註23】，自然產生耳濡目染的薰陶作用。而當年黃荷華與堂姊赴日習畫的長程路途，即是由伯父黃欣一路坐船護送前往【註24】。足見黃荷華決定進入「東女美校」攻讀油畫之前，伯父在諮商討論過程中想必扮演舉足輕重的角色。

　　上述諸人當中，黃荷華因為伯父喜愛西洋繪畫創作，家中又常有藝文界名流出入，因此她的個人、家庭及社會背景條件要比其他五位女性略佔優勢。但是當時她面對專業創作的心態，其實和其他幾位女性差異性不大。在離家遠赴他鄉求學前，她們其實都是未經磨練、家境富裕的少女。繪畫對她們或家族成員來說，怡情養性、培養氣質的成分多，以嚴肅、專業的態度來面對的成份少。入「東女美校」之前或畢業後，她們顯然不曾考慮過要以繪畫創作作為終身追求的目標。即使是陳進，也是進了「東女美校」，又多次得到「台展」特選及入選「帝展」，才逐漸釐清自己的未來走向。未進「東女美校」前，她恐怕從沒有想過成為專業創作家的念頭。因此在接受權威男性（老師、父親）的意見而選擇日本畫師範科，在當時是比較實際而有保障的作法。赴日習畫的女性和男性在心態上，確實存在著某種差距。性別所造成的理念差距實非天生如此，而是在父權社會結構下，所有人自幼即被灌輸「男主外，女主內」、「男尊女卑」、「男權至上」的性別觀念。二十世紀前期台灣少數女性雖因家境富裕得以赴日習畫，但因父權結構仍盤據整個社會，因而她們並沒有習慣去思考、質疑，

甚至辯駁自己所扮演的被支配角色。五位赴日唸書的少女，雖然擁有優渥家庭環境及難得就學機會，然而她們面臨的最大挑戰卻是如何建立自我意識及獨立思考的能力。

　　遠離傳統的家庭及社會，進入另一個嶄新的社會環境，其實是留日習畫台灣女性學習認識自我、掌握未來的契機。二十世紀初葉開始，日本婦女事業成功的案例時常見諸報端。一九三〇年代初葉，日本國內及殖民地的輿論界正熱烈地討論婦女教育與婦女參政的議題【註25】。婦權運動有如野火般，正逐漸在日本社會各個階層蔓延。身處日本首善之都的台灣女留學生，從報章雜誌或與師長、同學對談，對社會性別的落差多少都會有所感觸。但留日接受美術專門教育的台灣女性，顯然只有陳進一個人培養出獨立思考的能力，及學會如何來面對和開創未來生活的領域空間。或許正如游鑑明所說的：「由於留學女生必須面對語言、生活或學業等問題，在緊張的留學生活中，多數留

1994年11月4日筆者訪問邱金蓮稿。

註19
1998年2月12日筆者訪問黃荷華稿。

註20
台灣新民報社編，《台灣人士鑑》，台北，台灣新民報（東京，湘南堂書店），1986（1937），頁124。

註21
《台灣日日新報》，1927、9、26、(3)。

註22
《台灣日日新報》，1927、9、29、(5)。

註23
黃溪泉與哥哥黃欣於1914年，在其原有的錦祥記糖廠間，闢建兩座洋式樓房與庭園，名為「固園」。此兩座住宅庭園，在日治時期乃成為南部藝術家流連忘返的聚會場所。(盧嘉興，〈記台南固園二雅之黃茂笙、黃谿荃昆仲〉，《台灣研究彙集》，第7集，1969，頁1。)「南光社」全名為「南光社洋畫研究社」，成立並展出 於1926年。1929年12月尚於台南公會堂舉行第五回展覽，之後即未見活動報導訊息。(參看「台灣早期西洋美術」網站「1926年」條，網址：http://www.aerc.nhcue.edu.tw/8-0/twart-jp/html/art002.htm；顏娟英編著，《台灣近代美術大事年表》，台北市，雄獅圖書，1998，頁105。)

註24
1998年4月7日筆者訪問黃荷華之弟黃天橫先生稿。

註25
當時殖民政府經辦的第一大報《台灣日日新報》也經常刊載文章，討論女子教育問題，介紹各國或日本的婦女運動，或記載在專業成就上表現卓著女性的訊息。足見女權的問題自一九二〇、三〇年代開始，即已受到日本國內及殖民地知識界的重視。一九三〇年代初期，《台灣日日新報》開始出現日本國內婦女選舉問題的報導及相關討論文章，顯見當時日本進步的男性知識份子也認同西方傳來的婦權運動思想。〔參見《台灣日日新報》，1930、9、23、(3)；10、9、(6)。〕

日女生甚少參加社交活動」【註26】，因而她們多數對周遭開放、自由的社會環境接觸有限，因而錯失喚醒自我意識的良機。

「東女美校」畢業之後，陳進在繪畫技藝、風格及對專業畫家角色的認同，可以說遠遠超越其他幾位學妹。有關留日台灣女性繪畫技藝與風格的形塑，將留待下個章節討論。此處僅就陳進與其他幾位留日女性，在進行或完成專業美術訓練後，對自我角色的認同作一比較。藉此可從心理層面觀察、分析，女性的成就動機決定了她們日後往專業發展的可能性。

1929陳進畢業那一年，她也和其他女性一樣，面臨結婚、就業或進一步深造的抉擇。但獲得兩次「台展」特選的優異成績，強化了她對未來專業創作的信心，因此最後她選擇走最艱澀困難的路——繼續探究繪畫藝術。起初她投入南畫大師松林桂月（1876-1963）門下，因為她和松林早於1928年「台展」時即已結識。不久，陳進自覺對美人畫創作較有興趣，遂由松林老師介紹，打算拜美人畫巨擘鏑木清方（1878-1972）為師。未料鏑木氏因年紀老邁不再收弟子，所以改向鏑木嫡傳兩大弟子山川秀峰（1898-1944）及伊東深水（1898-1972）習藝【註27】。顯然陳進在完成專門美術學校訓練後，已發覺自己對繪畫的興趣與具有的潛能。因而積極尋求名師的指導，冀望在繪畫創作上持續有傑出的表現。果然在大師們的技藝傳授與自己的苦練下，陳進的美人畫在台灣的「台展」、「府展」及日本的「帝展」、「新文展」，都獲得極高的評價與讚賞。此後陳進決定走專業創作的決心，就更加明確、堅定。由於懷抱對自我的肯定與期許，同時又認知到現實婚姻與從事專業創作間存在著衝突，陳進反而對結婚並不積極。直到四十歲時，當她碰到一位對她的專業創作持肯定態度的蕭振瓊先生，雖然他的前任妻子已過世，並且留下多位子女，陳進卻毅然決然選擇嫁給蕭氏【註28】。

從陳進的拜師、獨身到決定結婚，她一再表現出堅毅果敢、獨立自主的性格特質。她無視於傳統社會對兩性角色的定位觀，也絕不輕言放棄個人自我實現的理想。由於具有強烈的成就動機，對自我期許又高，因而她能突破舊有社會對女性的種種箝制，成為二十世紀台灣

圖 4-6

1940年左右黃荷華與
林益謙於台北住家庭
院（黃荷華提供）

畫壇備受推崇與肯定的女性畫
家。

　　至於其他幾位女性，留學
過程並沒有激發她們以繪畫為
職志的成就動機。婚前她們在
繪畫方面表現不如陳進般有亮
眼成績，婚後更缺乏自我期許
與肯定。例如蔡品曾兩度入選
「台展」，並在「栴檀社」成
立時與陳進並列為創始會員。
但蔡品於「東女美校」畢業後
嫁給在東京學醫的台灣青年【註
29】，走進「婚姻牢籠」後，她
終究逃不過當時多數已婚婦女
的宿命，將自我與興趣全部埋
葬掉。

　　與蔡品同時考入「東女
美校」的李研，不曾留下任何後續發展的記錄。陳進說她在「東女美
校」時期，除了蔡品之外，並沒有遇見過其他來自台灣本土的女性。
因此李研有可能是考上該校但改唸別所學校或別種科目，而結婚也可
能是她放棄赴日求學的緣故。

　　黃荷華1933年自「東女美校」畢業，兩年後嫁給東京大學法律系
出身的林益謙（圖4-6）。畢業那一年她以油畫〈殘雪〉入選第七回「台
展」，據她所言此作還參加了一個純女性畫會「朱陽會」的展出【註
30】。婚後第一年她改冠夫姓，以〈婦人像〉再度入選「台展」（第十

註26　同註2，頁202。

註27　1995年1月9日筆者訪問陳進稿。

註28　同上註。

註29　1995年1月22日筆者訪問陳進稿。

註30　1998年2月12日筆者訪問黃荷華稿。

回）。之後因為全心照顧家庭與小孩，從此畫筆也封藏起來。

　　來自嘉義新港望族的郭翠鳳，也於一九二〇、三〇年代更替之際入「東女美校」就讀。她於1930年7月暑假期間，與在東京美術學校師範科就讀的陳慧坤返台完婚。婚後郭翠鳳仍與夫婿回到日本繼續未完的學業。不料才唸了一個學期即因懷孕，先生學業又已告完成。郭氏只得捨棄自己的學業，於1931年隨返台就業的夫婿離日【註31】。後來，她雖曾一度以〈雞冠花〉入選第七回「台展」（圖4-7），但卻在兩年後（1935）病逝，結束短暫的生命歷程。

圖 4-7
郭翠鳳 雞冠花 1933
第七回台展東洋畫部
入選

二十世紀前葉最後一位進入「東女美校」就讀的台灣女性，是來自大稻埕的周紅綢。1935年畢業的她，二年後嫁給上海復旦大學畢業的張歐坤（太平町人）。夫家跟她的娘家一樣，都是大稻埕的殷商富族。張家在迪化街開設「東榮行」，經營汽油、糖之類的民生物資。大約在1943年，周紅綢隨夫婿至上海拓展家族企業，先後滯留過上海、廣東等地，直至1949年才返台定居。嫁作商人婦的周紅綢，除了要養育自己三個小孩外，還得兼顧尚未嫁娶的五位小姑、小叔。食指浩繁大家族的家務早已壓得她喘不過氣，在加上她本身患有胃疾，因而想利用閒暇空隙畫畫自然力不從心【註32】。

　　從以上四位留日習畫女性在婚後就幾近停止創作的情形來看，當時女性即使婚前具有才華與成就，婚後大都必須為了家庭而犧牲自己。二十世紀前期台灣父權社會對已婚女性從事職場工作多持反對態度，因而受過繪畫專業訓練的女性，除非具有極強烈的成就動機，勇於抗拒社會對女性的約束，否則很難開創出一片天地。倘若當年留日習畫的其他台灣女性都能像陳進一樣，勇於衝破藩籬，掙脫男權思想為女性所圈定的角色，台灣早期女性的美術史頁將會呈現更豐富的面貌。

▌三、留日學畫台灣女性的創作

　　留日習畫的台灣女性在進「東女美校」之前的啟蒙美術教育，和其他未曾接受過美術學院訓練的台灣女性畫家大致雷同。一般都是在高等女學校階段即由美術老師啟發，進而開始對繪畫產生興趣。例如在台北第三高女擔任美術教師的鄉原古統，是陳進、蔡品、周紅綢及多位台灣女性的繪畫啟蒙師；台南第一高女的川村伊作是黃荷華的

註31　1996年5月17日筆者訪問陳慧坤稿。
註32　1994年11月17日筆者訪問楊幸月稿。

圖畫指導者。當時高等女學校美術教師的繪畫風格，因個別的養成背景及偏好，呈現出各自不同的風貌。但是他們所傳授給女學生的繪畫技藝與創作觀念卻極為一致，都是以寫生方法引導學生觀察、描繪動物、植物、靜物或風景。這種偏向於自然寫實的表現形式與風格，正是明治維新以後受西方影響的日本現代學院畫派的主流特色。

　　五位受過「東女美校」訓練的台灣女性，赴日前作品之形式風格如何？目前極為欠缺存世作品或可供參考之圖版資料。僅知周紅綢台北高等女子學院第一年時入選第五回「台展」作品〈文心蘭〉，是未赴日前的作品。而陳進、蔡品、黃荷華及郭翠鳳入選的作品，都是進了「東女美校」或畢業之後的創作。因而欲探究台灣女性在未到內地接受專門訓練之前的繪畫風貌，只能選擇性地以和她們同時期的其他台灣女性作品，作為分析留日習畫對台灣女性藝術的影響之參考依據。

圖 4-8
周紅綢 文心蘭 1931
第五回台展東洋畫部
入選

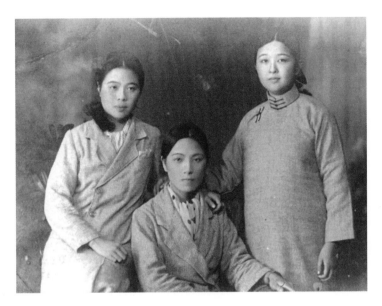

圖 4-9
1932年台北高等女子學院第一屆畢業生邱金蓮（中）、彭蓉妹（左）及陳雪君（右），於隔年入選第七回台展時合影留念。（邱金蓮提供）

1931年周紅綢入選「台展」的〈文心蘭〉（圖4-8）在題材的選擇或表現手法，和台北第三高女及高等女子學院的同班同學邱金蓮、陳雪君、彭蓉妹類似，顯係受同一指導老師鄉原古統的影響（圖4-9）。〈文心蘭〉屬於印度引進的外來種花卉，而邱金蓮1932年〈雁來紅〉、1933年〈阿拉曼達〉（圖4-10），陳雪君1932年〈風鈴扶桑花〉、1933年〈仙丹花〉，彭蓉妹1932年〈紫蘭〉、1933年〈君代蘭〉等「台展」入選之作亦屬外來移植的奇花異卉。依據邱金蓮的說法，當年她們就讀的高等女子學院，對面正是植物園。因地利之便，鄉原老師經常帶她們到這座種植各式異國花木的植物園內寫生。因而當其他台灣男性畫家普遍以本土花卉植物作為表現強烈鄉土氣息的素材時，這幾位鄉原古統所指導的女學生卻反其道而行，專挑外來特殊花草寫生入畫。顯見台北高等女子學院女學生的花卉寫生作品，相當程度地表現出集體領導創作的習性與一致性。

　　雖然在題材上鄉原古統引領女學生擇選植物園中標本式的各國花草，與追求「地方色彩」多數東洋畫家背道而馳（圖4-11）。然而在物象的表現風格上，仍採取當時寫生、寫實的流行視覺語言。日治期間多位以花卉植物為創作主題的東洋畫家，往往喜以斜叉分歧的單一折枝花葉作為觀察描繪的對象。外形輪廓、花紋葉脈、含苞花蕊、盛開花葉或顏色變化等，花卉植物畫家聚焦於主題物，以寫實手法，嘗試捕捉物的剎那生命。此類型有如西方植物辭典中插繪的花卉畫，背景留白，描寫詳實，予人說明性過強藝術性稍弱的普遍觀感。未赴日之前，具高等女學校背景的少女，因僅接受圖畫課、刺繡課業餘性的寫

圖 4-10　邱金蓮　阿拉曼達　1933　膠彩、絹　77.6×103.4cm　台北市立美術館典藏

圖 4-11（左圖）
盧雲友 蓮霧 1933
第七回台展東洋畫部
入選

圖 4-12（右圖）
陳雪君 仙丹花 1933
第七回台展東洋畫部
入選

生訓練，故其花卉植物畫作大體呈現紀實、圖案化的風格（圖4-12）。

　　「東女美校」的訓練課程內容，大體可分為知識理論及技藝磨練兩大類別。依據陳進所述，「東女美校」日本畫科的學習內容，包括有石膏像、人體素描、圖案畫、風景畫、書法及美術史等【註33】。另外，根據該校學科課程表，解剖學、平面幾何畫法及投影畫法等現代科學技術的運用，也是學院訓練中不可或缺的項目【註34】。至於西洋畫科的學習內容，因缺乏資料並不清礎，然而大致上在理論知識與技藝術科方面應和日本畫科差異不大。這一套堪稱完整、現代化的學院

註33
同註13，頁93。
註34
李進發，《日據時期台灣東洋畫發展之研究》，台北市立美術館，1993，頁426。

訓練，對留日台灣女性創作形式及風格到底產生什麼樣的影響？

　　五位畢業自「東女美校」的台灣女性，在學期間或畢業之後，都曾經參加過「台展」的競賽，並獲得入選或得獎榮耀。從官展圖錄可以看出，她們幾個人的作品受到學院影響的痕跡。由於目前周紅綢留學時期的畫稿及作品存世較多，因而此處嘗試以她和陳進的作品為主，進行台灣女性留日學畫後在整體創作上的轉變之分析。

　　〈瓶花〉是一張練習用的白描圖稿，周紅綢運用簡單的線條與構圖，探索空間的掌握及物體彼此的對應關係（圖4-13）。〈桌上靜物〉乃是周紅綢留學時期課堂上習作，後來送給好友邱金蓮。此作與〈瓶花〉一樣都屬於室內靜物畫，透過桌面上藍白相間的桌巾、竹編花籃、花束的排列組合，畫者藉著課堂上所習得的透視法、遠近法，練習捕捉物象與三度空間的對話關係（圖4-14）。一九二○至三○年代，日本美術學院所傳授的解剖、構圖、遠近、透視等基礎技法，主要目的是要學生能正確、詳實地將自然界景物，從現實的三度空間轉換到平面的畫布上。周紅綢的〈瓶花〉與〈桌上靜物〉，正是現代美術學院系統下初階訓練的典型例子。

　　日治時期許多參加「台展」、「府展」的台灣業餘畫家，也是以花卉植物題材入畫。因為單一種類的花卉植物比風景、人物畫容易掌握，對沒有接受過專業訓練的初學者而言較易入門。周紅綢在

圖 4-13（左圖）
周紅綢 瓶花白描稿
1930年代 鉛筆、紙
57.5×70cm 私人收藏

圖 4-14（右圖）
周紅綢 桌上靜物 約
1932-1936 礦物彩、
絹布 80×60cm 私人
收藏

未進及初入學院之前，也是以花卉靜物畫居多。畢業返台後第二年
（1936），周紅綢則以〈少女〉一作入選第十回「台展」。此作在
題材選取上有全新的嘗試，在技法表現與風格的塑造上亦大異昔日。
〈少女〉為左右雙屏的聯作，左幅描畫疊花盆栽、紙燈籠及洋娃娃，
此部分乃是之前靜物畫題材的延續。右幅則畫一位少女，及零星散佈
一地的花形及圓圈形塑膠玩具、摺紙及畫冊。畫中的靜物涵括了她從
小到大所接觸過的玩具、書本及室內擺設。畫的主題就如標題所示，
是踞坐於右側，專注於手邊玩具的少女。畫家以細膩筆法、柔和色
彩，表現出身著格子狀玫瑰紋飾洋裝少女（以其妹妹為模特兒）低頭
專心的狀態。搭配的背景物，如精緻的盆栽、昂貴的舶來品洋娃娃，
反照出少女富裕的生活背景。而分散的畫冊、摺紙及手製小燈籠，則
暗示少女對工藝、藝術的特殊喜愛。〈少女〉展現周紅綢善於將日
常、瑣碎生活物品，重新組構成視覺性語彙的能力。她以纖細敏銳的

圖 4-15
周紅綢 少女 1936 礦
物彩、絹布 120×90
（×2）cm 私人收藏

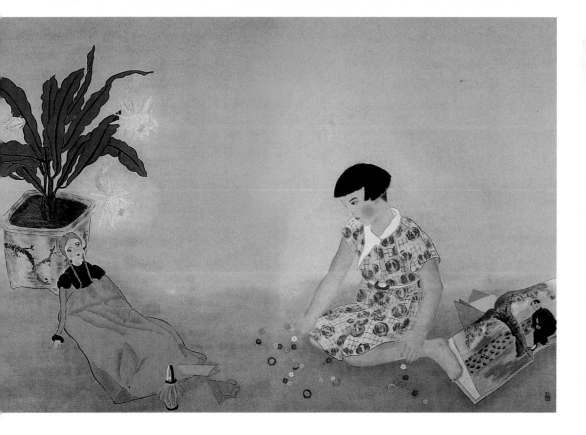

觀察力與想像力，使靜物與人物在畫面中產生互動的對話關係（圖4-15）。換言之，歷經學院美術教育的薰陶，周紅綢的畫藝已有長足的進步與成效，如果她能於婚後持續創作，其成就必定無限突出。

陳進是留日女性畫家中唯一能持續堅守創作崗位的人，因而她留下無數讓人讚歎喜愛的作品。她一生的成就甚至超越同時代男性畫家，成為二十世紀台灣美術史中重量級的畫家。如果回顧陳進早年留學日本時期的作品，事實上與多數學院派畫家類似，帶有現代日本畫寫實、裝飾意味濃厚的色彩。倘若當初她自我侷囿於

圖 4-17
蔡品 蓼 1928 第二回
台展東洋畫部入選

女性被預設的角色框架中，放棄追尋、探索個人的志趣，或許將只是反覆仿傚老師的繪畫語言與風格。但畢業後透過不斷淬鍊畫技及繼續留在畫壇奮鬥，她的人物畫創作短短數年即展現非凡的個人及時代特色。

1927年陳進在「東女美校」第三年，「台展」開辦了她一口氣寄出〈朝〉、〈罌粟〉及〈姿〉三件作品回台，結果三件全都入選。〈朝〉、〈罌粟〉（圖4-16）與蔡品在校第二年〈朝露〉、〈蓼〉（圖4-17）及第三年〈初夏〉，都可視為「東女美校」學院系脈的花卉寫生作品。這幾件入選「台展」的花卉作品，表面上似乎與鄉原古統在第三高女教她們的寫生畫法沒有太大差別。但她們就讀「東女美校」時所

創作的寫生花卉，強調出在不同時分或季節展現花卉植物不一樣的生命氛圍與面貌。

第一回「台展」〈姿〉及第二回〈野分〉、〈蜜柑〉（1928），則是陳進「東女美校」三、四年級完成的人物畫作，描繪的對象多

圖 4-16
陳進 罌粟 1927 第一
回台展東洋畫部入選

註35
橫山秀樹，〈土田麦僊、日本画に賭けた執念〉，《アードトップ》，第160號，1997，頁23。

為人物畫課程中的模特兒。作品著重於線條及色彩的調和，完美的造形構成，服飾及背景物的裝飾效果，還有人物內在精神的自然流露【註35】。陳進此三件美人畫作品中所追求美的元素，正是二十世紀前葉現代日本畫所欲表現的視覺特色（圖4-18）。

「東女美校」畢業後陳進投入鏑木清方派系門下，專心一意探究日本美人畫創作技法。鏑木清方致力於將抒情文學素材與傳統風俗美人畫結合，賦予浮世繪清新的生命力，因而被譽為現代浮世繪的復興者【註36】。而陳進第三回「台展」獲得特選的〈秋聲〉及第五回「台展」〈逝春〉兩作，即是屬於典型鏑木清方美人畫風格特色。以1931年的〈逝春〉（圖4-19）為例，此作與鏑木清方1925年〈朝涼〉（圖4-20）在題材的選取與意境的營造上，頗有異曲同工之妙。〈逝春〉描繪的是一位身影修長、高雅素靜的少女，踽踽獨行於滿地凋萎花瓣的庭院。柔和勁挺的線條、細膩沉穩的色彩及精準的造型語彙，表現出陳進日後一貫的高超視覺技巧。藉此她塑造出一位舉頭凝視遠方，對自然時序感觸敏銳的女性。她巧妙地將有形的人物、景物與無形的空氣氛圍合一，營造出充滿文學氣息、浪漫感傷的視覺情境。此作無論就形式技巧或風格意境的表現，都已將鏑木清方明治風俗美人畫的精髓仿傚地入木三分。

1929年接受伊東深水及山川秀峰指導的那一年，陳進也開始嘗試探索人物畫創作的新方向。第三回「台展」〈黃昏的庭院〉她改以本土台灣女性為畫中坐主（sitter），嘗試塑造個人理想的女性意象。隨著創作技法更臻純

圖 4-18
陳進 姿 1927 第一回
台展東洋畫部入選

熟，為台灣女性典範塑像
的信念似乎就越來越強
烈。例如1932年〈芝蘭
之香〉、1933年〈含笑
花〉、1934年〈野邊〉
的「台展」參展作品，及
1934年〈合奏〉、1936
年〈化妝〉等「帝展」入
選之作，都企圖跳脫日
本學院及鏑木清方的形
式風格，以建立自我的
獨特風貌。但是陳進的
創新畫風，部分卻遭到
藝評家的非難。1936年
日籍評論家野村幸一發表
〈陳進論〉一文於《台灣
時報》，認為〈黃昏的庭
院〉表現出「明治時代華
麗風俗畫風格」，乃屬於
陳進過渡期的代表作。
而入選「帝展」的〈合
奏〉、〈化妝〉及〈三地
門社之女〉（1936），
及「台展」的〈手風琴〉
（1935）、〈樂譜〉

圖 4-20
鏑木清方 朝涼 1925
礦物彩、絹布

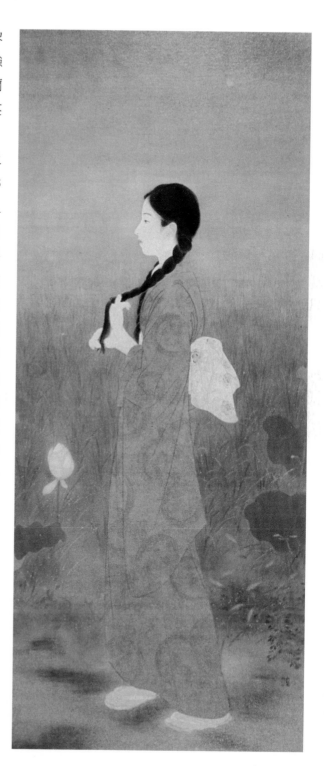

註36
Michiaki Kawakita, *Modern Japanese
Painting-the force of tradition*,Tokyo:Toto
Bunka Co., Ltd.,1957, p.65.

（1936）（圖4-21）等作，則深受野村的肯定。他認為這些作品「從悠閑的節奏中衍化出輕快、活潑、變化多端的獨特風格」，堪稱是陳進轉變階段的力作。然而野村對於1932年至1934年，陳進擔任「台展」審查委員時所創作的〈芝蘭之香〉、〈含笑花〉及〈野邊〉等歌詠鄉土人文的作品，卻給予極低的評價。野村評論陳進此時期所摸索追求的鄉土風味，「不恰當」、「低俗的」、「遠離時代潮流的」【註37】。

同樣是以台灣女性形像入畫之作，為何日籍評論家會給予懸殊的評價，其中所蘊含的不同族群的文化認同意識，頗值得我們細加推敲探究。

　　〈黃昏的庭院〉可能是陳進以台灣本土女性為主題系列作品中最早的代表作。此作描繪一位面龐姣美的台灣閨秀，身著清代華服，腳穿繡花鞋，坐在百花盛開的庭院中悠閑地拉著胡琴。畫家運用視覺語言營造琴音繚繞夕陽餘暉中的庭園景象，詩情畫意的氛圍醞釀出「明治時代華麗風俗畫風格」，因而依然合乎日本藝壇的喜好品味。（圖4-22）〈手風琴〉、〈合奏〉、〈樂譜〉、〈化妝〉、〈三地門社之女〉等作品，描畫對象包括：陳進的姊姊、

圖 4-19
陳進 逝春 1931 第五回台展東洋畫部無鑑查

102

屏東高等女學校學生及台灣原住民【註38】。陳進此時期作品嘗試以台灣本土不同年齡、不同族群的女性入畫，呈現上層社會現代女性的休閒生活及南島語族的異國風情。因整體畫面洋溢著視覺性旋律的詩情之共同基調，故尚未違反殖民者的美感認知。然而當陳進將題材轉換為台灣傳統女性祭典或家居生活場景，例如〈芝蘭之香〉、〈含笑花〉及〈野邊〉（圖4-23）等，由於描繪的俚俗性、保守性太重，嚴重牴觸自許為「現代國民」的殖民者對「美」的界定。因而野

村幸一認為〈芝蘭之香〉、〈含笑花〉及〈野邊〉等人物畫作，「不恰當」、「低俗」及「遠離時代潮流」。顯然居於殖民支配者地位的

註37
野村幸一，蔡秀妹譯，〈台灣畫壇人物論(4)—陳進論〉，《藝術家》，第250期，1996，頁364-366。（原刊於1936年（昭和11）12月《台灣時報》第205號）
註38
按二十世紀前葉台灣藝術生態圈中幾乎找不到專業模特兒，因而陳進早期多以姊姊、女性眷屬充當畫中模特兒反覆素描、寫生。1934年10月起至1938年，陳進應屏東高等女學校校長之邀，擔任該校美術老師。這段期間她則以自己的學生，或到三地門鄉找原住民，充當臨時的模特兒。
註39
同註37，頁365。

圖 4-22　陳進　黃昏的庭院　1929　第三回台展東洋畫部

圖 4-23
陳進 野邊 1934 第八
回台展東洋畫部

藝評家，對被推選為殖民官展審查委員的陳進，竟在殖民官方美術殿
堂中，以鄉野、俚俗及傳統的趣味，挑戰音律感強、理想化及現代的
「時代潮流」畫風。因此他抨擊陳進此類型「鄉野風味」作品鄙俗、
低級，是陳進階段性繪畫中的「缺陷和破綻」【註39】。

　　或許有人會認為，陳進也只有在擔任「台展」審查委員期間，
因作品有免審查的保護傘，才能創造出現實生活中台灣婦女平凡的圖

像。之後在台灣或在日本的官方展覽中，就不再看見她發表同一類足以刺激殖民霸權美學的「鄉野」人文作品。姑且不論1934年以後，陳進中止這一系列背離明治理想美的台灣世俗美人畫的挑戰性嘗試，是因為失去自我意志創作的保護傘，抑或源於個人追求理想、完美的因素。一九三〇年代前期陳進這一系列鄉土的、現實的、生活化的婦女圖像創作，無疑展現她具有與現實政治、社會對抗的果敢性格。她勇於將個人對鄉土傳統人文俚俗之美具體地以視覺形式呈現，這已是台灣美術史上劃時代性的創舉。

▍四、結語

一九二〇年代前期多數台灣上層階級仕紳家族，普遍對子嗣赴日研習藝術持反對意見。當時年輕、依賴家族經濟支助的男性，倘若開誠布公向家中掌控經濟大權的父親提出留日學畫的理想，往往遭到嚴厲的拒絕。早期父執輩通常要求後代攻讀實用的醫學、法律或商學科系，但對生活穩定性及投資效益偏低的藝術科系，則避之唯恐不及。這種認知價值取向的社會中，當然更不會有人主動提議或鼓勵子女遠赴殖民母國學習藝術創作。根據台灣總督府的統計，1925年台灣赴日進修人數達一百五十人，至1928年升高至四百一十九人。之後人數稍有滑落，但至1935年人數又高達九百零八人【註40】。這段期間台人渡日研習美術的留學生人數普遍偏低，最多時也只有七個人。而台灣學美術的的人數佔留學人數的比例則從1925年的4%，一路滑降到到1935年的0.55%。（參看112頁附表四）很顯然地台灣人赴日攻讀美術的男性不多，而女性唸純藝術的人當然是有如鳳毛麟角。

整體來說，一九二〇至三〇年代台灣留日五位女性畫家，在個人、家庭及社會背景方面，都具有比一般女性優越的條件。因此她們才能幸運地被遠送到日本接受專業的藝術訓練。這麼難得的機會，在當時嚴峻的時代環境下，甚至連有志學畫的男性都未必能夠如願成行。如果她們在完成專業訓練後，能夠像陳進一樣堅持志趣，並勇於

向父權社會挑戰。假以時日她們應當也都會有一番傲人的成就。但今人惋惜的是，周紅綢、黃荷華及蔡品三人婚後就放棄畫筆。郭翠鳳則在修業期間，因為懷孕以及必須跟隨夫婿返鄉就業，學習一半的專業技藝也只得捨棄。由於她們都囿於父權社會下女性角色的定位，缺乏與現實社會折衝抗衡的膽識，未能在創作路途上有所堅持，因而日後也就無法創造出璀燦斐然的藝業。相形之下，陳進堅毅獨立、奮鬥不懈及追求理想的精神，就益發顯得難能可貴。而這恐怕才是陳進往後得以在「台展」、「府展」、「帝展」、「新文展」、「日展」大放異彩的主要原因。論家庭及社會背景，陳進和其他幾位女性相去不遠，論資質稟賦也是相差無幾。但是後來，陳進堅持終身以繪畫創作為志業，因而她寫下「台灣第一位女畫家」的歷史【註41】。至於其他四位留日女性畫家，因懾服於父權社會的結構體制，將掌控自己藝術生命的權杖交付出去，因而她們也失去在藝術園地開墾結果的機會。

註40
按1925年是台灣第一位赴日學畫的陳進就讀「東女美校」的年份，而1935年則是台灣女性周紅綢最後從該校畢業的年份。因而此處截取1925年至1935年，作為分析的斷代年限。

註41
1999年蔡秀女為公視製作的「世紀女性．台灣第一」專輯紀錄片，八位在專業領域獨領風騷的台灣女性，包括女醫師蔡阿信、女革命家謝雪紅、女畫家陳進、女市長許世賢、女詩人陳秀喜、女記者楊千鶴、女地質學家王執明及女指揮郭美貞。可見陳進在繪畫上的成就，讓她站穩「台灣第一位女畫家」的地位。（施叔青、蔡秀女編，《世紀女性．台灣第一》，台北市，麥田，1999，頁7-8。）

[附表一]　日治時期台灣女性留日學畫一覽表

名字	生卒年	籍貫	學歷	師承(學習時間)	參展經歷
李研 (或名李妍)	20C.	新竹北門	1926年第三屆第三高女畢業。1927年考上東京女子美術學校。是否赴日就學，缺乏佐證資料。	鄉原古統 (1922-1926)	無任何記載
周紅綢	1914-1981	出生於台北永樂町。父親周宗興為大稻埕地主，並在迪化街經營紙業商行。	1930年第七屆第三高女畢業。1931年入台北高等女子學院唸了一年，翌年轉入東京女子美術學校就讀。	鄉原古統 (1926-1930)； 東京女子美術學校系脈(1932-1935)	入選台五、台七、台十
陳進	1907-1998	出生於新竹香山。父陳雲如致力於山坡地開墾、海產養殖業的經營，曾任香山庄庄長。	1925年第二屆第三高女畢業。1929年東京女子美術學校日本畫師範科畢業後，入日本美人畫家鏑木清方（1878-1972）派系弟子門下。1934至1938年返台半年擔任屏東高女美術教師。	鄉原古統 (1921-1925)； 結城素明、遠藤教三 (1925-1929) 伊東深水、山川秀峰(1929-?)	入選台一；連獲台二至台四三次特選，之後榮膺為免審查推薦畫家。受聘為台六至台八東洋畫部審查委員。 入選日本第十五、十六、十七回帝展，第四、五、六回新文展及第一、十回日展。 桎檀社創始會員。台陽展東洋畫部會員。 1942年參加南方美術振興會主辦，文教局等單位協辦的「祝戰勝日本畫展覽會」。 1943年5月5日成立的「台灣美術奉公會」被推為理事長。

郭翠鳳	1910-1935	嘉義新港望族之後代，1930年嫁給畫家陳慧坤。	台南第二高等女學校畢業。東京女子美術學校肄業。(1933年左右返台)	-	入選台七
黃荷華★	1913-2007	台南人。父黃溪泉從事於糖、粉等農產加工業。台南教育界及實業界名士黃欣姪女。二十三歲時嫁給林呈祿之子林益謙為妻。	1930年台南第一高女畢業；1933年東京女子美術學校西洋畫科畢業。	川村伊作(台南第一高女美術教師，鼓勵其繼續學畫)。在日期間曾隨郭柏川同赴岡田三郎助畫室請益。	入選台七、台十(冠夫姓林)
蔡品	1907-?	新竹南門外	1925年第二屆第三高女畢業，1927年考上東京女子美術學校。	鄉原古統(1921-1925)	入選台二、台三。1930年栴檀社成立時，與陳進同為創立會員。

依筆劃順序排列，名字之後加 ★ 記號者乃為西洋畫家，其他無此記號者為東洋畫家。此表引自前文「附表日治時期台灣女性畫家一覽表」之資料，因而不再另外加註。

[附表二]　日治時期日籍女性在日本內地求學一覽表

名字	生卒年	籍貫	學歷	師承(學習時間)	參展經歷
山田敦子★	1911-?	嘉義明治製糖蒜頭工廠廠長山田權三郎之女，父母都支持她學畫。	台南第一高女畢業；1932年東京女子美術專門學校高等科畢業，因病未能繼續師範部的課業【註42】。	-	台七、台八入選
不破周子		1933年來台，是台北第一聯隊鈴木菊一中尉夫人之妹。	1932年【註43】東京女子美術學校畢業【註44】。	被評為「台灣畫壇之慧星」【註45】。	台七〈水邊〉特選；台八、台九入選；第九回台灣水彩畫展【註46】。

田中節子★		新竹火車站前旅館老闆田中濱次郎之女	1930年新竹高女畢業；1934年(或1935年)東京女子美術學校畢業【註47】。	-	台七、台九、台十入選。
田部善子		台北新高町家庭主婦	1925年左右東京女子美術學校畢業【註48】。	-	台五、台六、台七入選。
田部蕉圃		-	東京女子美術學校畢業；任台北女子職業學校繪畫科教師。	畫風古典，擅長花鳥畫。	台八、台九、台十、府一入選。1933年與市來シヲリ聯展於台北【註49】；楄檀社社員【註50】。
市來シヲリ		-	東京女子美術學校畢業。	擅長人物畫	台四、台五、台七、台八入選；1933年與田部蕉圃於台北聯展；【註51】楄檀社社員。
村澤節子		台南市津田槍砲店長之女，高雄三井物產支店社員村澤澄藏之夫人。1933年時，育有一女一男。	1922年東京女子美術學校日本畫科高等師範科畢業【註52】。	川崎小虎【註53】	台三、台四、台五、台九入選；台七〈辦家家酒〉特選，台十〈綠陰〉台日賞；楄檀社社員【註54】。
松本貞★		-	1930年台北第一高女畢業。翌年入東京女子美術學校【註55】。	-	台五、台六入選
室谷早子★		-	台北第一高女業，曾服務於鐵道部【註56】。1940年於東京女子美術學校求學【註57】。	師承鹽月桃甫【註58】。作品被評為：「色調極完美」【註59】；立石鐵臣評其作品：「樸質感人⋯以氣魄勝」【註60】。	台六、台七、台八、府一、府二、府四入選；府三〈大海海岸〉獲特選及總督賞。

柏尾鞠子★	1912-1936	父親柏尾具包(?-1940)是台灣糖業鉅子	1928年高雄市高等女學校畢業，1932年東京女子美術學校師範科西洋畫部畢業。	-	台一、台六、台七入選；1932年11月於台南州新營街鹽水港製糖株式會社首次個展；1934年8月於花蓮港街開第二次個展【註61】。
根津靜子★		台北出生台北高等學校根津講師之女。	1939年東京女子美術學校畢業	立石鐵臣評其作品：「流露出蒼白神經質，因而帶有現代意味，不過有…偏冷調的缺點。」【註62】又說其：「雖受過專門訓練，卻表現天真質樸的美感。」【註63】立石鐵臣評其府三特選作品「人物畫中最好之作…以優美柔和勝」【註64】。	台十、府一、府四、府五入選；府三〈更紗模樣〉特選，府六〈青衣〉特選。
馬場ヤイ★		-	1925年東京女子美術學校刺繡科高等師範部畢業。任台中高女圖畫科教師。	其台三入選之作被評為：「就女性而言，是少有的強健之作。」	台三、台四入選。

依筆劃順序排列，名字之後加 ★ 記號者乃為西洋畫家，其他無此記號者為東洋畫家。

[附表三] 參與台、府展的台籍、日籍女性及就讀日本專門美術學校人數統計表

族群＼類別	參與台展、府展女性人數	就讀日本專門美術學校人數
台籍女性	21	5
日籍女性	79	12

資料來源：《台灣日日新報》、《台灣民報》、《台南新報》、《興南新聞》、《台灣教育》及歷屆「台展」、「府展」圖錄資料。

[附表四]　1925-1935年台籍留學生進入日本大學或專門學校總人數與攻讀美術人數的比例表

學年度	大學及專門學校總人數	美術專門學校總人數	百分比
1925	150	6	4.00%
1926	224	6	2.67%
1927	372	6	1.62%
1928	419	5	1.19%
1929	354	5	1.41%
1930	378	7	1.85%
1931	444	7	1.57%
1932	514	5	0.97%
1933	503	4	0.79%
1934	833	6	0.72%
1935	908	5	0.55%

資料來源：台灣總督府文教局編，《台灣總督府學事年報》，第二十四年報至第三十四年報，1927-1937。

註42　《台灣日日新報》，1933、10、25、(7)。

註43　《台灣日日新報》，1933、10、26、(2)。

註44　《台南新報》，1933、10、26、(4)。

註45　《台灣日日新報》，1934、10、24、(6)。

註46　《台灣日日新報》，1935、11、27、(6)。

註47　《台灣日日新報》，1933、10、25、(7)。

註48　《台灣日日新報》，1931、10、22、(2)。

註49　《台灣日日新報》，1934、10、24、(6)。

註50　據報載，栴檀社同人包括：鄉原古統、木下靜涯、田部蕉圃、市來シヲリ、村澤節子等台、日籍台灣畫家，因滿洲國皇帝溥儀即位，乃共同創作「台灣風景畫帖」一冊獻上祝賀。（1934年3月28日呂鐵州剪報，刊於何報未知。剪報資料由呂曉帆先生提供。）

註51　《台灣日日新報》，1934、10、24、(6)。

註52　《台灣教育》，第329期，1929，頁99。

註53　《台灣日日新報》，1933、10、26、(7)。

註54　《台灣日日新報》，1930、4、5、(4)。

註55　《台灣日日新報》，1931、10、22、(2)。

註56　《台灣日日新報》，1934、10、24、(6)。

註57　《台灣日日新報》，1940、10、26、(2)。

註58　《台灣日日新報》，1932、10、21、(4)。

註59　《台灣日日新報》，1939、11、3、(6)。

註60　立石鐵臣，〈府展小感〉(上、下)，《台灣日日新報》，1940、10、30及31、(4)。

註61　藤田晃編，《柏尾鞠子遺作集》，台北，田淵石版印刷所，1938。

註62　立石鐵臣，顏娟英譯，〈第五回府展記〉，《雄獅美術》，第307期，1996/9，頁154。

註63　《台灣日日新報》，1939、11、5、(6)。

註64　同註59。

註65　《台灣教育》，第329期，1929/12，頁99。

註66　《台灣日日新報》，1929、11、26、(5)。

第 5 章

二十世紀前葉台灣女性畫家作品的
圖像意涵

日治時期台灣女性開始接觸視覺圖像的創造領域，它是在傳統封建父權未泯與殖民專制政權崛起的雙重權力架構下的特殊時空產物。因而我們在論述殖民時期女性平面繪畫時，除了討論形式技法的延襲與轉變、風格的形塑與變革之外，對於她們所處的社會、經濟、教育、文化還有個別的心理狀態等環節，都是不容忽視的變因。唯有將女性創作者所面臨的內外因素都納入考量，她們的圖像創作才具有多元的豐富意涵。

▌一、女性畫家名詞的起源與時代性意義

繪畫技術的養成在明清時期的台灣傳統社會，嚴格來說是文人士子接受漢學教育過程中的附帶產品。因而被排拒在科舉制度外的傳統女性，一般來說是沒有受教育及執筆「墨戲」的機會。從清朝治台二百多年期間，被史家記載入史書中的女性畫家只有「能繪水墨蘆雁」的馬琬之母一人【註1】。顯然地在傳統父權社會文化生產過程當中，女性所扮演的往往是被想像、塑造的角色，而非創造者本身。繪畫的技藝乃為一種累積性的「文化資本」，在父權社會結構中繪畫因此被賦予「專斷性階級」（arbitrary hierarchies）的特徵【註2】。被邊緣化於權力結構之外的傳統女性，因此無法掌有繪畫——權力象徵的文化產物之創作權。

1895年開始日本帝國的統治對原本屬於封建父權的台灣社會，則產生歷史性轉折與影響。科舉制度的瓦解，殖民初等、中等教育的引入，高等女子學院的創設，及菁英女子赴日學習專業技能等，這一系列現代化教育環境的改善，是促使女性從弱勢的社會邊緣人，轉變為可以和男性分享資源、權力及文化產物的創造者。例如：醫學界的蔡阿信（1899-1990）、許世賢（1908-1983），社會運動領袖謝雪紅（1901-1970）、葉陶（1905-1970）、謝娥（1918-?），音樂界的柯明珠（1910-1999）、高慈美（1914-2004），及美術界的陳進（1907-1998）等人，都是女子教育及社會權力結構重組時脫穎而出的

新時代女性典範。

在台灣女性美術發展的歷史過程中，「閨秀畫家」的大量出現，其實正是日治時期文化「斷層」（discontinuity）歷史情境下所產生權力結構的新脈絡【註3】。在台灣總督府主導的「臺灣美術展覽會」尚未正式推出之前，官方媒體，如：台灣日日新報，即有文章報導日本國內女性藝術家，如：溝上游龜（後來的小蒼游龜）、上村松園、佐伯米子（佐伯祐三之妻）、齋藤富子（齋藤素巖之妻）、藤川榮子（藤川勇造之妻）等人的創作活動【註4】。官展開辦之後，報章雜誌上除了在專欄裡偶有介紹畫壇女性創作者之外，每一屆官展新入選或得獎女性畫家，亦會有簡歷介紹或入選感言的刊登。另外藝評家或審查委員的評論文章中，亦會關照到參展女性畫家。當時記者、評論家、審查委員在評述或介紹這一群為數不少的台籍、日籍女性畫家時，最常使用的通稱名詞，包括有「婦女花卉作家」、「女流畫家」、「閨秀畫家」。細究之，這些稱呼背後實暗含對女性創作者不同層次的界定。

所謂「婦女花卉作家」，是《台灣日日新報》漢文作者在論述第五回「台展」女性畫家的稱呼語詞，並總評她們的作品「氣骨未勉，規模則同」【註5】。當時多位畫東洋畫的台灣女性，乃是台北第三高女或私立台北女子高等學院鄉原古統所指導的學生。她們在題材方面確實偏愛各式花卉植物，這或許與指導老師鄉原古統的周全考量有關。高女及女子高等學院學生因未接受紮實的美術學院訓練，選擇花卉植物進行寫生一方面易於觀察、描繪，一方面又可和學校的刺繡課程結合。因而鄉原經常帶領門下女弟子，在校園或植物園進行花卉植物的

註1
連橫，〈文苑列傳〉，《台灣通史》卷34，台北市，眾文圖書，1976，頁1082。

註2
薩拉・德拉蒙特，錢樸譯，《博學的女人─結構主義和精英的再造》，台北市，桂冠，1995，頁35-38。

註3
邱貴芬，《仲介台灣女人》，台北，元尊文化，1997，頁44。

註4
《台灣日日新報》，1927、9、3，（6）；9、7，（2）。

註5
佚名，〈第五回台展之我觀〉（上），《台灣日日新報》，1931、6、25，（4）。

寫生教學。前述佚名記者把「婦女」與「花卉」連結成一個單一的稱呼，心態上或許和多數男性一樣，認為花卉柔弱美麗的屬性代表著男權社會賦予女性的固有特質。在男性論述者的眼光裡，筆法生澀氣韻不足的女性，似乎也只適合以花卉植物為創作的題材。

揆諸事實，以花卉題材入畫乃是日治時期業餘畫家、中學生畫家，甚至美術專門學校出身畫家頻繁採用的繪畫素材，絕非女性畫家的專屬。當時女性畫家的創作範疇絕非侷限於花卉植物，她們在風景、人物類別的創作亦有突出的表現。因而不論是用「婦女花卉作家」來化約指稱女性畫家，或者將女性圈限在只能創作花卉作品的等級，應可視為洋溢著男權中心、性別位階思維的遣詞用語。

「女流畫家」一詞基本上屬於性別的分類，用「女流」指稱女性，單純依創作者性別屬性命名，因而凸顯了權力結構主從分別的男性中心色彩。因此「女流畫家」一詞說明了二十世紀前葉台灣女性畫家身處特殊的社會、政治、文化環境，以及她們的作品與權力結構間微妙的存在關係。在這樣的歷史脈絡的觀照下，另一個語詞——「閨秀畫家」顯然亦蘊含著男權社會性別位階系統的權力論述（discourse），並能如實、貼切地反映出上個世紀前期台灣女性創作者所處的社會實況。「閨秀」一詞，其實是早期封建社會用來指稱出身上層社會階級、生活優渥又長居深閨內閣的傳統女性。到了日人統治台灣時期，能夠參與公共場域繪畫活動的女性清一色都受過中學教育，而且都來自經濟條件優越的上層階級家庭。但男性評論家仍依據傳統社會的思考模式，對這些業已跨出深閨內閣並活躍於藝術競技場的卓越女性畫家，冠以封建味十足的「閨秀畫家」頭銜。

二十世紀前葉的台灣女性畫家，多數都在殖民政府所策劃、主辦的官展舞台上嶄露頭角。但也有少數幾位優游於傳統漢文化系統的女性水墨畫家，選擇與官展保持某種程度的距離，或者完全不涉入殖民當局視覺政治運作的系脈中。然而無論是現代官展系脈的女性畫家，或者是傳統文人系脈的女性畫家，她們的創作活動與創作內容卻都和不同系脈的男性權力結構產生密切的聯結。因此二十世紀前葉台灣女性畫家作品的形式風格與圖像內涵，必然和當時整體社會的權力運作

存在著複雜的糾葛關係。本文即從這個角度切入，分析兩個不同系脈
女性畫家。

▌二、殖民官展系脈的女性畫家

一提到日治期間的女性畫家，大家第一個想到的必定是叱吒風雲
於二十世紀前葉的陳進（**圖5-1**）。陳進出身自新竹香山仕紳家庭。其
父親陳雲如（1875-1964）博學多聞、熱心公益，故自1899年（明治
32）起歷任新竹香山區長、地方稅調節委員、農會地方委員、土地整

理委員、埤圳聯合會主事、
林野調查委員等公職【**註6**】。
陳雲如早期的知識養成，是
建立在傳統漢人社會的教育
網絡與文官系統上。但是進
入日人統治期，清朝在台灣
施行已久的科舉制度所建構
的權力結構，則隨著政權的
轉移而瓦解崩盤。在歷史的
浪潮下，台灣傳統知識份子
也只能因應時勢作自我的調
整。陳雲如和一般台灣仕紳
一樣，察覺到政局的轉變勢
必促使傳統漢儒的思想、社
會、文化產生「斷層」。而
唯有接受新式教育，才是在

圖 5-1
陳進三十多歲滯日時
期照片（陳進家屬提
供）

註6
林進發編著，《台灣官紳年鑑》，台北，民眾公論
社，1933，頁71。

新統治者所建構的權力網絡中求生存的利器。陳雲如在擔任公職之前曾經入「國語傳習所」就讀【註7】，而其子嗣相繼被送入公學校、中學校接受新式教育，甚至渡海赴日接受「內地」的高等教育。很顯然地，他對日人在台所實施的新式教育，基本上是抱持著肯定的態度。不過他的女兒陳進後來被送到東京習畫，似乎並非出自他為女兒所作的規劃。如果當時沒有殖民高級文官——台北第三高女校長田川辰一及美術老師鄉原古統的遊說勸導，陳進即使因富裕的家境被送到日本讀書，唸的恐怕也只是傳統父權觀念認可的家政或刺繡等學科吧。

　　由於陳進從公學校開始到渡日習畫，純粹都接受殖民者的文化洗禮，因而她初期的作品自然帶有濃重的日本畫風與形式。例如，

1927年第一回「台展」的〈姿〉，及1928年第二回「台展」的〈野分〉與〈蜜柑〉（圖5-2），都是她早期在東京女子美術學校就讀階段的習作。此時期她的作品追求線條、色彩的調和，造形構成的完美，強烈的裝飾效果，以及人物內在精神的具象化，這些皆屬於當時日本美術學校教育所欲達成的創作目標。而1929年第三回「台展」的〈秋聲〉、1930年第四回「台展」的〈年輕時〉（圖5-3）及1931年第五回「台展」的〈逝春〉，則是投入日本美人畫大師鏑木清方（1878-1972）門下，追隨

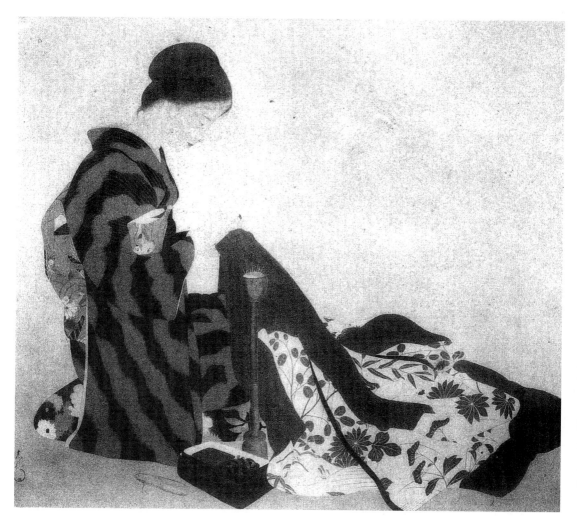

圖 5-3
陳進 年輕時 1930
第四回台展東洋畫部
特選

其大弟子伊東深水（1898-1972）及山川秀峰（1898-1944）習藝時期的作品。此階段她在題材的選取與意境的營造深受鏑木的影響，強調以柔和勁挺的線條、細膩沉穩的色彩，表現纖細敏銳的女性內心世界並營造出浪漫感傷的視覺詩情。

　　陳進就讀東京女子美術學校及追隨鏑木派習藝的作品，雖然承繼了殖民父權社會的「文化資本」，表現的是日本繪畫系譜的美人畫圖像。然而1929年第三回「台展」〈黃昏的庭院〉、1932年第六回「台展」〈芝蘭之香〉、1933年第七回「台展」〈含笑花〉（**圖5-4**）及1934

註7
同上註。

陳進 三地門社之女
1936 礦物彩、絹
198.7×147.8cm 福岡
亞洲美術館典藏

年第八回「台展」〈野邊〉，還有1934年入選「帝展」〈合奏〉、1935年〈化妝〉、1936年〈山地門社之女〉（圖5-5）等作品，描繪的則是台灣本土不同階層、不同族群的婦女圖像。可見在這個階段她所思考的乃是如何將所學的形式技法，轉化為自己的繪畫語言和表達自我的思緒情感。正如研究者蕭瓊瑞所說：「陳進也一如同時代的多數文化人一般，在異質文化的強力制約下，走著一條迂迴回歸的路徑」【註8】。處於殖民的時代環境下，陳氏的繪畫風格必然走過受殖民父權結構制約的歷程，但隨著內在企求超越與自我族群文化認同的覺醒，成

蕭瓊瑞，《島嶼色彩─臺灣美術史論》，台北市，東大圖書，1997，頁61。

圖 5-4　陳進　含笑花　1933 礦物彩、絹　181×220cm　私人收藏

熟期階段的作品則蛻變為探索內在深層自我的風貌。

　　陳進曾對她在受教育過程及參與公共領域創作活動時，所遭遇過有關性別或種族的問題，說：「長年單獨在殖民母國的繪畫世界裡與各路英雄競爭，讓我深刻感受到『本島人』與『內地人』的差別待遇，『男性』與『女性』的高低社會位階。因而我從中學習到，惟有堅毅自強，力爭上游，才能突破外在環境對一個來自殖民地女性的種種箝制」【註9】。顯然地，帝國之都——東京的奮鬥生活與創作經驗，促使她不斷地思考「殖民者」、「被殖民者」及性別差異的存在現實。這種成長過程中逐漸孕育而生，對自我族群的認同與對原鄉社會文化的歸屬感，或許正是引導陳進開始以觀察周遭婦女的起居生活，並以之作為思索、創作的內容。

　　活動於殖民官展中的其他女性畫家，例如黃荷華、林玉珠及黃華仁等人的人物畫作，其圖像意涵也和殖民權力的運作有所關聯。雖然這幾位女性畫家婚後幾近停筆，存留的畫作也不多。但其戰前所創作的人物畫，仍值得作為分析討論的對象，以驗證專斷階級化的社會環境中，在權力結構網絡中視覺圖像如何被轉換成為具有象徵意涵的文化產物。

　　黃荷華（1913-2007）與陳進一樣，先在台灣完成高女（台南州第一高等女學校）教育，1930年才被送入日本東京女子美術學校就讀西洋畫科（圖5-6）。黃氏入選殖民官展的作品共有兩件。一件是1933年入選第七回「台展」的〈殘雪〉，描繪的是寒冬大雪已溶的東京街景；另一件則是1936年入選第十回「台展」的〈婦人像〉。

　　〈婦人像〉（圖5-7）是黃荷華（改冠夫姓，以「林荷華」之名參展）婚後尚未有小孩時的自畫像。此作與當時台籍男性或日籍男、女性西洋畫家，喜以手執畫筆、調色盤，站立於畫架前，形塑出專業畫家的形象迥然有別。表面上看來，黃荷華在〈婦人像〉中，依然侷囿於傳統父權社會觀看女性的角度，將自己描繪成絕代風華、溫婉含蓄的閨秀意象。然而此作其實以暗喻的手法，表達畫家個人對殖民父權結構文化的深層反省。作者藉著創作自我的圖像，傳達出她對殖民政權與族群文化的認同取向。根據黃荷華的自述，在這張自畫像中她以

圖 5-6
1930年代黃荷華在戶
外寫生。（家屬提供
照片。）

穿著中國式旗袍的形象出現，其實是另有曲折的苦衷。1936年之後隨著中日戰局的日益緊繃及皇民化運動的白熱化，身為總督府文職官員的妻子【註10】，似乎更加難以擺脫周圍日人「同化」意圖的糾纏。由於日籍官吏之妻，極力慫恿黃荷華應穿著和服參加正式典禮及社交應酬，導致她對代表權力象徵的和服產生不自在、不舒服的感覺，甚至演變為厭惡之感。因而當她進行自畫像的創作時，遂決定以穿著「象徵中國人的旗袍」形塑自己具有漢族血統的意象【註11】。

將女性衣著服飾的文化象徵意涵與族群識別兩相結合的隱喻手

註9
1995年1月9日筆者訪問陳進稿。

註10
根據黃荷華先生林益謙的自傳，他從1934年5月開始任職於台灣總督府財務局金融課。1937年林益謙被派任為台南州曾文郡守，至1940年再轉任回到財務局擔任事務官。（參見林益謙自撰〈略歷〉，刊於《Taiwan テレコム》，1997、8，頁15。）

註11
1998年4月21日訪問黃荷華稿。

圖 5-7

黃荷華 自畫像（婦人
像） 1936 油彩、畫
布 73.3×91.3cm 台北
市立美術館典藏

法，無獨有偶在另一名台灣女性畫家林玉珠的作品中也曾出現過（圖
5-8）。不過在她的視覺圖像中，人物意象的凝塑並非出自少女畫家的自
覺與意志，而是殖民父權隱藏於背後操控的圖像產物。

　　林玉珠（1920-？）總計入選官展四次，前三次她都以家鄉淡水港
邊景色作為創作的題材內容。她最後一次入選1941年第四回「府展」
的〈和睦〉，卻改弦更張轉換為人物畫類別。人物畫創作，實際上是
她淡水高等女學校的繪畫啟蒙老師陳敬輝的專長。據林玉珠的敘述，

〈和睦〉（圖5-9）一作畫的是席地而坐的三個少女，全都以自己為模特兒寫生。前面左邊穿著台灣衫少女，正與右邊穿著日式和服少女，作手牽手親密交談狀。後面穿著西式洋裝少女，身子前傾，兩腳平伸，也熱切地加入聊天行列。林玉珠說：「她在這件群像作品中，藉著三個穿著不同國別服裝少女，彼此和睦相處，歡洽交談的意象，託寓中國、日本、西方國家和平相處，停止交戰的譬喻意涵」【註12】。然而再進一步詢問林氏，〈和睦〉的構想從何而來？她明白表示，是依據陳敬輝老師提供的概念進行構思的【註13】。由於陳敬輝「府展」時期的人物畫作品，亦包涵著濃厚的「皇民化」、「聖戰」的時局色彩，這類型的視覺形象不免令人聯想到高度的政治意涵。而在他以威權身分引導學生林玉珠進行〈和睦〉的創作時，此作無論在形式或內容

上，無可避免地反映出政權及男權對時局的慾望與想像。換言之，無論是技法或心智都未達成熟的少女畫家，極易在殖民、男權結構的時空環境中，不知不覺中在視覺圖像中貫徹了威權他者的意志。

　　1926年第三高女畢業的黃華仁（1905-?），於1929年以〈內房〉（圖1-8）一作入選第三回「台展」。明瞭〈內房〉的創作背景與構思原由，則知早期女權不彰時，男權輕

註12
1993年12月8日訪林玉珠稿。
註13
同上註。

圖 5-9
林玉珠 和睦 1941 第
四回府展東洋畫部入
選

易即可介入圖畫影像的操控。將〈內房〉歸屬為人物畫,其實是有些
勉強。因為畫幅大部分的空間,被客廳及層層退縮的內部房舍等木構
建築所佔據。而惟一的人物則是遠遠退居後端,坐在圓形餐桌前專心
手上刺繡的婦女。黃華仁正確地運用單點遠近透視法,描繪畫中女主
人,但她佔據畫面的比例卻少的可憐。男主人並沒有出現在畫面上,
卻以一雙暗色軟布鞋安放在靠近客廳右手邊第一間寢室的門口,象徵
男主人在此休息或讀書。這樣的人物圖像及空間意象,令人聯想到傳
統女性深居內闈、任勞任怨的卑微形像。而當時報社的一位漫畫家,
在「台展」漫畫特刊版面上,即將此畫簡化成一個女性形體被蜘蛛網
層層包圍,旁側還題上「蛛之巢」的語句【註14】,極盡戲謔諷刺的意
味。筆者探訪已九十一歲高齡的黃華仁時,她說〈內房〉一作是以娘
家住宅內的陳設及建築為主架構,再將穿著傳統服飾婦女安置在遠處
後廳,乃是按照鄉原古統老師的提議而進行構圖描繪【註15】。從〈內
房〉圖像中,我們又看到威權象徵的男權與政權,宛如兩隻螯鉗緊緊

夾住從事圖像創作的女性。透過父權思想及殖民社會角色分等的權力運作，生存於傳統與現代夾縫間的台灣女性畫家，其筆下的圖像往往無意中反照出不同性別、政治的想像與慾望。

▍三、傳統繪畫系脈的女性畫家

日治時期殖民官展的推動，實際上和殖民教育緊密扣合，裡外呼應。在前後總計十六場的繪畫競賽中，脫穎而出的台灣女性共有二十一位之多。她們全都擁有高等女學校學籍，其中陳進、周紅綢、蔡品、黃荷華及郭翠鳳五人，甚至遠赴日本就讀專門女子美術學校。這些在殖民時期接受日本現代化教育的女性，其繪畫技藝訓練與美學養成必然深受日本近代美術影響，創作亦難免為日本中央及殖民地的美術政策所制約。然而當時台灣社會中亦有少數女性畫家，或者接受父親指導傳統水墨畫技法，或者因成長歷程深受漢文化薰陶，而走向不同的創作領域。前者如新竹才女范侃卿，後者如澎湖詩法、佛法兼修的蔡旨禪，兩人活動空間大抵以傳統漢人社會為主。因而她們的水墨作品載負著延續傳統文人畫系脈的重任，故作品中所呈現的圖像特質與符號意涵，和主流官展系脈女性畫家存在著分歧的面向。

范侃卿（1908-1952）是新竹文人畫家范耀庚的獨生女。范耀庚（1877-1950）自幼鑽研經史，傾心於詩、書、畫合一的文人意境【註16】。曾拜林希周（1894年中舉）學習花鳥畫【註17】，並潛心研習同治年間遊竹塹的指畫名家陳邦選【註18】。1928至1929年閩派畫家李霞（1871-1939）遊新竹，范氏因仰慕其才情迎為座上賓，並命女兒拜

註14 《台灣日日新報》，1929，11，18，（4）。

註16 蔡國川，《竹塹藝術家薪傳錄》，新竹市，新竹市立文化中心，1994，頁53。

註17 蕭再火，《台灣先賢書畫選集》，南投縣，賢思社養廉齋，1980，頁193。

註18 何政廣主編，《清代台南府城書畫展覽專集》，台北市，藝術家，1976，「附錄」第1頁。

圖 5-10　范侃卿　溫愛圖　大約1930-1950年代　設色紙本　143×39（×4）cm　台北市立美術館典藏

李氏為義父。父女兩人都趁機向李霞請益人物畫技法【註19】。范耀庚深受傳統儒學薰陶並從事於私塾教育【註20】，因而范侃卿自幼都跟隨父親「洗硯研墨，讀書談畫」【註21】，不曾進公學校、中學校接受近代化教育。

范侃卿的文學涵養與書畫藝術的養成，基本上是在父親、李霞及傳統文人繪畫系脈中濡染陶冶出來。范侃卿遵循清初王翬及惲壽平等之法度，衷情於蘭、竹及山水畫的鑽研，作品被評為「落筆傳神，清秀優雅」【註22】。從范侃卿遺留的人物畫作可以看出，除了臨摹義父李霞之作，一九三〇年代初流寓新竹之閩籍畫家郭梁（1899-？）【註23】，可能也是她臨摹學習的對象。可見其人物畫雖由李霞引領入門，但也旁及其他各家。

范侃卿〈溫愛圖〉四聯屏（圖5-10），大約創作於1930年至1950年之間【註24】。從形式風格來看，此

註19
王耀庭，〈李霞的生平與藝事——兼記「閩習」在台灣畫史上的一頁〉，《台灣美術》，第4卷，第1期，1991，頁46。

註20
范耀庚於日治期間，曾在新竹關帝廟內開設「六也書塾」傳授儒學及詩書畫。（林榮洲編，《竹塹范家三代展》，新竹市，新竹市立文化中心，1993，頁8。）

註21
同註19。

註22
同上註。

註23
郭梁，字劍狂，號塵海閒鷗，閩縣福安人。擅人物仕女，旁及山水、花卉、翎毛。曾挾藝來台，寓居竹塹。（同註18，頁201。）

註24
〈溫愛圖〉的筆法、用色及構圖，和留存於新竹署名郭梁的〈春夏秋冬〉（1931）一作極為神似。（請參看洪惠冠編，《迎曦送往三百年——竹塹先賢書畫展專集》，新竹市，新竹市立文化中心，1993，頁153「春夏秋冬」圖版。）如果此作是受郭梁人物畫的影響，則其創作年代極可能是在一九三〇年代初期或之後。

作筆法率意流暢,設色淡雅,墨色暈染成趣,雖然人物面容採用立體敷染的西洋透視技法,整體而言仍不脫傳統文人畫溫柔敦厚的風格意境。從圖像內容來看,〈溫愛圖〉是以蘇軾海棠詩、張敞為妻畫眉、梁鴻妻舉案齊眉及鮑宣夫妻共挽鹿車,四則傳統文人情愛故實為題材【註25】,描繪夫妻相敬如賓,宛若神仙眷屬般的生活。然而現實世界中,范侃卿的婚姻路途卻悲淒落寞,受盡折磨與羞辱,導致四十五歲正值創作黃金期即因子宮癌病逝【註26】。〈溫愛圖〉所形塑理想的幸福意象,終究只是無法遁逃傳統男權「牢籠」的閨秀畫家,追求精神解脫的視覺幻象樂園。

出生於澎湖馬公,但主要在本島活動,並曾在新竹靈隱寺靜修的蔡旨禪(1900-1958),則是一位優游於殖民官展內外的奇女子。根據蔡平立所編撰《增訂新編澎湖通史》所載:

蔡旨禪……道號明慧。馬公鎮長安里人。……自幼與群兒異,或繡鳳或塗鴉,不事嬉遊,九歲則長齋繡佛,並就教於名學者陳錫如,……國學基礎甚佳。及長守貞不字,好吟詠,兼嗜書畫。……隻身到廈門美術專科學校深造。當日據時期,一以振興漢學為己任,在彰化縣設帳授徒,……曾受霧峰望族林獻堂先生之聘,為其家庭教師。【註27】

從同為澎湖人的蔡平立此段敘述文字,一位自幼熱愛研習傳統儒學、詩、書、畫的佛門女子的形象躍然而出。蔡旨禪與當時其他女性畫家所追尋的人生目標,因此截然迴異。第一:她曾經為了追求繪畫藝術的提升,單獨赴廈門美術專科學校(簡稱廈門美專)深造。第二:她有強烈的族群文化意識,除了「設帳」傳授漢學之外,還曾經與民族運動精神領袖林獻堂過從甚密。第三:帶髮修行,潛心佛學。由於蔡旨禪懷抱入世弘法的哲學思想,故其行事作為乃能突破長期以來性別與殖民文化結合所形成的權力核心。她的繪畫作品所表現優游自在、自成一格的風貌,似乎正是她奇特一生的自我寫照。

1935年的〈幽香〉,蔡氏以沒骨填彩法畫出菊花主題,而具有結構性作用的籬笆,則以勾勒填彩運筆著色,表現出裝飾性重彩寫實風

格。墨染的湖石、沒骨淡彩的菊葉，則採淡雅寫意的手法，以行草筆法題寫七言詩句【註28】，傳達詩書畫合一的理想文人畫境界。此作蔡旨禪結合傳統寫意及現代寫實風格於一爐，並用借物託寓的手法彰顯其內在的精神意境（圖5-11）。

　　蔡旨禪的知識與繪畫養成，基本上是偏向於根深蒂固存在台灣社會的傳統漢學及文人書畫的系脈，這是她後來選擇進入中國境內而非日本內地美術學校進修的主因。她也和當時幾位具有中國美術學校經歷的台灣男性畫家一樣【註29】，返台也參加官展的角逐，並以〈優曇花〉入選1935年的第九回「台展」東洋畫部。〈優曇花〉所表現精細寫實的形式風格，表面上與「台展」會場中的其他花卉植物作品並無太大差別。但蔡旨禪所畫的優曇花，屬於外來種並非本土的地域性花卉。她所描繪的題材與多數「台展」畫家選擇亞熱帶南國植物，刻意塑造「地方色彩」氛圍的走向大異其趣。而她也曾作〈偶成〉一詩，詩曰：

註25
〈溫愛圖〉從右至左分別是：一、宋蘇軾海棠詩：「只恐夜深花睡去，故燒高燭照紅妝」；二、漢書張敞傳：「為婦畫眉」；三、後漢梁鴻傳：「妻為具食，不敢於鴻前仰視，舉案齊眉」；四、後漢書鮑宣妻傳：「更著短布裳，與宣共挽鹿車歸鄉」四個故典。（參考范侃卿之弟范天送先生所提供之資料。）

註26
依范侃卿次子范正雄所述，其母年輕時，因長居內閣，祖父范耀庚又因只有一女，始終捨不得母親出嫁。因而當南寮蔡欽旺挾著青年才俊之姿，活動於新竹市政商社交圈時，祖父在資訊不發達，蔡某又有意隱瞞已婚之事，遂將母親終身託付給蔡某。結果母親與「蔡先生」生下他們後，卻無法為子女爭取到正式名份。自幼他們兄弟姊妹五人的撫養與教育重擔，則都是由母親及祖父母挑負著。（1998年2月28日電話訪問蔡正雄稿。）

註27
蔡平立編著，《增訂新編澎湖通史》，台北：聯鳴文化，1987，頁1247。

註28
在「意象與美學——台灣女性藝術展」中此作被定名為〈花卉〉，但因落款題詩曰：「幽香浮動晚秋晴，不覺東籬氣自清。多少凡花爭俗艷，要論風骨總轉（輸）卿」。（台北市立美術館展覽組編，《意象與美學——台灣女性藝術展》，台北市，台北市立美術館，1998，頁67。）此詩亦收於法元所編《旨禪詩畫集》，因全詩以菊花為中心作描述，而起頭的「幽香」一詞與畫旨更加貼近，故將之更名為〈幽香〉。（法元編，《旨禪詩畫集》，澎湖縣白沙，編者印製，1977，頁10。）

註29
曾入中國的美術學校就讀的台灣男性畫家，包括有東洋畫家：潘春源（曾於1924年入汕頭美術學校三個月）、許春山（入廈門美專）、余德煌（1931年入廈門美專）；西洋畫家：謝國鏞（1933年廈門美專畢業）、黃連登（廈門美專）、黃南榮（廈門美專畢業）、許聲基（後更名呂基正，1933年廈門美專畢業）。〔參見王行恭編，《台展、府展台灣畫家東洋／西洋畫圖錄》兩冊，台北市，王行恭設計事務所，1992，後附「畫家一覽表」。〕

最愛覓花供法王，
嫌他蘭菊屬尋常，
菩提淨土直心處，
自有優曇一樣香。【註30】

可見日常禪修生活中，她尋覓
神聖、奇特的優曇花供奉佛前，以表
達禮佛禪拜的虔誠之心。因而〈優曇
花〉淨土聖花的意象，實與她的宗
教信仰相連結（圖5-12）。在佛教傳說
中，優曇花曾於佛陀誕生時盛開，因
而在佛教術語中優曇花代表著好預
兆。另根據《広辞苑》的解說，優曇
花原產於喜瑪拉雅山、緬甸及斯里蘭
卡。它每隔三千年開花一次，花開時
金輪王及釋迦牟尼則會降臨世間拯救
苦難的大眾。由此可知蔡旨禪所畫優
曇花，實為隱含有逃離煩憂俗世，盾
入理想淨土的象徵符碼【註31】。

蔡旨禪參加殖民官展既然志不
在畫技的競爭，故1935年之後即脫
離官展的系脈。從她留存於世的少
數幾件畫作，以及法元師父為她所編
輯的《旨禪詩畫集》來看，她大約於
中期即摒棄現代「會場藝術」，晚
期則沉醉於書法及水墨畫的創作【註32】。偶有直發心性與表現自然天
趣之作出現。例如蔡氏晚年所作〈楊柳美人〉，畫中梳髻仕女身著傳
統服飾，右手挽著魚籃，左手捻著唸珠串，屹立於微風吹拂的楊柳樹
下。從題跋詩以「觀音」起頭，推測此幅人物畫應當是依據「三十三
觀音」中的「魚籃觀音」故事文本所繪【註33】。但是如果我們參照蔡
旨禪一生的歷程，〈楊柳美人〉所指涉的象徵意涵似乎就更加豐富。

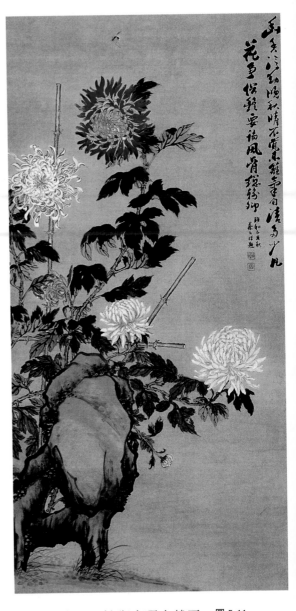

圖 5-11
蔡旨禪 幽香 1935 設
色紙本 131×61cm 私
人收藏

　　據蔡平立的通史之記載：「（蔡旨禪）母黃氏招，禱於觀世音菩
薩而孕焉。……及長守貞不字，……生平尤致力於佛教，建佛堂，修梵
宇，抱度己度人之宏願，講經說法，無非欲令破小我之執而會歸大我，
……同登彼岸」【註34】。從她誕生的神話傳說及奉獻一生給佛門的事
蹟，讓我們很難不將楊柳美人、觀音及蔡旨禪的意象聯想並重疊為一。
透過圖像的媒介，她將現實生活中的自我與神聖女性神祇合為一體，象
徵著她誓言終身如觀音般，留駐塵世修道說法，並與苦難眾生共渡彼
岸。換言之，〈楊柳美人〉的圖像既是「魚籃觀音」的化身，同時也是
畫家本人的自畫像（圖5-13）【註35】。

▎ 四、結語

　　台灣女性在專業美術創作領域中佔有席位的歷史並不長，從二十世紀初葉迄今尚未達一百年。在爭取創作權與創作空間的篳路藍縷階段中，歷經日治時期女性畫家的集體努力，雖然多數都未達盡善盡美的理想境界。然而她們在傳統封建男權與外來殖民父權雙重制約的社會環境下，因緣際會得以闖進美術創作的公共場域，並以彩筆博得「文化製造權」。就此層面來看，她們的奮鬥實已具有開創性的歷史意義。這些女性藝術家所遺留下來的作品，在技巧上或許並不純熟，在構思方面也並非縝密，甚至有許多作品都受到男性長輩或古人的影響，稱不上是完全獨創的巨作。但即便是如此，如果吾人能夠從社會藝術史的角度切入，仔細體會每一件作品所蘊涵的性別、權力及隱藏在圖像背後的象徵意義，那麼早期不同系脈女性畫家作品中幽微、豐富的圖像，亦將是社會文化衍繹進展的重要視覺文化資產。

註30

《旨禪詩畫集》，頁92。

註31

Lai, Ming-chu, "Modernity, Power, and Gender: Images of Women by Taiwanese Female Artists under Japanese Rule", Yuko Kikuchi, *Refracted Modernity: Visual Culture and Identity in Colonial Taiwan*. Honolulu: Hawaii University Press, 2007, p158,165.

註32

蔡旨禪存世作品不多，曾兩度於展覽會中出現。一次是1998年台北市立美術館策劃的「意象與美學——台灣女性藝術展」中的〈幽香〉，（同註28）另一次則是2008年「美術高雄2008——日治時代競賽篇」展出〈佛〉、〈啄棄圖〉兩件畫作及一件〈應景詩〉書法。而澎湖白沙法元師父編輯的《旨禪詩畫集》，則刊印了六十一件畫作和一件行書中堂。

註33

印度觀音菩薩信仰傳入中國後，大約於十世紀神衹性別由男性轉成女性。之後民間乃有「三十三觀音」的傳說故事，而「魚籃觀音」即是其中的一種。根據明中葉流行於江浙地區的《魚籃寶卷》、《提籃寶卷》、《賣魚寶卷》所敘，觀音變身伴裝成一名貌美的賣魚婦，到江蘇沿海村莊傳播佛法，及拯救惡霸俗眾的故事（王俊昌，〈試探魚籃觀音文本的社會義涵〉，《中正歷史學刊》第8期，2006，頁88-89、96-97。）

註34

同註27，頁1247。

註35

同註31，頁159-160。

6

流轉的符號女性

台灣美術中女性圖像的表徵意涵 1800s-1945

▌一、前言

　　「前現代」時期台灣的傳統繪畫中，以宗教、裝飾藝術型式出現的女性意象，多數是彩繪、雕塑在寺廟、民宅的裝修細部，少數才會筆繪於紙本卷軸之上。傳統藝術中的女性意象，大致上可歸類為女性神祇、巾幗英雄和賢淑仕女三種。當時台灣傳統漢文化系統的男性畫家，在運用、描繪女性意象時，通常都賦予這些特定的文化符碼相關連結的表徵意涵。例如女性神祇隱喻漢民族長生不老、救世慈悲、或吉祥納福的儒佛思想；巾幗英雄則傳達政、儒合一的忠孝觀念；而溫婉女性則象徵賢淑順從的女德情操。

　　然而跨入二十世紀，在日本殖民情境下，台灣總督府透過殖民地圖畫教育及日本內地美術專門學校教育，將西方現代化繪畫技巧與觀念植入台灣。從一九二○年代中期開始，殖民當局又積極推動州級學校美展及官展，將日本現代繪畫觀迅速地傳播至台灣各個角落【註1】。在此場文化藝術革新的時代變局中，台灣專業畫家及民間畫師，幾乎都必須學習如何挪用、轉化新文化母國所行銷的現代繪畫形式及風格。而二十世紀上半葉，台灣畫家筆下的「符號女性」（sign woman），在新的「交流系統」（a system of communication）與「表意系統」（signifying system）建立時，必然也會呈現出和前個世紀截然不同的「視覺表徵系統」（visual symbol system）【註2】。

　　本文的研究將擇定十九世紀以來的台灣傳統繪畫，與二十世紀前期近代繪畫中的女性圖像，作為探討的範疇。針對從「前現代」跨入近代的過程中，以女性意象為創作「符徵」（signifier）的台灣畫家，在面臨封建政治、社會、宗教，轉而遭逢殖民、同化、戰爭統制等不同制約因子時，其筆下的「符號女性」究竟被賦予那些視覺文化的表徵意涵。

　　「符號女性」此一用詞，乃英國女性藝術史家葛瑞絲達・波洛克（Griselda Pollock,1949- ）及黛博拉・崔利（Deborah Cherry）兩人在論述西方女性視覺藝術時，都採用的一個具有顛覆「性差異社會產物」（the social production of sexual difference）的突破性議題。而「符

號女性」的理論架構，主要是源自另一位西方女性文化研究者伊麗莎白‧柯威（Elizabeth Cowie），於1978年所發表的〈女性作為符號〉（Woman as sign）一文中的觀點。波洛克認為，柯威於文中運用結構人類學分析的理論，闡述「女性的交換」（the exchange of women）可被視為一種「交流系統」的模式。它和語言記號學理論中的「表意系統」是可以相互結合的【註3】。而崔利也歸納分析柯威所討論的「符號女性」，乃指女性被運用為「符號」（sign），但不「意指」（signify）「女性」（women）。「符號女性」在男性書寫的藝術史中，乃是陽性的創造物（masculine creativity）。柯威的理論促使「表意系統」產生相當多的爭辯，而「符號女性」因而得以有廣泛、分歧的流通意涵（circulated with widely differing signification）【註4】。波洛克及崔利即是延續柯威的論述，將「符號女性」理論擴大運用於詮釋女性藝術家作品所映射的性別、社會、文化等議題【註5】。

　　近十年來西方女性視覺藝術史研究者在解析女性意象（female image）時，並非單純把它看做是個人的藝術表現（art as personal expression），而是強調作為一種文化產物（cultural production）圖像所具有的表徵功能。而這些隱藏著特殊社會、歷史、文化意涵的符碼（code），則須與其他社會知識場域（other arenas of social knowledge），包括：法律、醫藥、教育、宗教、政治或慈善活動等【註6】，做相互交叉之驗證，方能恰當、準確地將圖像解碼（decode）。

　　運用柯威、波洛克及崔利的理論探討十九世紀至1945年的台灣

註1

賴明珠，《日治時期桃園地區的美術發展》，桃園市，桃園縣立文化中心，1996，頁38-41。

註2

Griselda Pollock, *Vision & Difference: femininity, feminism, and histories of art*, London and New York: Routledge, 1993 (5th edition), p.12.

註3

同上註。

註4

Deborah Cherry, *Painting Women: Victorian Women Artists*, London and New York: Routledge, 1993, p.13-14.

註5

同上註，頁14。

女性圖像，筆者發現「符號女性」確實也存在於不同歷史時空，台灣男性藝術家所創作的視覺文化產物當中。在滿清王朝東南隅邊陲的島嶼群上，漢族傳統男性職業畫匠與文人水墨畫家筆下的女性意象，和1920年代中期到1945年，受日本近代藝術影響的台灣男女藝術家，前後不同社會、文化背景下的女性符碼所象徵的「表意系統」也截然不同。這些女性符徵背後所蘊含幽微的社會文化意涵，只有重新放回波濤洶湧的歷史洪流中檢視與評價，才能彰顯出歷史撰寫者所忽略「符號女性」多面向、分歧的表徵意義。

▌二、台灣傳統繪畫中的符號女性，1800s-1945

　　漢文化系統下台灣傳統藝術的女性意象，多數都出現在建築裝修的細部。例如傳統寺廟、民宅的屋脊、排頭、水車堵上的交趾陶、泥塑剪黏，牆壁、門戶、窗牖、通樑上的彩繪，或吊筒、楣柱上的木雕、石雕，常見以女性神祇、歷史女英雄或仕女圖像加以裝飾。這些以宗教、裝飾藝術形式出現的女性意象，包括有觀音、媽祖、西王母、麻姑、何仙姑、嫦娥、七夕娘、花木蘭、楊門女將、樊梨花、梁紅玉或古典美女等。至於畫在紙本卷軸上的女性圖像，大致上也可歸類為儒佛神祇、巾幗英雄及淑世賢德女性三大類。以下將分別從這三類女性圖像，分析傳統藝術中「符號女性」所被賦予及流佈的象徵訊息。

1、浮世想望的女性神祇

　　以閩粵移民為主的台灣社會，在漢民族社會、文化、宗教、習俗等「社會知識場域」的制約下，賦予男、女神祇個別、特定的表徵意涵，以傳達樸拙農業社會的普羅庶民對靈界的超凡想像。傳統漢人佛道神仙故事當中，例如慈航普渡觀世音、海上聖母媽祖娘、瑤池金闕西王母、獻桃祝壽麻姑仙、乘槎渡海何仙姑、奔月偷藥嫦娥娘、庇佑成年七娘媽等，都屬於慈祥、良善的女性神祇。歷史故事或傳說中的

圖 6-1
許筠 仕女圖
1860s-1890s 彩繪、紙
本 136.5×67.5公分
私人收藏

女性神祇，一如男性神祇，都意味（signify）著祂們能夠實踐信徒所祈求的現世慾念與期望。在漢人的宗教信仰中，透過具象化神祇的膜拜或冥想的儀式，信眾們相信他們將因此獲得滌罪救贖、長命百歲、福祿吉慶等俗世的願望。而傳統畫家、工藝家為信眾所創造的神祇之雕像或畫象，乃是人們宗教象仰、心靈想望下的社會文化產物。

清咸豐初年（1851-1855）應板橋林家東主林國華（1802-1861）之邀來台的許筠（？-1899），乃是福建晉江文人，能詩能文，又擅長書法及丹青【註7】。許筠流寓台灣時所畫的作品中，設色紙本〈仕女圖〉（圖6-1）即是一件具有漢民族凡世慾念的民俗繪畫產物。許筠以受西方明暗寫實觀念影響的技法，暈染人物的臉部五官及四肢軀幹，並融合閩派粗獷大膽、轉折強勁的筆墨，描繪恭奉酒樽的仕女與捧獻牡丹花籃的侍童。「樽爵」隱喻「科舉爵位」，「牡丹」則取「榮華富貴」之象徵。從傳統漢族圖

註6 同上註，頁12。
註7 戈思明主編，《振玉鏘金——台灣早期書畫展》，台北市，國立歷史博物館，2005，頁53、158。

像文化的脈絡來追溯此人物圖卷，仕女與諸祥瑞物件皆為承載性的符碼，它指涉著浮世凡夫對功名利祿的想望。

　　二十世紀前葉興建的南投草屯莊氏宗祠，正廳明間壽樑上的〈何仙姑〉彩繪，乃是1926年鹿港民間彩繪師傅郭啟輝（1889-1962）、郭啟薰（1890-1970）堂兄弟所製作【註8】。傳達的也是傳統漢人社會對生命延長的想像與希冀。何仙姑乃道教八仙傳說中唯一的女性神祇。據記載她是北宋永州人，幼時在山中採茶巧遇呂洞賓，遂被渡化成仙【註9】。何仙姑出現在宗教圖像上，大都會被形塑成手中拿著杓形漉酒器，叫作「笊籬」。後來慢慢又演變為手執荷花或蓮葉，以象徵修身養性、出污泥而不染、和祝頌長壽等多重的隱喻【註10】。此件門板彩繪中，仙姑以右肩扛荷葉的姿勢側坐在梅花鹿上，橘紅的喜慶色調，和墨色暈染的祥雲，則營造出羽化登仙的宗教意境（圖6-2）。圖中何仙姑持蓮葉與坐騎花鹿一起出現的意象，在晚清及日治時期台灣廟宇建築彩繪、交阯陶燒、木器雕刻中，儼然已成為流行普遍的組構單元。

圖 6-2
郭啟薰 何仙姑 1926
彩繪、木板 南投縣政
府文化局提供

畫師、藝匠將「何仙姑」轉化為「長壽」的符碼，「鹿」取其諧音，用以轉借為「福祿」、「功祿」的象徵意涵，女性神祇、動物符號合而為一，透露的是漢人利用文化符碼傳達對俗世福祿永生的祈求夢想。

2、男權化身的巾幗英雄

上述女性神祇是台灣傳統漢文化系統下，民俗畫家經常運用以表達浮世想望、宗教意味濃厚的社會文化符碼。而儒漢文化系脈中，另有一具道德倫理、政治教化象徵意涵的「符號女性」。由君權、父權的男性所塑造的「符號女性」，包括有：花木蘭、樊梨花、楊門女將、梁紅玉等，經常在稗官野史、戲曲小說或民俗工藝中出現的巾幗英雄意象。而其中又以家喻戶曉的花木蘭故事最為膾炙人口，並且成為台灣民間閩粵藝師最喜愛傳抄襲用的女性符碼。

鹿港彩繪世家郭氏第三代郭啟輝（1889-1962），1932年替南投草屯西河堂正廳彩繪的〈花木蘭代父從軍〉隔屏（圖6-3）【註11】，即是此類型符號女性的代表範例。〈木蘭詩〉乃古樂府歌詞之篇名，南朝《古今樂錄》最早收錄此首民間詩歌。〈木蘭詩〉以雜言六十二句，敘述孝女木蘭女扮男裝，代父出征，最後戰勝還鄉的敘事文本。木蘭的故事藉由民間的代代傳述，經藝術加工之後，遂衍生出木蘭的姓氏、閭里及更加豐富生動的故事情節【註12】。在傳統戲曲及木刻版傳

註8
陳秀義總編，《草鞋墩彩繪風華調查研究》，南投市，南投縣政府文化局，2003，頁52、59。

註9
丁載臣發行，《中文辭源》，台中市，藍燈文化，1987，頁0188。

註10
野崎誠近著，古亭書屋編譯，《中國吉祥圖案》，台北市，眾文圖書，1981，頁197-199。

註11
在《草鞋墩彩繪風華調查研究》一書中，南投草屯西河堂彩繪全訂為郭啟薰之創作。（同註8，頁136、141。）但據陳美玲的研究調查，郭啟輝自幼追隨三伯父「福隆司」學習書法、漢學，所取的別號相當文雅，具有濃厚的文人氣息。郭啟輝的筆名包括「醉墨園癡墨子」、「醉墨軒主人」、「鹿溪墨癡」、「臥雲軒雲生」等，都是他落款時常用之字號。而郭啟薰別名貞卿，人稱「荃司」，常用的別號則為「鹿溪漁人」、「鹿溪漁叟」等。（陳美玲，〈鹿港郭春江（柳司）民宅彩繪研究〉，中原大學室內設計學系碩士論文，1999，頁126-127。）依此〈花木蘭代父從軍〉落款署名「墨醉子筆」，則此作應為人稱「鴻司」的郭啟輝所彩繪。

註12
同註9，頁1498。

絕塞春深草不青，女郎經久戍樓庭。軍中萬馬如撾鼓，只當窗前捉織聲。看清吳鎮先生看此句 墨禪子畫 [印]

奇小書中，花木蘭乃被塑造成：孝順、勇敢、忠貞、堅毅、奉獻的角色與形象。她是帝制男權社會以性別顛倒手法所創造的符號女性。花木蘭被賦予跨越性別界線的曖昧身分，遊走於封建倫理綱常所架構的社會網絡間。此件畫在草屯西河堂正廳隔屏板上的彩繪，描繪身著戎裝在邊境戍守的木蘭，正下馬調整軍鞋，背景則是蕭瑟淒涼的塞外風光。彩繪師傅郭啟輝延用傳統花木蘭的人物故實，表彰千古傳唱中的女英雄，代父衛戍塞外，忠孝雙全的典範意象。畫中題跋郭啟輝則引用吳鎮詩句：「絕塞春深草不青，女郎經久戍樓庭。軍中萬馬如撾鼓，只當窗捉織聲」【註13】，藉以表露他對理當在家織布的弱質女性，為父、為社稷戍守塞外，深感不捨的想像之情。

代父從軍的花木蘭，如同唐初出征西涼的樊梨花，宋天波府楊家征西十二寡婦中的佘太君、穆桂英，南宋擊鼓退金兵的梁紅玉等古代女英雄一樣，都是傳統戲曲小說中男性文學家所形塑忠君愛國的

女性。以男權為核心的漢文化體系，在政治、文學、藝術的詮釋過程中，巧妙地運用民間逸聞、歷史傳說中的女性，將其轉化為權力象徵的符碼，並賦予她們具有激勵世人堅毅卓決、效忠君皇的表徵意涵。

3、權威道德美學的凡間婦女

圖 6-3（左頁圖）
郭啟薰 花木蘭代父從
軍 1932 彩繪、木板
南投縣政府文化局提
供

傳統藝術中除了傳達浮世想望的女性神祇，以及激勵忠孝觀念的女英雄這兩類符號女性之外，理想化的凡間婦女，也是漢儒政治、社會觀孕育下的文化產物。隨著朝代的推演，傳統男性史家、文學家、藝術家，在其書寫、圖繪領域中分別以「列女」、「百美」、「閨秀」、「才女」等稱謂，指涉載負道德倫理和稟賦才華的典範女性。

東漢劉向在纂編《列女傳》時，將「《詩》、《書》所載賢妃貞婦」及「孽嬖亂亡者」的故事【註14】，按照「母儀」、「賢明」、「仁智」、「貞順」、「節義」、「辯通」、「孽嬖」七項輯錄【註15】，以達到藉史勸戒天子的目的。之後，每個朝代都參酌《列女傳》的分類條目，書寫不同封建王朝的女性典範。這些皇室記載的歷代知名婦女，乃成為中國歷代后妃母儀天下的正統教本，流傳至民間後也成為傳統婦女的閨閫箴戒。

明、清時期，用以規範婦女生活的木刻版畫插繪書籍，例如：明代刊印的《閨範十集》，明萬曆34年（1606）付梓的《劉向古列女傳》【註16】，及清乾隆20年（1755）顏希源刊印的《畫譜百美圖併新

註13

同註8，頁141。

註14

據《漢書》的記載：「向睹俗彌奢淫，而趙、衛之屬起微賤，踰禮制。向以為王教由內及外，自近者始。故採取《詩》、《書》所載賢妃貞婦，興國顯家可法則，及孽嬖亂亡者，序次為《列女傳》，凡八篇，以戒天子。」（班固著，楊家駱編，〈卷三十六楚元王傳・附劉向傳〉，《新校本漢書并附編二種》，台北市，鼎文，1978，頁1957-1958。）

註15

劉向《列女傳》歷經數代傳鈔，至宋代已非古本原貌。劉向古列女傳，有傳有頌，分「母儀」、「賢明」、「仁智」、「貞順」、「節義」、「辯通」、「孽嬖」七卷，每卷各十五篇，（今本卷一佚去一傳）。《續列女傳》，不著撰者，有傳無頌，計一卷。（劉向著，張敬註譯，《列女傳今註今譯》，台北市，台灣商務，1994，頁5-7。）

註16

《閨範十集》及《劉向古列女傳》明刻印版，現藏於國立故宮博物院，並曾於國立台灣美術館「女人香──東西女性形象交流展」2005/11/12-2006/2/12中展示。（高千惠，〈女人香──東西女性形象交流展展品鑑賞〉，《藝術家》第367期，2006，頁310圖版。）

詠合編》等書【註17】，其所附木刻繪本中的女性圖像，大抵即是依據劉向所輯錄，具有「說教」、「規諫」意義的七類「符號女性」為藍本，另加以增刪衍繹。其中「孽嬖」一類因指涉負面價值的範例，後世繼承者在改編新錄時，大都加以捨棄【註18】，僅只書寫、圖繪其他深受推崇敬慕的六類婦女，以凸顯、表揚劉向籍班昭《女誡》所推崇的「德言容工」之婦德標準，並鞏固皇室王朝所提倡的家庭倫理核心價值。這些以古代著名婦女為主角的木刻插繪本，則成為明、清兩代藝術家創造淑世典範「符號女性」的根源。

日治時期新竹文人陳傲松（1910s-？）於1938年所畫的〈織布圖〉（圖6-4），即是吻合傳統男權社會對農家婦女理想規範的內涵【註19】。早期台灣聚落多數由來台漢人的移民墾拓社群所形成，生活習俗亦遵循「男耕女織」的農業分工型態。婦女在婚前是否精於織布、針黹、刺繡等女紅手藝，乃是傳統社會認定婦德的標準之一。而結婚後持續辛勤工作

圖 6-4

陳傲松 織布圖 1938 彩繪、紙本 112×124 公分 朱錦城先生收藏 新竹市立文化中心提供

144

的妻子，盡心供奉公婆的媳婦，及竭力撫育子女的母親，則是評判閨閣良範的依歸準則。陳傲松畫中左手執紗線，右手轉動紡錘的婦女，身著清式服飾，坐在竹凳上織布。她的身後坐著一位駝背痀僂、頭髮花白的老嫗，雙手拱靠在置放著盆栽、香爐及茶具的長桌上。竹篾編成的門扉，以及簡陋的家具擺設，暗示婦人家中經濟不佳的狀況。而勤勞、孝順的婦女，則藉著織布、養雞賺取貼補家用酬勞，同時也擔負起侍奉年邁婆婆的職責。陳傲松在畫中形塑一位體現勤勉劬勞、孝順持家美德的農家婦女，透過這個具有表徵意涵的符碼，旌揚的正是自劉向以來儒家學者所規範支配的女性之價值與意義。從事勞力操作、遵守婦德的女性，象徵著集「賢妻」、「良母」、「孝媳」於一身的閨閣典式。她不但是整個家族的重要支柱，更是歷代皇朝文官所闡述「家庭價值核心」的守護者。畫者透過蘊含說教意味的「符號女性」，一方面推崇含辛茹苦、犧牲奉獻的傳統婦女，一方面也將亙古以來漢文化對婦德的規範，透過「文化符碼」傳達淑世賢德的表徵概念。

明、清封建王朝及儒家官員透過文字書寫及木刻插繪本，塑造孝順、勤勉、明智、慈愛、貞節的理想女性，規範、勸誡後宮佳麗、名門淑媛、民間各階層女性，肩負起守護「家庭核心價值」的倫理重責。而從晚明至盛清時期，則有另一種婦女的典範——閨秀才女，在社會文化的變革中成為學界辯論重心，並且在清朝的文學、美學論述中，成為探討「婦學」不可忽略的重要議題。研究明、清漢學史的美國學者曼素恩（Susan Mann）即認為，盛清時期的中國菁英世家，透過家庭教育栽培出博學多聞的閨秀才女。才華洋溢的女性未出嫁前是菁英家庭的重要資產，出嫁後則是彰顯娘家「淵博家學」的標記【註20】。當時在章學誠等古文復興運動學者的催生下，兩個形象鮮明有力

註17　曼素恩著，楊雅婷譯，《蘭閨寶錄—晚明至盛清時的中國婦女》，台北縣新店市，左岸文化，2005，頁404-407。
註18　同上註，頁401。
註19　原圖刊於洪惠冠編，《迎曦送晚三百年：竹塹先賢書畫展專集》，新竹市，新竹市立文化中心，1993，頁108。
註20　同註17，頁401-402。

的博學才女：東漢史家、《女誡》作者班昭（曹大家）及東晉柳絮詩人謝道蘊，乃從古老的典籍中被「召喚」為現世閨閣才女完美的儀型典範（paradigm）【註21】。在清儒的界定下，飽讀古典經籍、才華洋溢的「符號女性」，不但必須擔負起教育王朝優異下一代的職責，同時更運用詩文宣揚傳播盛世的婦德教化【註22】。

傳統婦學無遠弗屆，十九世紀地處東南海隅的台灣，透過朝廷派駐的官員及儒家學者的教化與薰陶，「德言容工」的古典女誡，或融「賢妻」、「良母」、「孝媳」為一的婦德典範，亦是台灣以男性為主的文學家、畫家、民間工藝師傅，在書寫、詮釋、形塑女性意象時遵循的圭臬。而在男性觀看（observe）、凝視（gaze）、指涉（signify）下的博學才女，無論是代表正統王室發聲的女教師，或者是以文筆、畫筆、針黹表現優異稟賦的才女，他們所傳達地依然是封建王朝的道德與美學權威。

由男性所詮釋「工具化」的「符號女性」當中，受過教育的博學才女，顯然應當是比較容易隨著社會性別關係的鬆動，進而擁有自主性的一群。然而當博學才女擁有發聲權，她是否能夠跳脫指導者男性「凝視」的界線藩籬，並且由被動的客體（object）轉化為自我的主體（subject），則是探討「符號女性」流變史必須面臨的議題。

新竹閨秀才女范侃卿（1908-1952），大約於1928年至1930年代所畫的「仕女圖」，是二十世紀前期少數由台灣傳統博學才女，以自然性別（gender）描繪社會性別（sex），但傳遞的依然是男性導師灌輸的樣板式「符號女性」。范侃卿是近代新竹文人書畫家范耀庚（1877-1950）之獨生女，自幼跟隨父親「洗硯研墨，讀書談畫」。范氏二十一歲時（1928-1929），恰逢「閩派」人物畫家李霞（1871-1939）載筆遊蓺。在父親的同意下，范侃卿拜李霞為義父，並追隨他臨習「閩派」人物畫法【註23】。此外，范侃卿也參酌清初王翬、惲壽平筆韻墨法，故「落筆傳神，清秀優雅」乃為識者所讚賞【註24】。她於1929年曾以〈群仙祝壽〉一作獲得「全島書畫展覽會」優選【註25】，因而是1920至1930年代享譽北台的閨秀才女。其傳世作品中，如〈快煮庭中雪〉及〈美人圖四屏〉裡溫婉柔順、多才多藝的閨

閨女性，或〈溫愛圖〉四屏中的理想典範婦女，都完全吻合傳統男權社會所規範的「符號女性」。

　　以〈溫愛圖〉四屏（**圖5-10**）為例，此四屏連作乃從傳統詩詞典籍中，擷取四對相敬如賓、恩愛夫妻的故事為創作題材。從右至左，第一幅范氏運用宋代文豪蘇軾所寫〈海棠詩〉，「只恐夜深花睡去，故燒高燭照紅妝」的詩境，描繪唐明皇、楊貴妃「在天願做比翼鳥，在地願為連理枝」的永世盟約。第二幅則以《漢書》所記載，張敞「為婦畫眉」的閨中韻事為圖繪文本依據。三、四兩幅，則「再現」鮑宣之妻鮑少君褪去華服，與夫「共挽鹿車歸鄉」，及孟光因崇仰夫君梁鴻品德，誠摯「舉案齊眉」的歷史情境。鮑宣、梁鴻夫婦安於貧賤、懷抱理想的故實，文本出自《後漢書》【**註26**】。鮑少君因具有「侍執巾櫛，……脩行婦道，鄉邦稱之」的美德，故後世屢將她收錄於〈列女傳〉中，以表旌她閨門懿範的美德。范侃卿透過父親、男性史家、文學家及畫家的導引，深入理解古典史集、詩詞、繪本所演繹、詮釋的傳統「神仙眷侶」文化符徵。〈溫愛圖〉四屏中，她以彩筆形塑令人欣羨的世紀佳偶，潛意識中也反映出她對未來婚姻生活的期待與想像。父權社會所推崇「白頭偕老」、「相敬如賓」、「貧賤相守」的夫妻模式，及「德言容工」的人婦形象，自幼年庭訓開始就已內化為她思維的模式。因而當這位擁有美學論述工具的近代才女，透過畫筆「發聲」時，傳遞的依然不脫離前現代「儒家霸權」（Confucian hegemony）所界定的婦德範疇。

註21
同上註，頁182。
註22
同上註，頁183-185。
註23
王耀庭，〈李霞的生平與藝事——兼記「閩習」在台灣畫史上的一頁〉，《臺灣美術》，第13期，1991，頁46。
註24
黃瀛豹編，《現代臺灣書畫大觀》，新竹郡新竹街，現代臺灣書畫大觀刊行會，1930，「范侃卿條」（無頁碼）。
註25
洪惠冠編，《彩藝芬芳——竹塹范家三代書畫展》，新竹市，新竹市立文化中心，1993，頁9。
註26
賴明珠，〈閨秀畫家筆下的圖像意涵〉，《意象與美學——臺灣女性藝術展》，台北市，台北市立美術館，1998，頁34、36。

▌三、台灣近代繪畫中的符號女性，1895-1945

　　1894年爆發的甲午戰爭，滿清中國大敗，於1895年4月與戰勝國日本簽訂馬關條約。台灣與澎湖遂在一紙協約下被割讓給東方新興帝國——日本。統治權力集團的易手，迫使台灣近代美術的發展進入折衝、融合與變革的時代場景。具有文化承載、指涉意涵的「符號女性」，在這一場「文化產物」主導權的角力場域中，依然是強勢殖民政府及男權社會所支配、壟斷的象徵符碼。在異族殖民的情境下，日本近代化平權教育隨著維新後的殖民教育體制植入，使台灣菁英家庭女性獲得數百年來首度的受教權與發聲權。因而「符號女性」的詮釋及象徵意涵，在二十世紀前葉碰撞出微妙的變化。

　　1895年台灣被日本納為第一個海外殖民地後，這個位於太平洋西南隅，被葡萄牙人讚嘆為「福爾摩沙」的美麗島嶼，遂成為殖民帝國開發、探險的新樂園。而日本的人類學家、考古學家、教育家、建築師及藝術家，在殖民政權全力扶助下，絡繹不絕地往返於殖民地及內地島嶼之間。正如歐洲殖民帝國之先驅者一樣，當日本殖民冒險家初期踏上視覺感官新穎奇異的境域（territory）時，他們對周遭饒富亞熱帶南國色彩的風土民情，內心中自然也湧現無比刺激、興奮的「異國情懷」。

　　當軍事統治底定進入文治高潮期時，台灣總督府則積極、縝密地策劃，於台北首府舉行全島性的徵件官展——「台灣美術展覽會」（簡稱「台展」）。1927年「台展」開辦，除了有視覺文化主控權的宣誓作用，同時透過文化機制的建立，也達到操作視覺藝術「文化符碼」的實質統治效益。從1927年第一回「台展」，到1943年第六回「台灣總督府美術展覽會」（簡稱「府展」）結束，台灣總督府總計舉辦過十六次全島性的官辦美展。官展舉行期間（大約10-13天），展前的媒體造勢活動及展後餘波蕩漾的報章評論，往往就是掌控發聲權的殖民官員、藝評家、藝術家齊鳴共奏、詮釋符碼的時刻。「地方色彩」理念與「時局美術」口號的提出，則是十七年間十六次殖民官展，伴隨著政治、文化、美學及戰爭局勢，醞釀出一場又一場的「視覺表徵」大秀。因此殖民政權所主導的這兩波視覺表徵戲碼，遂成為我們探討

從1927年至1945年間，台灣繪畫中「符號女性」流變的重要議題。

　　「東洋畫」和「西洋畫」都是日本時期殖民政府引入的「文化產物」，為何特別偏重於「東洋畫」而非「西洋畫」中的「符號女性」來討論，主因是「東洋畫」在媒材、技法、與題材內容上，與台灣傳統繪畫有其重疊、承續的脈絡可尋，因而在比對分析時，較易凸顯台灣傳統與現代「符號女性」的變化關係。此外，由於以女性為表徵符號的「美人畫」，在近代日本繪畫史中份量頗重，影響所及，一九二〇年代至一九四〇年代留日學習東洋畫／日本畫台灣畫家，如陳進、陳敬輝、林之助、林柏壽、陳慧坤等人，當時都以寫實風格的女性人物為研習的題材。因而以「東洋畫」中的女性意象作為探討的主軸，相對來說，比較能夠折射（reflect）出時代變局中，作為表徵符碼的「符號女性」所蘊藏的多元意涵。

1、異國情調—殖民者的凝視

　　在討論台灣總督府透過官展執行美術政策，對台灣畫家女性圖像的影響之前，筆者想先探究來台日本畫家普遍以何種角度觀看、凝視台灣女性？他們筆下的「符號女性」，所表達的內在思維又具有何種權力指涉與社會意涵呢？英國殖民美術史學者Mildred Archer 及Ronald Lightbown，他們兩人在研究1825年至1860年英屬印度殖民地藝術時，提出了以下相關的看法。他們說：

　　英國藝術家筆下的印度，乃是將學術論述、遊記與來自東方的圖片及物品，經揀選後形成意象（imagery）。它經熔鍛後結合成一個完整的浪漫（welding into a romantic whole），但卻與真實的印度（the India of fact）不具密切關係。它對東方進行一種模糊概念式的觀看（a vague generalized view of the Orient），而這種將印度、波斯及土耳其混合的產品，最好泛稱它為「異國情調」（exotic）【註27】。

註27

Mildred Archer and Ronald Lightbown, *India Observed: India as Viewed by British Artists 1760-1860*, London: Victoria and Albert Museum, 1982, p.104.

這種帶有紀念性戰利品意味，充滿浪漫幻想、「異國情調」的畫作，在治台初期遊歷台灣的殖民藝術家筆下屢見不鮮。例如1907年1月4日來台的石川欽一郎（1871-1945），滯台未滿三個月，曾在《台灣日日新報》發表〈水彩畫和台灣風光〉一文，向日本業餘畫家建議，以輕便易學的水彩「畫台灣風景、風俗等作成繪葉書贈送內地友人，應當是非常有趣而且有益的事」【註28】。石川自己所描繪的台灣山川景致，以及多位受他感召來台作短期旅遊的水彩畫家，如三宅克己（1874-1954）、丸山晚霞（1867-1942）等人的南國風景水彩作品【註29】，皆具有誇耀表彰帝國疆域之擴張及榮耀之隱喻。他們透過短暫滯留的旅遊印象，感受捕捉對佔據領域山川風物的「外在性」（exteriority）。恰如後殖民文化論述者愛德華・薩依德（Edward W. Said）所論辯的，是殖民者將「遙遠且具有威脅性的異己，轉化成令人熟悉的人物」，觀眾看到的其實是一個被「召喚出來的高度人工的象徵物」【註30】。殖民支配者所「凝視」及「再現」（representation）的風景人物，與自然、真實的台灣（the Taiwan of fact）無庸置疑存在著某種落差。

　　自古以來皆處於弱勢的台灣女性，身居殖民情境的脈絡中，勢必也難逃強大霸權的操控與支配。在異族男性統治者「集體形構」（collective formation）下【註31】，作為「符徵」的女性，除了要承載傳統父權社會的表徵意涵，同時也將淪為殖民者凝視、再現的「人工象徵物」。

　　對在台灣旅遊、工作或寫生的日本畫家來說，江山樓、蓬萊閣或美人座等台北知名的遊廊【註32】，往往是他們比較容易找到，足資描寫、陳述、再現洋溢「浪漫」、「異國情調」女性的公開場域。例如1934年及1935年兩度來台，擔任第八、第九回「台展」審查委員的藤島武二（1867-1943），在1935年所畫的油畫〈台灣藝妲〉，描繪的即是他在遊廊應酬時，偶然相逢的台灣才妓。頭戴特殊造型的銀製頭冠及頸飾之藝妓，能歌善舞，楚楚動人，藤島畫伯很快地就在小幅的木板上（12.7×17.8cm），再現一位充滿「浪漫」、「異國情調」，甚至帶有「情慾」想像的「符號女性」（圖6-5）。

圖 6-5（右頁圖）
藤島武二 台灣藝妲
1935 油彩、木板 12.7
×17.8cm 私人收藏

比藤島武二更早於
1931年到台灣的小澤秋成
（1881-1954），前後審查
過第五、六、七回「台展」
（1931-1933）西洋畫部作
品。1933年9月，小澤秋成完
成高雄市役所委託他製作的
三十多幅宣傳油畫【註33】，
市役所從中特別挑選十張描
繪高雄港灣、風景名所、及
城市街景的作品，印製成
一套風景繪葉書【註34】，
作為招商宣傳及觀光旅遊的
DM。其中一件題為〈渡船場
之花〉，描繪一艘載著三名
船客的渡船，從高雄港埠駛
向外海的旗後（今旗津）。

註28
〈水彩畫和台灣風光〉原文登於《台灣日日新報》1908/1/23，譯文引自顏娟英，〈觀看的眼睛與思索的心靈〉，《視覺藝術》第3期，2000，頁36。

註29
三宅克己1914年來台寫生旅行，並發表〈台灣旅行感想〉一文。丸山晚霞1931年首度來台旅遊寫生，也書寫〈我所見的台灣風景〉遊記，陳述他對亞熱帶台灣風景特色的觀感。（同上註，頁37。）

註30
愛德華・薩依德（Edward W. Said）著，王志弘、王淑燕等人譯，《東方主義》，台北縣新店市，立緒文化，1999，頁27-28。

註31
同上註，頁32。

註32
賴明珠，《從傳統到現代的蛻變——呂鐵州紀念展》，桃園市，桃園縣立文化中心，2000，頁132-133；顏娟英，《台灣近代美術大事年表》，台北市，雄獅美術，1998，頁141、159。

註33
顏娟英，《台灣近代美術大事年表》，頁133。

註34
李欽賢，《台灣的風景繪葉書》，台北縣新店市，遠足文化，2003，頁107-129。

圖 6-6
小澤秋成 渡船場之花
1933 油畫（明信片）
私人收藏

對岸渡船頭旁散佈著幾艘小舟，狹長形的岸邊羅列著一整排木造及磚
造房屋，兩棵開滿火紅花朵的樹木兀然矗立水邊。〈渡船場之花〉題
旨指向旗後渡船頭岸邊的火樹紅花，同時也暗指穿著日本和服站立在
船板上的藝妓。畫者透過藝妓往返於高雄港埠與旗後商肆，暗喻影射
商業、性娛樂，在南部新興的高雄港都方興未艾。藝妓這個「令人熟
悉」的「符號女性」，在此儼然成為畫家向內地行銷日本殖民政府旅
遊觀光及工商業發展的旗幟。在殖民畫家的「召喚」下，這個亙古留
存、男性「集體形構」的「符號女性」再度被賦予異國情境中令人憧
憬的象徵意涵（圖6-6）。

　　當日本殖民畫家如過江之鯽般往來穿梭於內地與台灣之間，創造
出沾染異國色彩的「符號女性」時，殖民地台灣的男女畫家在長期殖
民文化、美術薰陶下，他／她們又是如何看待自我（ego）？他／她們

是受制於殖民者「凝視之眼」，折射出浪漫幻想的「異國情調」；抑或激盪出自覺的自我認同？他／她們筆下的「符號女性」是舊社會婦德意識的借屍還魂？抑或陳述現代、生氣盎然的新思維？以下筆者將嘗試從「地方色彩」、「文化認同」、「反映時局」幾個面向，探討從1927年「台展」開辦後，一直到1945年日本戰敗撤離之間，台灣畫家賦予東洋畫中的「符號女性」那些轉變的象徵意涵。

2、表現地方色彩與文化認同的女性

「異國情調」是殖民者起初在新拓領地旅遊時，在「外在性」的觀看中自然會產生的情感反應。石川欽一郎如此，其他到過台灣旅行寫生的日本畫家，也都會被亞熱帶氣候的南國風物民情，尤其是蕃人部落的原始生活，激發出「一種無法言喻的異國情緒」【註35】。然而二度返台任教（1924-1932）的石川欽一郎，於1926年3月發表〈臺灣方面の風景鑑賞に就て〉一文，則將浮泛的「異國情調」觀看，轉化成為對照式的鑑賞觀。他說：台灣自然景物「輪廓清晰」、「色彩豔麗」，但「一目了然」，不免令人有「單調之感」【註36】。相較之下，日本的大自然則具有「神秘」、「陰柔」、「蕭瑟寂寞」之美【註37】。石川在一九二〇年代中、晚期，再度書寫他的殖民地風景美學觀時，刻意將「日本」與「台灣」，「京都」與「台北」建構為對比的類型組，策略性地將主觀的霸權文化認知形構成「智識的權威」。這種日本中心主義（Japanialism）的權威論述，將台灣自然風土的特色定位為具有主客、高低的隸屬結構關係。石川氏分析論述的思維脈

註35
小早川秋聲1925年7月6日開始，發表〈秋の眼に美しかったバトランの溪〉一文連載於《台灣日日新報》，敘述他深入蕃地旅行的感想。譯文引自王淑津，〈高砂圖像──鹽月桃甫的台灣原住民題材畫作〉，《何謂台灣？──近代台灣美術與文化認同論文集》，台北市，行政院文化建設委員會，1997，頁121。

註36
石川欽一郎著，林皎碧譯，〈臺灣方面の風景鑑賞に就て〉，《藝術家》第252期，1996，頁293。原文登於《臺灣時報》，大正十五年(1926)三月號，頁53-58。

註37
倪再沁，《茲土有情──李梅樹和他的藝術》，台中市，台灣省立美術館，1996，頁84。（石川欽一郎〈薰風楊〉原文登於昭和四年(1929)七月號《臺灣時報》）。

絡，恰如薩依德所批判，帶有日本帝國對殖民地台灣的「策略形構」（strategic formation）模式【註38】。

　　繼1926年石川欽一郎提出中央與殖民地風景高低位階的策略性論述。1927年5月「台展」開辦之前，台灣總督府文教局局長石黑英彥，也在《臺灣時報》發表一篇具有政策宣導作用的文章——〈台灣美術展覽會に就て〉。文中石黑局長將「灣展」（即「台展」）定位為殖民地方展，以凸顯它與內地「帝展、院展、二科展」隸屬的位階關係。明白地昭告於殖民地藝壇，「台展」的規劃是為了彰顯「地處亞熱帶」的「台灣特色」，並建議畫家們自「蓬萊島」特有的「人情、風俗及其他事情」取材入畫。同年10月第一回「台展」開幕儀式中，上山滿之助總督發表〈祝辭〉，再度強調「本島天候、地理自成一特色」，透過「台展」的機制「以期為帝國添一異彩」。可見在「台展」開辦之前，殖民政府文官及最高當局，已從權力論述的觀點，將「台灣美術」視同為「帝國美術」的支脈【註39】。而所謂「台灣特色」、「南國美術」、「地方色彩」的理念，乃在殖民官員、畫家、評論家、記者「集體形構」下，成為日本殖民官展權力表徵的「策略論述」。

　　前後十六回的「台展」、「府展」當中，台日籍男女東洋畫家，除了部分以大和民族柔美順從的殖民「符號女性」入畫，其他多數人物畫家則都附和響應，少數則自主地動探索具有「地方色彩」的「符號女性」。當我們重新分析、檢視曾在官展中享有輝煌戰績，並榮登東洋畫審查委員寶座的陳進早期作品【註40】，其背後所蘊含複雜的權力運作及自我文化認同（identification）追尋之軌跡，則值得吾人重新加以詮釋與肯定。

　　1925年4月陳進考進東京女子美術學校師範部，是該校所收第一位來自殖民地台灣的學生。在學期間（1925-1929），陳進主要師承結城素明（1875-1957）及遠藤教三等人所傳授的學院形式與技法。畢業後，陳進拜美人畫大師鏑木清方（1878-1972）二大弟子伊東深水（1898-1972）及山川秀峰（1898-1944）為師，專攻具有明治風俗精神的美人畫。早期她入選「台展」的作品，如〈姿〉（1927）、〈野

分〉（1928）、〈蜜柑〉（1928），獲得特選的〈秋聲〉（1929）、〈年輕時〉（1930），及〈逝春〉（1931）等作品，皆以溫婉典雅的日本風俗美人為描繪題材。換言之，從1925至1931七年間，具有繪畫天份的陳進尚停留在臨摹、摸索的階段，因而只能透過日本男性導師的眼睛，去「觀看」同為女性的日本婦女。謝里法評論陳進筆下「時代女子的性格典型」為「服從、模倣、親切和柔情」【註41】。而楊翠則質疑，陳進本質上是「自主的、堅毅的，甚至可以說是自我解放的」，但是畫作卻「充滿了優雅、溫婉、柔美、寧靜、有教養的氣質」【註42】。如果從繪畫藝業的養成背景來分析，陳進早期作品中溫婉、柔美、寧靜的大和民族女性意象，實不脫殖民母國男性美人畫家「集體形構」的符碼系統。「美的追求」乃是陳進從小至大接受日本文化、教育及美人畫訓練整套過程中，殖民男性指導者一致強調的藝術準則。我們也確實看到陳進從1927年一直到過世前所畫的人物畫，始終不忘追尋所謂「美」的使命。問她為什麼不畫自畫像，她用台語回答說：「人生著醜，所以都不曾畫過自己」，「我的大姊尚美，所以我的作品裡面，許多都是用她作モデル」【註43】。由於長期受日本文化薰陶，因而陳進在勾勒線條、敷染粉彩，形塑美的化身——「美人」時，年紀輕輕、尚未有主見的殖民地畫家陳進，早期自然是以具

註38
薩依德認為是：西方帝國對東方的「策略形構」（strategic formation）模式。（同註30，頁27。）

註39
賴明珠，〈日治時期的「地方色彩」理念——以鹽月桃甫及石川欽一郎對「地方色彩」理念的詮釋為例〉，《視覺藝術》第3期，2000，頁46-48。

註40
陳進入選過第一回「台展」，之後連續三次獲得第二至第四回「台展」特選。1931年榮膺為免審查推薦畫家。1932年至1934年受聘為第六回至第八回「台展」東洋畫部唯一台籍審查委員。之後又入選日本第十五、十六、十七回「帝展」，第四、五、六回「新文展」及戰後第一、十回「日展」。（韓秀蓉編，《陳進畫集》，台北市，台北市立美術館，1986，頁93-94。）陳進一生優異的畫展經歷，同時代台灣東洋畫家無人可與她並駕齊驅。

註41
謝里法，《日據時代台灣美術運動史》，台北市，藝術家出版社，1977，頁106。

註42
楊翠，《日據時期台灣婦女解放運動：以〈臺灣民報〉為分析場域》，台北市，時報文化，1993，頁570-571。

註43
1995年1月9日筆者訪問陳進稿。

有「智識權威」的男性殖民者，當作自身依賴、學習、成長的領航者，以獲取茁壯為專業畫家的力量。

　　然而當陳進專業技藝受到肯定，自我的意識也逐漸覺醒後，「美」難道還是她唯一追求的選項嗎？事實上，早在1929年陳進獲得第三回「台展」無鑑查出品的〈黃昏庭院〉一作中，她就留下讓我們探索的蛛絲馬跡。〈黃昏庭院〉有別於上述〈姿〉、〈野分〉、〈年輕時〉、〈逝春〉等，以明治服飾裝扮的風俗美人為描繪對象，而是轉為以穿著清朝漢式寬袖衫裙的台灣婦女為創作主題。這位臉龐清麗的才女，梳著低髻髮式，耳根別著一朵牡丹花，若有所思地坐在夕暮黃昏、滿庭芳菲的花園中，獨自拉奏著二弦樂器。二弦屬於南管樂器系統，南管又稱「南音」、「南曲」、「南樂」，是一種歷史悠久的台灣民間音樂。南管的曲風「清雅婉約」，音韻「婉轉綿長」，原本是中國文人雅士玩賞的古樂。清代時期泉腔南管大興，泉州移民將其傳入台灣，多數集結在文化氣息較濃厚的鹿港、台南及台北等地區【註44】。日治時期，典雅悠揚、曲高和寡的南管戲曲，轉化成為梨園名伶、藝妲才妓或子弟團娛賓酬神的曲目【註45】。

　　陳進在〈黃昏庭院〉一作中，首次嘗試以台灣福佬系漢人的服飾與傳統音樂，作為「再現」台灣文化特色的符碼，暗示著她將跨入自我文化探索、認同的蹊徑。而啟發她尋找創作源頭，並將台灣色彩融入作品中的關鍵人物，應該就是她生命中的貴人——松林桂月。1928年10月松林桂月首度來台擔任第二回「台展」東洋畫部審查委員，當時陳進因為〈野分〉獲得特選而與松林畫伯相識【註46】。「台展」審完之後，松林桂月在《臺灣教育》發表感想與看法，他說：

希望今後諸位能從台灣獨特的色彩與熱情中擷取靈感，創作出優秀的作品。東京是東京、京都是京都、朝鮮是朝鮮，各有各的鄉土藝術，期待本島也能創作出屬於自己的鄉土藝術【註47】。

　　隔年松林二度來台審查，再度闡述他對所謂「台灣獨特鄉土藝術」的看法，他說：

作為東洋畫最大源頭的中國畫，和西洋畫比起來，具有相當特殊之處。……細分所謂的東洋，可分為滿鮮、日本、臺灣等不同種族。但若綜合其共同精神，統稱之為東洋，則明顯可看出，東洋的精神就是枯淡、風雅、風流、瀟灑、典雅等高尚的精神【註48】。

　　松林桂月1928、1929年來台時，對殖民政府在台推動的「地方色彩」美術策略，基本上是採肯定的態度，然而他的出發點卻有所不同。松林桂月倡議「滿鮮、日本、臺灣」的「鄉土藝術」皆具有普世價值，並無所謂位階或從屬的關係【註49】。視松林桂月為精神導師的陳進，在〈黃昏庭院〉一作中，嘗試回溯、再發現故鄉台灣福佬族群系脈服飾及南管音樂的文化特質，大約就是受到松林桂月的鼓舞與啟發（圖4-22）。

　　之後，她在1932年擔任第六回「台展」審查委員展出的〈芝蘭之香〉，1934年日本第十五回「帝展」入選的〈合奏〉，及1936年日本「春季帝展」入選的〈化妝〉，都可以看做是她「再發現」自我文化特色的後續力作。〈芝蘭之香〉描繪的是一位穿著清式漢體官吏章補服飾的少婦【註50】，靜謐地坐在廳堂中。少婦鳳冠霞披的配戴與裝扮，頭頂高懸的兩盞彩燈，及螺鈿鑲嵌、細雕的公婆椅，點出她是一位新嫁娘。而花几上的素心蘭盆栽，與地上茂盛燦爛的白色蝴蝶蘭盆

註44
陳正之，《樂韻泥香──台灣的傳統藝陣》，台中市，台灣省政府新聞處，1995，頁93-99。
註45
徐亞湘選編／校點，《臺灣日日新報與臺南新報戲曲資料選編》，台北縣中和市，宇宙，2001，頁8-9、24。
註46
石守謙，〈人世美的記錄者─陳進畫業研究〉，《台灣美術全集2─陳進》，台北市，藝術家，1993，頁19。
註47
松林桂月，〈東洋畫に就て〉，《臺灣教育》第315號，1928，頁170。
註48
松林桂月，〈臺展審查に就ての感想〉，《臺灣教育》第329號，1929，頁104。
註49
同註39，頁49-51。
註50
謝世英，〈後殖民解讀陳進繪畫〈芝蘭之香〉〉，《悠閒靜思──陳進仕女之美》，台北市，國立歷史博物館，2003，頁12。

花，則使人有蘭香滿室的想像，並以此譬喻新娘擁有蕙質蘭心及溫婉美德。此幅畫中，陳進特地安排新娘頭戴紅絨球、白珍珠綴飾的金黃色鳳冠，身穿明、清文官命婦的正式服飾。黑色繡祥雲如意圖紋的披肩，外罩黑色霞披並加縫禽鳥紋飾的章補，霞披下擺為對稱的山形五彩條紋圖案加綴了流蘇。鑲滾黑邊的摺裙馬面，同樣也刺繡著禽鳥、波浪等圖案（圖6-7-1、6-7-2）【註51】。這種明、清九品以上文官命婦的章補服飾文化，蘊含著台灣傳統漢人社會位階的象徵意義，後來則流傳至民間成為富裕家庭女性的嫁裳禮服。陳進將這種在現代化、日本化過程中，日趨式微的福佬系漢族官服、禮服經過考據、研究之後，刻意在美人畫題材中給與再現、復原。其背後的動機，除了彰顯台灣族群文化的特色之外，她苦心孤詣地重新發覺、重新認識台灣固有服飾精髓，何嘗不也是一種對「鄉土藝術」的肯定與認同。而「符號女性」演變至此，似乎已從「被指涉」的男權道德、權力之象徵，轉化成為女性藝術家「用以指涉」自我鄉土文化認同的表徵。

　　陳進在殖民母國中央藝壇嶄露頭角的作品〈合奏〉，則是她再度將鄉土特色與文化認同雙重「指涉」的力作。1934年獨自在東京

圖 6-7-2
陳進 芝蘭之香 1932 第六回台展東洋畫部

圖 6-7-1（右頁圖）
陳進 芝蘭之香（草稿）1932 礦物彩、絹布 29×41cm 私人收藏

註51
按從明、清時期留下來大批的官像畫來看，大約即可找到陳進〈芝蘭之香〉一作中，文官命婦章補服飾的文化源頭。（熊宜中總編，《明清官像畫圖錄》，台北市，國立台灣藝術教育館，1998，頁33、101、191、202。）

世田谷租屋創作的陳進，決定參加挑戰性極高的「帝展」比賽。依據她的回溯：「那時候是我第一次（在日本）跟別人競爭，一心想要怎樣才有特色。……想了又想，我們台灣人還是畫我們鄉土的東西」【註52】。從1929年醞釀至今，對她來說最熟悉、感情最深刻的鄉土藝術母題，則是她實現榮登帝國最高官展入選榮位的天梯。

〈合奏〉中兩位漢族婦女都穿著當時流行的旗袍領長衫，內加滾蕾絲邊長襯衣。素雅灰藍色調為底的長衫，上面浮現金色花卉圖案的緹花。在一致色調中，她另外增添豐富的變化元素。右側婦女捲燙瀏海髮型與鮮紅色高跟皮鞋，恰與左側婦女盤攏低髻及靛藍色繡花鞋成對比。隱喻兩位女性在個性上及對流行品味的差異度。兩人共同坐在精雕細琢、鑲嵌貝殼的漆木長板椅上。右側個性活潑，追求時尚潮流的女性彈著雕花獸首的月琴，左側個性穩重保守的女性則橫吹修長的竹笛【註53】。月琴低沈哀怨、如泣如訴的音調，恰與竹笛清脆高亢、婉轉嘹亮的樂音，兩相唱和，齊奏出典雅優美的南管曲樂。陳進在〈合奏〉一作中，將台灣漢人福佬族群的服飾裝扮、螺鈿家具及南管雅樂，深具台灣本土色彩的工藝和音樂元素，融鑄成象徵性的文化符碼。她個人對「我群文化」的凝視與觀看，在歷經咀嚼、淬鍊後，創造出來理想與現實結合的視覺符碼。〈合奏〉中的「符號女性」，表徵的已非浮光掠影、紀錄式的「異國情調」或帝國支配的「地方色彩」，而是畫家內省後所認同台灣漢文化福佬族群的藝術菁華（圖6-8）。

註52
江文瑜，《山地門之女》，台北市，聯合文學，2001，頁104。

註53
據陳正之所考，「南管的樂器分上四管、下四管及十音」。其中上四管包括撥彈絃、拉絃、及管樂器，如：琵琶、三絃、二絃、及洞簫。而台灣早期的「歌台或酒樓賣唱的場所，也有些附庸風雅的酒客點唱南管，於是賣唱的人也就去學南管。這樣的彈奏，常被正統的樂社視為『品管』意思是層次較低，樂器也以月琴取代琵琶，笛子取代洞簫」。（同註44，頁95、99。）陳進〈合奏〉一作中，兩女分別演奏屬「品管」的月琴與竹笛，證明她觀察、寫生的應是已走入大眾娛樂階層的南管樂。

註54
有關日人以「高砂族」一詞稱呼台灣原住民的由來與定義，請參看王淑津〈高砂圖像——鹽月桃甫的台灣原住民題材畫作〉，頁136，註28。

圖 6-8
陳進 1934 合奏
220×177公分
彩繪、絹本
家屬收藏

　　從1927年至1937年，其他以女性為題材入畫的台日籍男女東洋畫家，如陳敬輝、陳慧坤、薛萬棟、潘春源、林之助、林柏壽、蔡文輔、周雪峰、周紅綢、野村泉（或誠）月、秋山春水、宮田彌太郎、村澤節子、市來シラリ等人，他們運用漢族系、高砂族【註54】系、或大和系「符號女性」的圖像，究竟是被動地附和響應「地方色彩」的口號，參與集體形構、召喚、再現的「人工象徵物」？或者是主動探索、發覺足以代表「地方色彩」，自主地發聲的「符號女性」？這應當是一個相當值得重新檢視和省思的後續課題。

3、聖戰女性

　　1937年7月中日蘆溝橋事變爆發，總督府取消該年「台展」。隔年1938年「台展」在煙硝瀰漫的戰火中，從「台灣教育會」手中交棒給台灣總督府主辦，並改名為「台灣總督府美術展覽會」，簡稱「府展」。重新開幕的「府展」，至1943年總計舉行六次展覽，最後因戰局吃緊而停辦。「府展」期間，「反映事變」、「皇民化」及「聖戰」的政策口號響徹雲霄。處於砲聲轟隆的緊張氛圍中，東洋畫家筆

圖 6-9
院田繁　飛行機萬歲
1938 第一回府展西洋
畫部

下的「符號女性」又被賦予什麼樣的時代性象徵意義？

　　1937年「台展」停辦那年，10月初美術家組成團體在台北舉辦「皇軍慰問台灣作家繪畫展覽會」，籌募捐納給前線皇軍的獻金。10月底則有花蓮港廳學校師生，集體展出慰問繪葉書，贈獻給皇軍【註55】。之後，義賣展、慰問展、反映時局的戰爭歷史畫展，陸續在全台各地熱烈地展開。換言之，「府展」未開辦前，在戰火焚燒的時局中，藝術的生態環境也不自覺地染上「愛國的」政治情緒。

　　但長期居住台灣，並身為十回「台展」及第一回「府展」西洋畫資深評審鹽月桃甫，在開幕祝詞時則公開反對當局所鼓勵直接「反映事變」的美術政策。他呼籲「即是畫一草一木，只要其藝術表現潑辣清新便能反映事變」；並舉「豐臣秀吉征伐大明帝國」為例，說明當時並沒有「戰爭畫」，但卻「創造出豪華燦爛的桃山美術」【註56】。鹽月並以一幅眼神堅毅，天真清純的高砂族少女半身像參展，以實際的行動，反駁鼓吹以戰爭畫「反映事變」的決策者。和鹽月立場一致的東洋畫評審委員木下靜涯，則是以描繪新高山早晨雲霧飄渺的風景畫展出。然而該回展覽中，博得來自日本中央畫壇西洋畫審查委員共同推崇，並勇奪特選及總督賞的〈飛行機萬歲〉，卻敲響殖民地官展「時局美術」時代降臨的鐘聲。雖然〈飛行機萬歲〉的作者院田繁，在畫中並未描繪戰爭激烈的慘狀，或記錄戰場血腥的場面。但透過一位佇立街頭母親，高舉幼兒，一旁長子停下腳踏車，手舉國旗歡呼「萬歲」，以暗喻日皇空軍正巡弋領空，畫面歡娛的氣氛背後，實隱藏著緊張的戰局氣氛（圖6-9）。畫家藉諸人物圖像表達對時局的關懷，即使不用戰爭畫的型式，單只形塑忠貞的「符號女性」，其所暗喻、指涉的愛國情操卻已溢滿畫幅的內外。同一回展覽中，以「符號女性」為表徵符碼的東洋畫作，尚有野村泉月的〈許願的婦女〉及郭雪

註55

同註33，頁166。

註56

鹽月桃甫，〈台灣官展第一回展の出發〉，《臺灣時報》，1938，頁64-65。譯文引自顏娟英，〈日治時代美術後期的分裂與結束〉，《何謂台灣？──近代台灣美術與文化認同論文集》，頁23。

湖〈後方的守護〉等，都反映出藝術家透過視覺圖像「符號女性」的指涉，表達他們對時局的關切。

　　1939年4月日本本土成立「陸軍美術協會」積極鼓吹畫家深入戰場繪製戰爭記錄作品，並舉辦「聖戰美術展」。殖民地台灣雖然並沒有集體動員「從軍畫家」，然而在台日籍青年所組織的繪畫團體「創元美協」，從1941年起連續主辦「台灣聖戰美術展」、「大東亞戰爭美術展」【註57】，以響應當局的政治風向操作。從中即可略窺當時追求反映時局的美術創作，已成為在台日籍畫家們積極表達愛國情操的圖騰化象徵。而1942年4月「台灣宣傳美術奉公團」及1943年5月「台灣美術奉公會」等美術組織的成立與動員【註58】，也反映出台灣畫家雖遠離中央畫壇「聖戰美術」的風暴核心，但仍深陷激烈暴風半徑的影響圈中。

圖 6-10
陳敬輝 馬糧 1941
第四回府展東洋畫部

在鹽月桃甫及木下靜涯兩位長期滯居台灣日籍畫伯的力挺下，「府展」雖能免於全面「時局化」或「聖戰化」。然而在殖民軍方政府的鼓吹下，「府展」東洋畫作品中仍持續出現，以明喻、暗喻或借喻的手法，表現畫家對時局關懷的作品，甚至也產生幾件具有實戰經驗的紀錄性畫作。滿週歲就被送到日本接受現代化教育，並於一九二〇至三〇年代在京都完成長達八年（1924-1932）現代日本畫學院訓練的台灣畫家陳敬輝【註59】。他參與「府展」的作品，如〈朱胴〉（1939）、〈持滿〉（1940）、〈馬糧〉（1941）及〈水〉（1943），表面上都不涉及暴力、血醒的戰爭場面。然而透過在後方備糧、鍛鍊體魄的「符號女性」的暗喻與指涉，藝術家傳達出內心對時局、聖戰的高度關切（**圖6-10**）。1938年秋山春水的〈大陸和兵隊〉，則直接描繪在前方行軍途中休憩、喝水的英勇士兵們，企圖以戰場實錄的手法，激發觀眾產生支持聖戰、效忠天皇的愛國情操。而石原紫山（1904-？）1943年獲得第六回「府展」特選及總督賞的〈塔拉克的難民〉，則是記錄他在比島從軍時，親身接觸到聖戰中亟盼終戰復原的難民群。

　　而台灣東洋畫家林玉珠1941的〈和睦〉，及蔡雲巖1943年的〈我的節日〉（男孩節）兩件作品，因在特殊時局背景下產生。筆者嘗試以此兩作為例，將它們置放回原本的時代社會脈絡下，進一步探討「符號女性」除了反映時局，同時也投射出父權結構與潛藏的傳統婦德觀的表徵蘊含。

　　入選過第十回「台展」，及一、二、四回「府展」的林玉珠（1920-　），她的東洋畫指導者即是她就讀淡水高等女學校（1933-1936）的美術老師陳敬輝。1932年畢業自京都繪畫專門學校

註57
黃琪惠，〈戰爭與美術──以在台日籍畫家的表現為例〉，《何謂台灣？──近代台灣美術與文化認同論文集》，頁265、269、274。
註58
同註33，頁190、194。
註59
賴明珠，〈近代日本關西畫壇與台灣美術家，1910s-1940s〉（2），《藝術家》第313期。2001，頁358-360。

本科的陳敬輝，擅長以嚴謹結構、優美線條及客觀寫實的技巧表現現代風俗美人畫【註60】。在陳敬輝的引領下，林玉珠曾獲得六次繪畫得賞或入選的獎項【註61】。其中她入選「台展」、「府展」四次，前三次作品乃以家鄉淡水鎮港邊景色為描繪素材。而1941年入選第四回「府展」的〈和睦〉，則改弦更張以女性人物為創作題材。〈和睦〉一作畫三個席地而坐的少女，左邊一位穿著台灣衫，正與右側著日式和服的少女，手牽手作親密交談之狀。後面一位穿著西式洋裝，兩腳右伸，身子左前傾的少女，也熱烈地加入聊天的行列。根據林玉珠所述，此件人物畫作的靈感主要源自老師陳敬輝的構思。畫中藉著三位穿著三種不同種族服飾的少女，描繪她們歡洽交談、和睦相處的意象，以傳達「中、日、西和平相處，停止交戰」的象徵意涵【註62】。在此我們看到一位越位的男性畫家，透過權威父權（所謂：「一日為師終身為父」）的運作，指導女弟子以「符號女性」為媒介，表達他對「聖戰」戰果的甜蜜夢想。易言之，〈和睦〉一作中的「符號女性」，一方面指涉指導者對未來戰勝圓滿結局的想望，一方面也烙印下男權在文化產物製造過程中運作的印記。

　　以自學並向木下靜涯請益的蔡雲巖（1908-1977），曾以蔡永、蔡雲岩、高森雲巖等名字參與台、府展，總計獲得十二次入選的榮譽【註63】。十二幅入選作品中，前期多屬「構圖塞密、設色穠麗，追求形肖」的「台展型」風景畫【註64】，後期則轉為追求空間開朗、氣勢凜

註60
同上註，頁363。

註61
按林玉珠曾獲得竹南日人所辦的新竹書畫展街長賞（1993年11月8日筆者訪問林玉珠稿），並入選第十回「台展」及第一、三、四回「府展」。1942年時她又以「鄉村」一作入選第八回「台陽展」東洋畫部。（《興南新聞》，1942、2、24、（二）。）

註62
同註26，頁33。

註63
從1930年第四回「台展」至1943年第六回「府展」，除了第三回「府展」沒有作品入選，蔡雲巖的作品總計入選官展十二次。（參看各回「台展」、「府展」圖錄。）另外，有關蔡雲巖的生命史與創作歷程，請參考吳景欣，〈台府展畫家—蔡雲巖之藝術成就〉，台灣大學藝術史研究所碩士論文，2000。

註64
賴明珠，《日治時期臺灣東洋畫壇的麒麟兒——大溪畫家呂鐵州》，桃園市，桃園縣立文化中心，1998，頁42。

然的猛禽花鳥之作。而1943年入選第六回「府展」的〈我的節日〉，則是關切、反映時局的人物畫作。此畫主角乃是一位穿著短袖長衫的台灣婦女，她伸出雙手，拿著一架玩具飛機要送給兒子當男孩節的禮物。畫中場景則設定在家中最神聖的空間——正廳，因為皇民化運動，所有漢族膜拜的祖先牌位及神祇偶像都已從神桌上撤離，唯一剩下的就只有牆面上畫的白描金剛菩薩像。舖在供桌上的刺繡桌巾，上簾題著斗大楷字，露出「祈武」兩個讓人與戰爭聯想的漢字（圖6-13）。若與飛機的意象貫穿起來，清楚地表露出，畫者藉著愛國意識強烈的母親，灌輸窮兵黷武的軍國庭訓給年幼的下一代，相當程度地反映他對「聖戰」的冀望與想像。在此堅毅、忠貞、犧牲、奉獻的「符號女性」，再度被「召喚」出來，象徵著殖民者與被殖民者「集體形構」的聖戰女性典範。

▌四、結論

　　十九世紀「前現代」時期，台灣在清朝儒學文官統治與福佬客漢人族群移墾的社會結構下，以漢系男性文人畫家、民間畫師為主導的視覺藝術領域中，「符號女性」所承載的是幾千年漢文化所形塑的視覺「交流」、「表徵」系脈。畫家筆下所凝塑的皇室列女、婦德女誡、閨閣典式、或閨秀才女，無非都是封建王朝、儒教霸權所「集體形構」的道德美學之權威象徵。凡間理想化、典範化的「符號女性」之外，漢文化體系又透過神話傳說、歷史逸聞，塑造女性神祇及介於人神之間的巾幗英雄符徵，傳達長生不老、福祿壽、封官晉爵的俗世慾望，及忠孝節義倫常大綱的制式教條。整個十九世紀，甚至延續到二十世紀前葉，「女性神祇」、「巾幗英雄」、及「典範仕女」的傳統「符號女性」，乃是男權社會高度工具化的象徵符碼。使用者及詮釋者並非女性，而是掌控發聲、書寫、圖像威權的漢族男性。

　　十九世紀末，大和民族繼滿清之後接手掌管台灣的政治版圖，「符號女性」的官方使用權隨之落入殖民政府的錦囊中。洋溢著浪漫

圖 6-13　蔡雲巖　1943　男孩節（我的節日）　207×175公分　彩繪、絹本　國立台灣美術館典藏

幻想、異國情調的「符號女性」，遂成為湧入台灣冒險、旅遊的殖民者獵新搜奇的紀念物。一九二〇年代中晚期，當殖民統治從初期軍事佔領轉變為文治安撫後，「符號女性」則在殖民文官、畫家、藝評家集體性「策略形構」下，轉換成具有帝國位階意識型態的「地方色彩」符徵。一九三〇年代晚期，高漲的帝國野心促使激進的日本人投入侵略性的「大東亞戰爭」狂潮，此時「符號女性」則又被轉化為守護「皇國」、保佑「聖戰」的「人工象徵物」。

　　然而弔詭的是殖民威權所策動的「地方色彩」理念，卻也激發台灣畫家自我內省及認同本土文化的契機，並由台灣女性畫家首度運用「符號女性」，展開對自我族群─福佬系脈文化精髓的探索之旅。因而百年來在台灣美術長河中隨波流轉的「符號女性」，初次呈現逆轉機運。自此台灣女性才掌握到「符號女性」的創造與詮釋權，並寫下往後兩性共享視覺藝術文化產物的新史頁。

參考書目

史料

三高女聯誼會編。1988。《回顧九十年》。台北市：三高女聯誼會。

三高女校友聯誼會編。1993。《九十五週年紀念冊》。台北市：三高女校友聯誼會。

台北第三高女校友聯誼會編印。1992。《台北第三高等女學校同學錄》。台北：第三高女校友聯誼會。

台灣新民報社編。〔1937〕1986。《台灣人士鑑》。東京：湘南堂書店。

台灣總督府文教局編。1927-1937。《台灣總督府學事年報》。第二十四年報至第三十四年報。

佚名。1927、3、13。《臺灣民報》第148期。

佚名。1932、7、19。〈裝飾島都之秋〉。《台灣日日新報》。

佚名。1935、10、24，（6）。〈第八回台展入選閨秀畫家側記—妝點清秋之諸作〉。《台灣日日新報》。

佚名。1931、6、25，（4）。〈第五回台展之我觀〉（上）。《台灣日日新報》。

林益謙。1997、8。〈略歷〉。《Taiwan テレコム》：15。

黃逢時長老治喪委員會編撰。1985。《黃榮譽議長逢時長老訃告》。

臺灣教育會編。1939。《臺灣教育沿革誌》。台北：臺灣教育會。

興南新聞社編。1943。《台灣人士鑑》。東京：湘南堂書店。

《興南新聞》，1943、4、29，（二）。

中、日文論著

丁載臣發行。1987。《中文辭源》。台中市：藍燈文化。

戈思明主編。2005。《振玉鏘金—台灣早期書畫展》。台北市：國立歷史博物館。

王白淵。1958。《台灣省通志稿，卷六學藝志藝術篇，第二章美術》。台北市：台灣省文獻委員會。

王白淵。陳才崑譯。〈關於台籍畫家「府展雜感」怎麼說〉。《大成報》。1995、3、29。第23版。

王正華。1997。〈傳統中國繪畫與政治權力——個研究角度的思考〉。《新史學》第8卷第3期：161-214。

王行恭編。1992。《台展、府展台灣畫家東洋／西洋畫圖錄》兩冊。台北市：王行恭設計事務所。

王秀雄。2000。《日本美術史》下冊。台北市：國立歷史博物館。

王俊昌。2006。〈試探魚籃觀音文本的社會義涵〉。《中正歷史學刊》8：87-118。

王淑津。1997。〈高砂圖像—鹽月桃甫的台灣原住民題材畫作〉。李賢文、石守謙、顏娟英等編。《何謂台灣？—近代台灣美術與文化認同論文集》：117-144。台北市：行政院文化建設委員會。

王耀庭。1991。〈李霞的生平與藝事—兼記「閩習」在台灣畫史上的一頁〉。《臺灣美術》第13期：42-50。

台北市立美術館編。1991。《「中國・現代・美術」國際學術研討會論文集》。台北市：台北市立美術館。

台北市立美術館展覽組編。1998。《意象與美學—台灣女性藝術展》。台北市：台北市立美術館。

立石鐵臣。1940、10、30/31、(4)。〈府展小感〉(上、下)。《台灣日日新報》。

立石鐵臣。顏娟英譯。〔1942〕1996/9。〈第五回府展記〉。《雄獅美術》307：154。

石川欽一郎著。林皎碧譯。1996。〈臺灣方面の風景鑑賞に就て〉。《藝術家》252：292-293。

石守謙。1993。〈人世美的記錄者—陳進畫業研究〉。《台灣美術全集2—陳進》。台北市：藝術家。

江文瑜。2001。《山地門之女》。台北市：聯合文學。

行政文化建設委員會策劃。未刊年代。《閨秀‧時代—陳進》。台北市：雄獅圖書。

何政廣主編。1976。《清代台南府城書畫展覽專集》。台北市：藝術家。

呂玉瑕。1981。〈社會變遷中台灣婦女之事業觀—婦女角色意識與就業態度的探討〉。《中央研究院民族學研究所集刊》50：25-66。

李進發。1993。《日據時期台灣東洋畫發展之研究》。台北市：台北市立美術館。

李欽賢。2003。《台灣的風景繪葉書》。台北縣新店市；遠足文化。

吳景欣。2000。〈台府展畫家—蔡雲巖之藝術成就〉。台灣大學藝術史研究所碩士論文。

林進發編著。1933。《台灣官紳年鑑》。台北：民眾公論社。

林榮洲編。1993。《竹塹范家三代展》。新竹市：新竹市立文化中心。

松林桂月。1928。〈東洋畫に就て〉。《臺灣教育》315：170。

松林桂月。1929。〈臺展審查に就ての感想〉。《臺灣教育》329：104。

邱貴芬。1997。《仲介台灣女人》。台北市：元尊文化。

法元編。1977。《旨禪詩畫集》。澎湖縣白沙：編者印製。

洪東發。1960。〈愛蘭與嘉義市〉。《蘭友》(日本蘭藝雜誌)第四號：29。

洪惠冠編。1993。《迎曦送往三百年—竹塹先賢書畫展專集》。新竹市：新竹市立文化中心。

洪惠冠編。1993。《彩藝芬芳—竹塹范家三代書畫展》。新竹市：新竹市立文化中心。

施叔青、蔡秀女編。1999。《世紀女性‧台灣第一》。台北市：麥田。

倪再沁。1996。《茲土有情—李梅樹和他的藝術》。台中市：台灣省立美術館。

徐亞湘選編／校點。2001。《臺灣日日新報與臺南新報戲曲資料選編》。台北縣中和市：宇宙。

高千惠。2006。〈女人香—東西女性形象交流展展品鑑賞〉。《藝術家》367：310。

班固著。楊家駱編。〔82AD〕1978。《新校本漢書并附編二種》。台北市：鼎文。

婁子匡。1968、12、13。〈話說人物〉專欄。《大華晚報》。

曼素恩（Mann, Susan）著。楊雅婷譯。2005。《蘭閨寶錄—晚明至盛清時的中國婦女》。台北縣新店市：左岸文化。

野村幸一。蔡秀妹譯。〔1936〕1996。〈台灣畫壇人物論(4)—陳進論〉。《藝術家》250：364-366。

連橫。〔1920〕1976。《台灣通史》。台北市：眾文圖書。

陳正之。1995。《樂韻泥香—台灣的傳統藝陣》。台中市：台灣省政府新聞處。

陳美玲。1999。〈鹿港郭春江（柳司）民宅彩繪研究〉。中原大學室內設計學系碩士論文。

陳培桂。〔1871〕1963。《淡水廳志》第二冊。台北市：台灣銀行經濟研究室。

陳秀義總編。2003。《草鞋墩彩繪風華調查研究》。南投市：南投縣政府文化局。

野崎誠近著。古亭書屋編譯。1981。《中國吉祥圖案》。台北市：眾文圖書。

游鑑明。1987。〈日據時期台灣的女子教育〉。國立師範大學歷史研究所碩士論文。

黃昭堂。1989。《台灣總督府》。台北市：自由時代。

黃婧如，楊杏秀編。1995。《桃城早期書畫集》。嘉義市：嘉義市立文化中心。

黃琪惠。1997。〈戰爭與美術─以在台日籍畫家的表現為例〉。李賢文、石守謙、顏娟英等編。《何謂台灣？近代台灣美術與文化認同論文集》：265-289。台北市：行政院文化建設委員會。

黃瀛豹編。1930。《現代臺灣書畫大觀》。新竹郡新竹街：現代臺灣書畫大觀刊行會。

尊彩藝術中心編。1997。《陳澄波與陳碧女紀念畫展》。台北市：尊彩藝術中心。

張李德和編著。1968。《琳瑯山閣唱和集》。嘉義市：詩文之友社。

張李德和、賴子清纂修。1975。《嘉義縣志,卷六學藝志》。嘉義：嘉義縣文獻委員會。

楊翠。1993。《日據時期台灣婦女解放運動─以台灣民報為分析場域(1920-1932)》。台北市：時報文化。

劉向著。張敬註譯。〔77BC-6BC〕1994。《列女傳今註今譯》。台北市：台灣商務。

劉詠聰。1995。《女性與歷史─中國傳統觀念新探》。台北：台灣商務印書館。

熊宜中總編。1998。《明清官像畫圖錄》。台北市：國立台灣藝術教育館。

蔡平立編著。1987。《增訂新編澎湖通史》。台北市：聯鳴文化。

蔡國川。1994。《竹塹藝術家薪傳錄》。新竹市：新竹市立文化中心。

賴明珠。1994。〈日據時期台灣東洋畫的啟蒙師─鄉原古統〉。《現代美術》第56期：56-65。

賴明珠。1994。〈女性藝術家的角色定位與社會限制─談三、四〇年代台灣樹林黃氏姊妹的繪畫活動〉。《藝術家》233：342-357。

賴明珠。1995。〈才情與認知的落差─論張李德和的才德觀與藝術創作觀〉。《藝術家》245：330-340。

賴明珠。1996。《日治時期桃園地區的美術發展》。桃園市：桃園縣立文化中心。

賴明珠。1997。〈台灣總督府教育機制下的殖民美術〉。李賢文、石守謙、顏娟英等編。《何謂台灣？近代台灣美術與文化認同論文集》：201-229。台北市：行政院文化建設委員會。

賴明珠。1998。〈父權與政權在女性畫家作品中的效用─以陳碧女四〇年代之創作為例〉。《藝術家》273：424-434。

賴明珠。1998。〈閨秀畫家筆下的圖像意涵〉。《意象與美學─臺灣女性藝術展》：30-36。台北市：台北市立美術館。

賴明珠。1998。〈日治時期留日學畫的台灣女性〉。《女藝論─臺灣女性藝術文化現像》：41-71。台北市：女書文化。

賴明珠。1998。《日治時期臺灣東洋畫壇的麒麟兒─大溪畫家呂鐵州》。桃園市：桃園縣立文化中心。

賴明珠。2000。《從傳統到現代的蛻變─呂鐵州紀念展》。桃園市：桃園縣立文化中心。

賴明珠。2000。〈日治時期的「地方色彩」理念─以鹽月桃甫及石川欽一郎對「地方色彩」理念的詮釋為例〉。《視覺藝術》3：43-74。

賴明珠。2001。〈近代日本關西畫壇與台灣美術家，1910s-1940s〉（2）。《藝術家》313：358-369。

賴明珠。2006。〈流轉的符號女性—台灣美術中女性圖象的表徵意涵1800s-1945〉。《臺灣美術》64：60-73。

盧嘉興。1969。〈記台南固園二雅之黃茂笙、黃谿荃昆仲〉。《台灣研究彙集》7：1-17。

橫山秀樹。1997。〈土田麦僊、日本画に賭けた執念〉。《アードトップ》160：18-25。

謝世英。2003。〈後殖民解讀陳進繪畫〈芝蘭之香〉〉。《悠閒靜思—陳進仕女之美》：11-15。台北市：國立歷史博物館。

謝里法。1978。《日據時代台灣美術運動史》。台北市：藝術家。

顏娟英。1997。〈日治時代美術後期的分裂與結束〉。李賢文、石守謙、顏娟英等編。《何謂台灣？—近代台灣美術與文化認同論文集》：17-37。台北市：行政院文化建設委員會。

顏娟英編著。1998。《台灣近代美術大事年表》。台北市：雄獅圖書。

顏娟英。2000。〈觀看的眼睛與思索的心靈〉，《視覺藝術》3：33-42。

蕭再火。1980。《台灣先賢書畫選集》。南投縣：賢思莊養廉齋。

蕭瓊瑞。1997。《島嶼色彩：台灣美術史論》。台北市：東大圖書。

藤田晃編。1938。《柏尾鞠子遺作集》。台北：田淵石版印刷所。

薩拉・德拉蒙特著。錢樸譯。1995。《博學的女人—結構主義和精英的再造》。台北市：桂冠。

薩依德・愛德華（Said, Edward W.）著。王志弘、王淑燕等人譯。〔1978〕1999。《東方主義》。台北縣新店市：立緒文化。

韓秀蓉編。1986。《陳進畫集》。台北市：台北市立美術館。

英文論著

Archer, Mildred and Lightbown, Ronald. 1982. *India Observed: India as Viewed by British Artists 1760-1860*, London: Victoria and Albert Museum,

Cherry,Deborah. 1993. *Painting Women—Victorian Women Artists*. London:Routledge.

Kawakita, Michiaki. 1957. *Modern Japanese Painting-The Force of Tradition*. Tokyo: Toto Bunka Co., Ltd.

Lai, Ming-chu. 1993. "The Development of Eastern-style Painting(Toyoga) in Taiwan during the Japanese Occupation,1895-1945". M.Litt Dissertation:University of Edinburgh.

Parker, Rozsika and Pollock, Griselda. 1992. *Old Mistresses: Women, Art and Ideology*. London: Pandora Press.

Pollock, Griselda. 1993(5th edition). *Vision & Difference: femininity, feminism, and histories of art*, London and New York: Routledge.

Kikuchi, Yuko. 2007. *Refracted Modernity: Visual Culture and Identity in Colonial Taiwan*. Honolulu: Hawaii University Press.

網路資料

Baidu知道。網址：http://zhidao.baidu.com/question/37361396.html。

台灣早期西洋美術網站。網址：http://www.aerc.nhcue.edu.tw/8-0/twart-jp/html/ah-f1900.htm。

索 引

國家圖書館出版品預行編目資料

流轉的符號女性─戰前台灣女性圖像藝術
／賴明珠 著.--初版.
-- 臺北市：藝術家，2009.05
176面；17×24公分.--

ISBN 978-986-6565-27-4（平裝）

1.畫家 2.女性傳記 3.台灣傳記
4.日據時期

940.9933 98001532

流轉的符號女性──戰前台灣女性圖像藝術

賴明珠／著

發 行 人 何政廣
主　　編 王庭玫
編　　輯 沈奕伶·謝汝萱
版面設計 王庭玫
美　　編 張紓嘉
封面設計 曾小芬
出 版 者 藝術家出版社
　　　　 台北市重慶南路一段147號6樓
　　　　 TEL：（02）2371-9692～3
　　　　 FAX：（02）2331-7096
郵政劃撥 01044798 藝術家雜誌社帳戶

總 經 銷 時報文化出版企業股份有限公司
　　　　 台北縣中和市連城路134巷10號
　　　　 TEL：（02）2306-6842
南區代理 台南市西門路一段223巷10弄26號
　　　　 TEL：（06）261-7268
　　　　 FAX：（06）263-7698

製版印刷 新豪華印刷股份有限公司
初　　版 2009年5月
定　　價 新臺幣280元
I S B N 978-986-6565-27-4

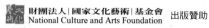
財團法人│國家文化藝術│基金會
National Culture and Arts Foundation 出版贊助